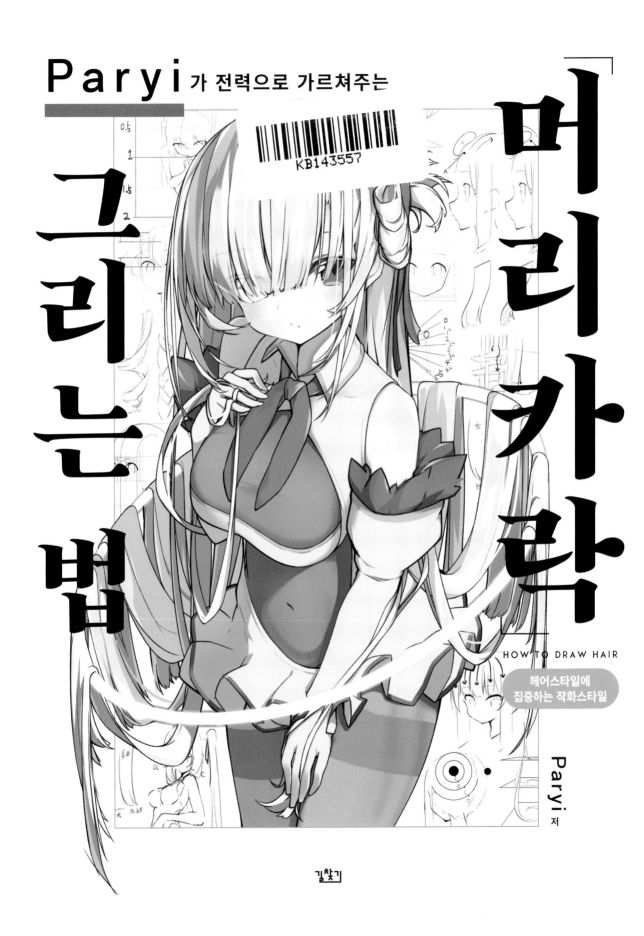

Paryi가 전력으로 가르쳐주는

그리는 법

「머리카락

HOW TO DRAW HAIR

헤어스타일에
집중하는 작화스타일

Paryi 저

길찾기

특전에 관한 안내

본 책의 구입 특전인 일러스트 파일, 브러시 파일 등은 이 책의 공식 홈페이지에서 배포하고 있습니다. 자세한 내용은 p.141을 확인해주세요. 또한 메이킹 영상에 대해서는 p.149에서 소개하겠습니다.

`한국 공식 홈페이지` http://imageframe.kr/dl/paryi_omake_kr.zip

이 책에 관한 문의

이 책을 구입해주셔서 정말 감사합니다. 저희 회사에서는 이 책에 관한 질문을 받고 있습니다. 책을 읽는 중에 불명확한 부분이 있으시다면 언제는 연락 부탁드립니다. 또한 정해진 질문 가이드 라인이 있습니다. 질문하시기 전에 먼저 아래의 가이드 라인을 확인해 주십시오.

질문할 때의 주의점

· 질문은 홈페이지 또는 우편을 이용해서, 반드시 글로 질문해 주십시오. 전화 문의는 받지 않습니다.

· 이 책의 내용에 관해서만 질문해 주십시오. ○○페이지의 ○○줄과 같이, 책의 어느 부분인지를 확실하게 적어주시기 바랍니다. 그 부분을 확실하게 표기해 주시지 않으면, 질문에 대응해드리지 않을 수도 있습니다.

· 이 책의 저작권은 출판사에 귀속되어 있습니다. 따라서 질문에 관한 회답도 기본적으로 저자분께 확인한 뒤에 진행합니다. 그러다 보니 답변 드리기까지 여러 날이 걸릴 수도 있습니다. 사전에 양해 부탁드리겠습니다.

보내실 곳

질문하실 때는 아래의 두 가지 방법 중에 하나를 이용해 주십시오.

홈페이지

https://bluepic.kr 에 접속 후 → 'CONTACT'를 클릭하시면 문의용 연락처가 표시됩니다. 원하시는 분야의 연락처를 참고하여 문의하시길 바랍니다.

우편

우편 문의는 아래 주소로 보내 주십시오.

우편번호 13814
경기 과천시 뒷골로 26, 2층 201호
도서출판 길찾기 독자 문의 담당 앞

■'CLIP STUDIO PAINT'는 주식회사 셀시스의 상표 및 등록상표입니다. 2021년 6월 기준 Windows / mac OS판 최신 버전은 '1.10.12'입니다.

■이 책에 기재된 회사, 상품, 제품명 등은 각 회사의 등록상표 및 상표입니다. 이 책에서는 ® 또는 TM 표기를 하지 않습니다.

■이 책을 출판하면서 정확한 기술을 하기 위해 노력했지만, 이 책의 내용에 기반을 둔 운용의 결과에 대해 저자 및 SB 크리에이티브 주식회사는 일절 책임지지 않습니다.

들어가며

'Paryi가 전력으로 가르쳐주는 「머리카락」 그리는 법'을 구입해 주셔서 진심으로 감사합니다.

머리카락은 저 자신도 손에 익은 습관대로 그리는 경우가 많은데, 다른 많은 분들의 그리는 방법을 자세히 관찰해보면 사람마다 머리카락에 대한 해석과 그리는 방법이 달라서 정말 재미있습니다.
한 마디로 머리카락이라고는 하지만 움직임, 실루엣, 구도를 채우는 등등 다양한 곳에 사용하는 만능 모티프이자 캐릭터 디자인의 인상에도 크게 작용하는 부분입니다. 다양한 머리 모양과 그림체, 캐릭터의 성격을 조합하는 방법도 정말 다양한데, 그런 폭넓은 표현 방법도 매력 중에 하나입니다.

그런 머리카락은 인체 중에서도 얼굴 다음으로 정보량이 많고 그려야 할 부분이 늘어나기도 쉬운 부분입니다. 일러스트를 그릴 때 머리카락은 어떻게 생략하고 어떻게 안 들키고 거짓말을 해서 예쁘게 그릴지, 정말 어려운 부분입니다.

또한, 현실에서 예쁘다고 하는 여자 머리 모양과 매력적인 캐릭터의 머리 모양에는, 근본적인 사고방식이 다른 부분도 있습니다. 캐릭터 일러스트에서는 얼마나 생략할지, 리얼하게 할지, 터치를 어떻게 할지(애니메이션이나 순정만화 스타일 등)에 따라서도 표현 방법이 다양합니다. 그리는 사람 숫자만큼 사고방식과 버릇이 있는데, 저는 그것이 정말 훌륭하다고 생각합니다.

이 책은 초보자 분께서도 예쁜 머리카락을 그릴 수 있도록 초보적인 부분을 중심으로 설명했습니다. '왜 여기에 그 머리카락이 있는 걸까' '어떻게 해야 위화감 없는 머리카락이 될까' 등등, 머리카락을 그릴 때 필요한 지식을 배우기 위한 책입니다. 제 생각을 조금이나마 이해해주시면 좋겠다고 생각하면서 책을 썼습니다. 머리카락을 그리는 데 익숙해지면, 여기서 소개할 테크닉을 조합해서 상승효과를 발생시킬 수도 있으니까, 잔뜩 조합해보세요.

그리고 머리카락이기에 가능한 부드럽고 자연스러운 선을 그리기 위해, 러프를 반쯤 무시하면서 그리는 방법도 소개했습니다. 그리는 중에 '여기에 악센트를 주면 더 예쁘지 않을까?' 같은 새로운 생각이 떠오르게 해주는 중요한 테크닉입니다.

얼굴이 그렇게 예쁘지 않아도 머리카락만 있으면 예쁜 것처럼 얼버무릴 수 있다는 것이 머리카락의 강점인데, 예쁜 얼굴에 머리카락까지 추가해주면 호랑이한테 날개를 달아주는 것이나 마찬가지라는 생각이 제 지론이기도 합니다. 얼굴만으로도 충분히 예뻐야 한다고 생각하기에, 이 책에서 저 나름대로의 얼굴 그리는 방법을 설명했습니다. 그리고 막대 인간을 잘 이용해서 인체 그리는 방법도 소개하고 있는데, 거기에 매력적인 머리카락까지 더해지면 그야말로 무적입니다.

저 자신도 다양한 기법서에 신세를 졌기에, 기법서를 출판하는 것은 제 꿈 중의 하나였습니다.
제가 생각하는 머리카락의 매력이 조금이라도 전해지기를 빕니다.
이 책을 읽으신 독자 여러분이 머리카락에 대한 지식을 익히고, 눈에 보이는 세상이 조금이나마 달라진다면 정말 기쁘겠습니다.

Paryi

이 책의 사용 방법

이 책의 구성

이 책은 일러스트레이터 Paryi의 「머리카락」 그리는 방법을 설명하는 책입니다. 머리카락 그리기를 고집스레 추구하고 열심히 연구한, 매력적인 머리카락 그리는 방법이 듬뿍 들어 있는 책입니다.

Chapter 1 기본적인 그리는 방법
머리카락에 관한 전반적인 그리는 방법을 설명합니다. 머리카락에 관한 기본적인 지식, 매력적으로 그리기 위한 포인트 등을 잔뜩 다루고 있습니다. 또, 저자의 자기 스타일 얼굴 그리는 방법도 소개합니다.

Chapter 2 머리 모양 어레인지
트윈 테일이나 포인 테일 같은 머리 모양의 어레인지 방법을 설명합니다. 그리고 동물 귀와 뿔 등의 사람과 다른 요소, 헤어핀이나 목도리 등의 아이템을 사용한 모습을 그릴 때의 포인트도 다루고 있습니다.

Chapter 3 머리 모양을 살린 연출
머리카락을 움직이는 연출 방법부터 머리 모양을 사용해서 매력을 발산하는 방법, 발상을 더 넓혀본 머리카락의 사용방법 등을 정리했습니다.

Chapter 4 머리카락으로 멋지게 보여주는 구도
머리카락을 사용한 시선 유도 테크닉과 머리카락을 메인으로 사용한 구도에 대해, 실제 예를 보면서 설명합니다.

Chapter 5 머리카락 채색 방법
다양한 패턴의 머리카락 채색 방법을 설명합니다. 채색을 위한 페인트 소프트웨어는 'CLIP STUDIO PAINT PRO/EX'를 사용합니다. Windows 버전에서 동작을 확인했습니다.

특전에 대해

이 책에는 3가지 특전이 있습니다. 커스텀 브러시와 CLIP 데이터는 CLIP STUDIO PAINT PRO/EX에서 사용할 수 있습니다. 메이킹 영상은 동영상 재생 페이지에 접속하면 바로 볼 수 있습니다. 커스텀 브러시와 CLIP 데이터 다운로드 방법은 p.141, 메이킹 영상 시청 방법은 p.149에서 확인해주세요.

 특전 1 커스텀 브러시

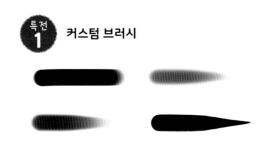

 특전 2 커버 일러스트 CLIP 데이터

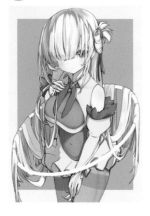

특전 3 메이킹 영상

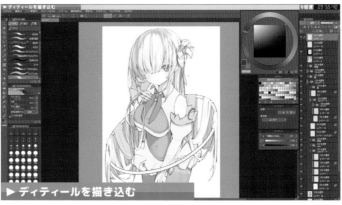

페이지 구성

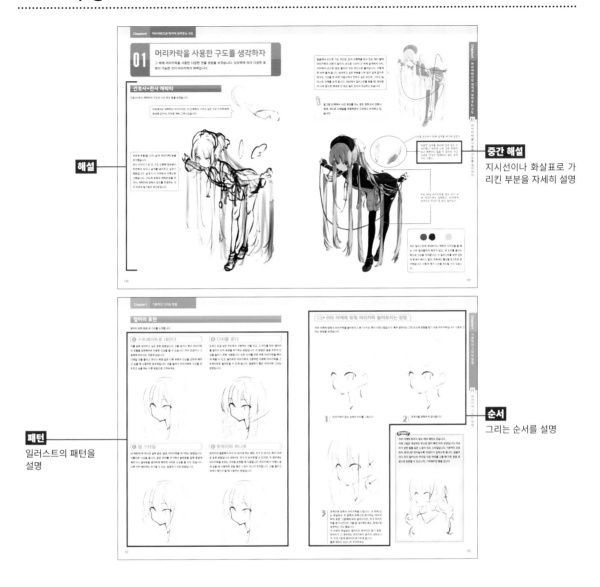

해설

중간 해설
지시선이나 화살표로 가리킨 부분을 자세히 설명

패턴
일러스트의 패턴을 설명

순서
그리는 순서를 설명

각 마크 설명

포인트 마크
본문 설명 외에 기술적으로 알아두면 좋은 부분을 소개합니다.

클립 마크
저자의 사적인 코멘트나 보충 코멘트를 정리합니다.

COLUMN

칼럼 마크
머리카락에 관한 토막상식이나 알아두면 레벨을 올릴 수 있는 테크닉을 설명.

 GOOD 별로

GOOD 마크 : 좋은 예나 그냥저냥 예를 개선한 예.
별로 마크 : 잘못된 건 아니지만 더 좋아질 수 있는 예.

CONTENTS

Chapter

1

기본적인 그리는 방법

여기서는 머리카락에 관한 전반적인 그리는 방법을 설명하겠습니다. 머리카락이라는 것이 어떤 것인지를 확인하고, 매력적으로 그리기 위한 포인트를 세세하게 확인합니다. 그리고 저자 스타일의 얼굴 그리는 방법도 소개합니다.

01 머리카락에 관한 기본 지식

머리카락은 머리에서 자라지만, 그냥 막연하게 그리면 자연스럽지 못한 인상을 줍니다. 어디서 어떻게 자라는지에 대해 확실하게 알아두면 매력적인 머리카락을 그릴 수 있게 됩니다.

머리카락이 자라는 위치

머리카락이 자라는 위치에 대해 두 가지 패턴으로 소개하겠습니다.

머리를 몇 개의 구역으로 구분한다

머리를 몇 개의 구역으로 구분해두면 '여기 머리카락은 이 부분에서 나왔다'는 인식을 가질 수 있게 됩니다. 귀밑머리를 어느 정도 길이로 할지 같은 것도 생각해두면 좋습니다.

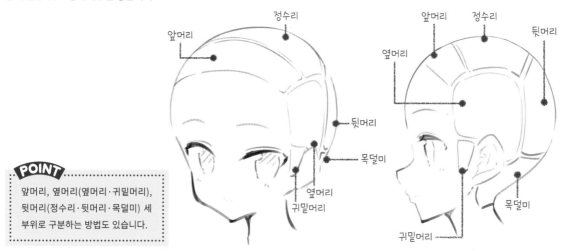

POINT
앞머리, 옆머리(옆머리·귀밑머리), 뒷머리(정수리·뒷머리·목덜미) 세 부위로 구분하는 방법도 있습니다.

머리카락이 어디서나 자라난다는 사실을 인식한다

이쪽은 위의 그림을 이해하기 힘든 사람을 위한 내용입니다. 머리카락이 어디서나 자라난다는 인식은 정말 중요합니다. 머리카락은 어디서든 자라나니까, 뒤쪽에 있거나 굵은 다발 위에 가느다란 머리카락이 올라와 있을 수도 있습니다. 너무 과하게 그려서 되레 자연스럽지 못한 그림이 되지 않도록 조심하세요.

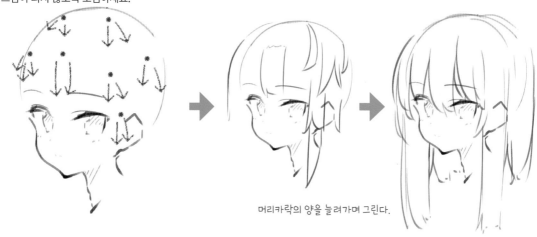

머리카락의 양을 늘려가며 그린다.

머리카락의 흐름

머리카락은 모근에서부터 아래를 향해 흘러갑니다. 기본적으로는 머리카락의 둥근 모양을 따라 그리면 자연스러운 표현이 되지만, 같은 머리 모양이라도 얼굴 각도에 따라 주의할 점이 달라집니다.

대각선 방향을 보는 얼굴(거의 정면을 보는 얼굴)

정면에 가까운 경우, 머리의 둥그스름한 라인을 따라서 모근에서부터 아래쪽을 향해 그려주세요. 오른쪽에서 두 번째 화살표를 기준으로 그려가면 이해하기 쉽습니다.

대각선 방향을 보는 얼굴

이쪽은 더 비스듬한 각도가 된 구도입니다. 머리의 둥그스름한 라인을 의식하려고 해도 이미지를 잡기가 힘드니까, 머리에 왼쪽 그림처럼 기준선을 그려주면 이해하기 쉽습니다.

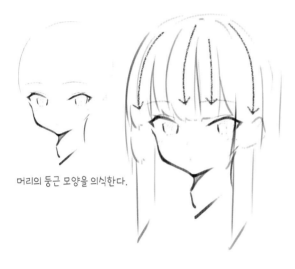

머리의 둥근 모양을 의식한다.

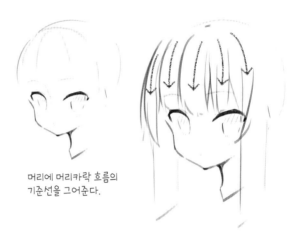

머리에 머리카락 흐름의 기준선을 그어준다.

대각선 방향을 보는 얼굴(거의 옆얼굴)

더 옆쪽으로 돌아간 구도입니다. 이것도 머리에 왼쪽 그림처럼 기준선을 그려준 뒤에 그려보세요. 화살표로 표시된 라인을 유지하면서 그리는 것은, 입체감을 중시하기 위해서 아주 중요한 부분입니다. 각도가 조금만 달라져도 표현이 달라진다는 데 주의하세요.

완전히 옆을 보는 얼굴

옆얼굴 구도입니다. 정말 어려운 구도지만, 머리카락이 시작되는 부분을 의식하고 기준선을 정해주면 난이도가 내려갑니다. 특히 옆얼굴은 머리카락이 자라나는 방향 때문에 표현 방법도 기준선도 달라지니까, 자기 그림체에 맞춰서 조정해보세요. 그리고 정면과 옆얼굴을 확인하면서 비스듬한 방향의 얼굴을 그리는 것도 중요합니다.

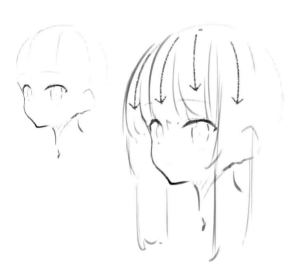

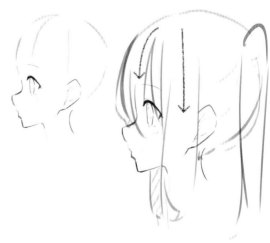

앞머리

얼굴 앞으로 내려오는 것이 앞머리입니다. 같은 얼굴이라도 앞머리를 어떻게 그려주는지에 따라 캐릭터의 인상이 크게 달라집니다. 여기서는 앞머리의 어레인지 패턴을 몇 가지 소개하겠습니다.

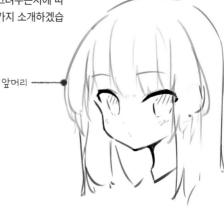

앞머리

가운데 가르기

앞머리를 한가운데에서 좌우로 가르는 머리 모양입니다. 이마가 보여서 활기찬 느낌을 줍니다. 가르는 위치는 한가운데, 좌우 머리카락의 볼륨은 5:5로 해주세요.

이 예에서는 옆머리가 앞머리 위에 올라와 있다.

뱅 헤어

앞머리를 가로로 나란히 자른 머리 모양입니다. 얌전한 인상을 줍니다. 머리카락을 가르는 위치는 마음대로, 좌우 머리카락의 볼륨은 7:3이나 6:4로 해줘도 귀엽게 보입니다.

이 예에서는 앞머리가 옆머리 위까지 올라와서 깊이감과 단차를 만들어주고 있다.

비스듬한 뱅 헤어

뱅 헤어의 라인을 비스듬하게 잡아준 머리 모양입니다. 각도를 바꿔주면 캐릭터 디자인의 폭이 넓어집니다.

가운데 가르기+뱅 헤어

가운데로 가른 머리카락을 아래로 내린 패턴. 뱅 헤어 한복판이 열려 있는 머리 모양이 됩니다.

한쪽 눈 가리기

눈을 가리는 머리 모양은 미스테리어스한 분위기를 연출하고 싶을 때 자주 사용합니다.
또한 눈을 가리는 머리 모양은 가려져 있는 눈이 보일 때의 갭이 매력적입니다. 하지만
기본적으로 한쪽 눈만 보이기 때문의 얼굴의 인상(정보량)이 줄어듭니다.

이 예에서는 좌우 2:8로 나
뉘졌다.

눈을 반쯤 가리는 뱅 헤어

뱅 헤어의 라인을 낮춘 머리 모양입니다. 얌전한 캐릭터라는 인상
을 주고, 눈이 드러났을 때 갭을 주게 됩니다.

M자 가르기

앞머리에서 M자 모양 라인이 보이는 머리 모양입니다.

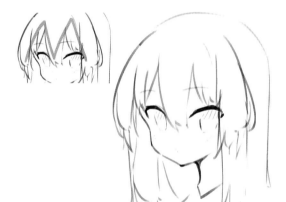

깔끔한 M자 가르기

M자로 가른 머리카락이 눈에 걸치지 않도록 조정한 머리 모양입
니다.

뱅 헤어+M자 가르기

앞머리로 M자 라인을 만들면서, 가운데 부분을 일자로 맞춰준 머
리 모양입니다.

늘어트린 앞머리

앞머리를 자연스럽게 늘어트린 머리 모양입니다. 어른스런 느낌을 줍니다. 눈을 살짝 가려주는 게 포인트입니다.

이 예에서는 좌우 균형을 ㄱ:3으로 맞췄다.

귀 뒤로 넘기기

머리카락을 귀 뒤로 넘쳐서 어른스런 느낌을 연출합니다.

숏

뒷머리의 숏 헤어에 맞춘 앞머리. 좌우가 살짝 짧은 느낌으로 둥그스름하게 잡아주면 정리된 느낌이 듭니다.

앞머리 올리기(묶기)

앞머리를 올려서 묶은 머리 모양입니다. 이마가 크게 보입니다.

앞머리 올려 가르기

앞머리를 올리면서 가운데에서 가른 머리 모양입니다. 머리카락 뿌리가 보이고, 입체감을 연출할 수 있습니다.

가운데가 짧은 앞머리

앞머리 라인이 산 모양을 그립니다. 어려 보이는 머리 모양입니다.

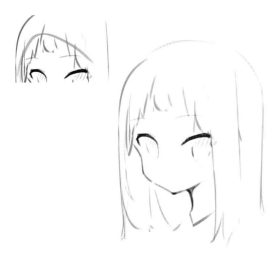

안쪽으로 들어가는 컬

곱슬머리가 들어가는 컬을 그리는 머리 모양입니다. 컬이 말린 정도에 따라 인상이 크게 달라집니다.

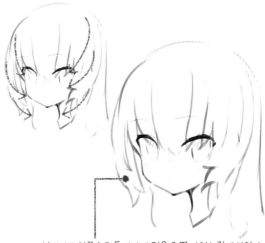

옆머리도 안쪽으로 들어가게 컬을 주면 자연스럽게 보인다.

다듬지 않은 앞머리(귀신 머리)

앞머리를 제대로 관리하지도 않고 무작정 기른 여자아이의 before→after 예. 갭 때문에 단번에 매력이 생기는 표현입니다.

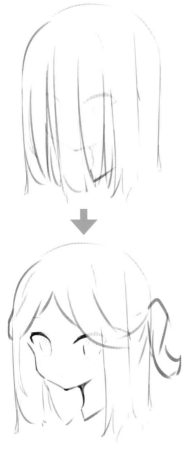

POINT

앞머리를 가르는 위치가 같아도, 옆머리 위로 올라갔는지 아닌지에 따라서 인상이 크게 달라집니다. 아래의 예는 좌우 2:8로 갈랐을 때의 차이입니다.

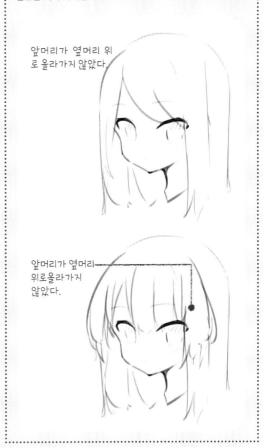

앞머리가 옆머리 위로 올라가지 않았다.

앞머리가 옆머리 위로올라가지 않았다.

옆머리

귀 언저리, 머리 옆면 앞쪽으로 내려오는 것이 옆머리입니다. 앞머리에서 설명한 것처럼 옆머리가 앞머리 위로 보일지 아래로 보일지만 선택해도 인상이 크게 달라지고, 길이 차이나 움직임을 연출해주면 캐릭터의 개성을 크게 보여줄 수 있는 부분입니다. 또 옆머리는 앞머리와 뒷머리 길이와 상관없이 얼마든지 어레인지할 수 있다는 메리트가 있습니다. 여기서는 옆머리의 어레인지 패턴을 몇 가지 소개하겠습니다.

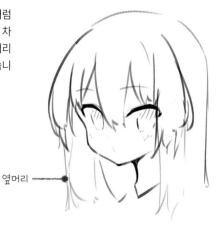

옆머리

세미 롱

어깨~가슴 위쪽까지 내려오는 옆머리. 옆머리로 표현을 늘려주고 싶을 때 사용합니다.

숏

짧은 옆머리. 쿨한 인상을 주고 싶을 때 사용합니다.

한쪽만 세미 롱

좌우 길이가 다른 옆머리입니다. 비대칭 머리카락이 캐릭터의 개성을 강하게 만들어줍니다.

숏과 세미 롱 중간

길지도 짧지도 않은 옆머리. 귀엽게도 멋지게도 가능한, 선의 표현 방법에 따라서는 두 가지 인상을 전부 줄 수도 있습니다.

가는 세미 롱

옆머리를 가늘게 그려준 예. 굵은 부분을 일부러 가늘게 그리는 건 추천합니다.

뒷머리와 이어준다

뒷머리의 어레인지 등으로 이어지는 옆머리입니다. 이 부분 머리는 이렇게 안 된다는 개념을 없애기 위한 예입니다. 삐딱한 캐릭터 등에게 포인트로 쓰면 재미있습니다.

이 예는 뒤쪽의 트윈 테일로 이어졌다.

베리 롱

엄청나게 긴 옆머리. 귀여운 계열 캐릭터 등에서 흔히 볼 수 있습니다. 머리카락이 안쪽으로 들어가는 컬이 들어가면 어른스런 느낌도 연출할 수 있는 등, 응용 폭이 넓습니다.

드릴

드릴처럼 빙글빙글 말린 옆머리입니다. 아가씨 계열 캐릭터에서 자주 볼 수 있습니다.

풍성한 컬

고데기 등으로 말아준 옆머리입니다. 이 머리 모양으로 할 경우에는, 뒷머리도 같이 컬을 주면 아주 귀엽게 보입니다.

뒷머리

뒷머리는 말 그대로 얼굴 뒤쪽을 덮는 머리카락입니다. 앞쪽에서는 거의 안 보이는 부분이지만 앞머리, 옆머리의 인상을 위화감 없게 정리해주는 데 중요합니다. 또한 볼륨이 큰 부위라서 움직임을 주거나 트윈 테일 같은 어레인지를 활용해서 캐릭터의 개성을 늘려줄 수 있습니다. 여기서는 뒷머리의 어레인지 패턴을 몇 가지 소개하겠습니다.

뒷머리

트윈 테일

뒷머리를 머리 위쪽에서 묶어서 2개의 꼬리(테일) 같은 머리 모양으로 만드는 왕도 트윈 테일. 씩씩한 캐릭터나 츤데레 캐릭터에서 많이 볼 수 있습니다.

트윈 테일(중간)

트윈 테일 묶는 위치를 조금 아래로 내린 머리 모양. 높이를 내려주면 씩씩한 느낌이 조금 줄어들고 차분한 인상이 더해집니다.

트윈 테일(아래)

트윈 테일 묶는 위치가 머리 아래쪽에 있는 머리 모양. 얌전한 인상을 줍니다.

가느다란 트윈 테일

트윈 테일을 가늘게 묶은 머리 모양. 어리고 귀여운 느낌을 줍니다. 리본 등과 궁합이 좋습니다. 아래쪽으로 묶어도 귀엽습니다.

포니테일

이름의 유래는 뒤로 묶은 머리카락이 포니(조랑말) 꼬리처럼 보인다고 해서. 묶는 위치나 길이를 조정해서 인상을 조작할 수 있습니다. 아래에서 묶을 때는 가늘게 해주면 귀엽습니다.

베리 롱

현실 세계에서는 거의 볼 수 없는 머리 모양. 머리카락을 묶는 등의 형태로 응용할 수 있고, 여기에 트윈 테일을 추가하면 사이드 트윈 테일 등도 만들 수 있습니다. 포니테일을 달아줘도 귀엽습니다.

트윈 테일(고리)

트윈 테일을 만든 뒤에 고리를 만들어주는 머리 모양입니다. 늘어트리는 머리카락의 길이를 조정해주면 귀여워집니다. 포니테일로 고리를 만드는 것도 좋습니다.

화면으로 봤을 때
오른쪽만 고리로
만들었다.

세미 롱

어깨~가슴 위쪽까지 내려오는 뒷머리. 멋있게도 보이고 귀엽게도 보입니다. 그리는 방법에 따라 다양한 인상을 줄 수 있는데, 롱 정도로 긴 머리가 아니기 때문에, 머리카락을 활용하는 구도일 때는 다루기 어렵습니다.

숏

짧은 뒷머리. 보이시한 이미지를 그리고 싶을 때 사용합니다. 이것도 머리카락이 길지 않아서, 머리카락을 활용하는 구도에는 적합하지 않습니다.

COLUMN

개성적인 머리 모양을 생각하는 방법

앞머리, 옆머리, 뒷머리의 대표적인 어레인지 패턴을 소개했는데, 여기서 소개한 것 외에도 머리 모양은 무한하게 존재합니다. 여기서는 지금까지 소개한 패턴의 조합과, 상상력을 더 발휘한 머리 모양을 소개하겠습니다. 고정관념을 무너트리고 새로운 머리 모양을 생각하는 건 즐거운 일입니다.

가운데 가르기+앞머리 조금 추가

p.12에서 추가한 '가운데 가르기'를 조금 어레인지해봤습니다. 머리카락 볼륨을 왼쪽부터 4:2:4로 나눴습니다.

한쪽 눈 가리기+뱅 헤어

신비한 분위기를 줍니다. 뒷머리는 롱이나 숏, 어느 쪽이건 어울립니다. 옆머리는 한쪽만 길게 해서 좌우 비대칭으로 해줬습니다.

트윈 테일+뒷머리 롱+바보털

하프 트윈 테일. 트윈 테일의 위치를 내리거나 끝부분에 컬을 주면 분위기가 달라집니다. 옆머리를 가늘게 해서 귀를 드러내도 귀여워집니다.

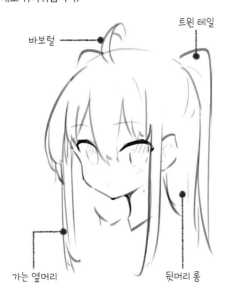

올림머리+머리핀

뒷머리를 올림머리로 해주고 머리핀으로 고정한 머리 모양. 머리카락이 긴 캐릭터가 욕조에 들어갈 때의 머리 모양 중에 하나로 사용할 수 있습니다.

뱅 헤어+M자 가르기(다른 패턴)

어른스러운 느낌이 넘치는 머리 모양이 됐습니다. 봤을 때 오른쪽의 머리카락을 뒤로 돌리고 옆머리를 가느다란 세미롱으로 해줬습니다. 옆머리가 가늘지 않아도 턱까지 내려오는 길이라도 어른스런 느낌은 남을 거라고 생각합니다.

가느다란 옆머리

M자 가르기+옆머리 M자

머리 위쪽 부분에서 M자 모양으로 가르는 머리 모양입니다. 최근에는 거의 볼 수 없지만, 부동의 귀여운 머리 모양이라고 생각합니다. 다부진 인상을 줍니다.

가운데 가르기+안쪽 컬

이건 머리 전체를 고데기로 말아서 컬을 준 머리 모양입니다. 길이는 세미 롱입니다. 중고등학생~어른 여성까지 폭넓게 표현할 수 있는 머리 모양입니다. 바깥쪽으로 삐친 머리를 많이 그려주면 어린 느낌도 연출할 수 있으니까, 맹하거나 힘찬 인상으로도 응용할 수 있습니다.

동물 귀 머리

뒷머리를 올려서 동물 귀 스타일로 묶은 머리 모양입니다. 작은 드릴처럼 보이기도 합니다. 여기서 가느다란 머리카락을 내려서 하프 트윈 테일 스타일로 만들 수도 있습니다.

경단

뒷머리를 위쪽 가운데에서 경단처럼 정리한 머리 모양입니다. 경단에서 가느다란 털이 튀어나오거나 주위에 땋은 머리를 감아주는 등으로 응용할 수 있습니다. 멋진 느낌도 귀여운 느낌도 가능하고, 공주님 같은 인상도 줄 수 있습니다.

경단 트윈

이 머리 모양은 중국풍 의상에 잘 어울립니다. 머리카락을 늘어트려서 트윈 테일로 만들거나 천을 씌워서 묶거나(시뇽) 꼬치나 비녀를 꽂아주는 등, 어레인지하기 쉬운 머리 모양입니다.

02 머리카락의 길이

여기서는 기본적인 헤어스타일과 일러스트이기에 가능한 표현을 통해서 머리카락 길이에 따른 차이를 소개하겠습니다.

길이의 종류

일반적으로 흔히 볼 수 있는 머리 모양으로 머리카락 길이를 소개하겠습니다.

베리 숏

어른스런 캐릭터나 활기찬 캐릭터에서 흔히 볼 수 있는 길이입니다. 밖으로 삐친 머리를 늘려주면 활기찬 인상을 줄 수 있습니다. 베리 숏은 얼굴이 많이 드러나 머리카락을 사용해서 얼굴을 얼버무려줄 수가 없습니다. 얼굴이 보이기 쉽고 표정을 전달하기 쉽다는 메리트가 있다고 할 수도 있습니다.

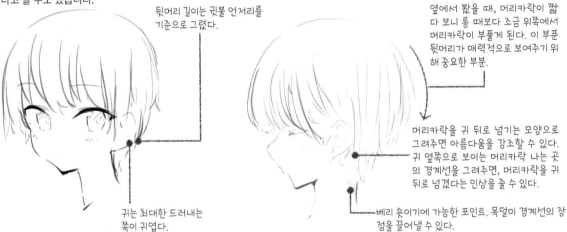

뒷머리 길이는 귓불 언저리를 기준으로 그렸다.

옆에서 봤을 때, 머리카락이 짧다 보니 롱 때보다 조금 위쪽에서 머리카락이 부풀게 된다. 이 부푼 뒷머리가 매력적으로 보여주기 위해 중요한 부분.

머리카락을 귀 뒤로 넘기는 모양으로 그려주면 아름다움을 강조할 수 있다. 귀 옆쪽으로 보이는 머리카락 나는 곳의 경계선을 그려주면, 머리카락을 귀 뒤로 넘겼다는 인상을 줄 수 있다.

귀는 최대한 드러내는 쪽이 귀엽다.

베리 숏이기에 가능한 포인트. 목덜미 경계선의 장점을 끌어낼 수 있다.

숏

베리 숏보다 조금 길어졌다는 걸 알 수 있습니다. 귓불보다 조금 아래까지 내려오는 길이입니다. 베리 숏보다 차분한 인상이 강하고, 어른스런 캐릭터에게 어울리는 머리 모양이라는 인상입니다.

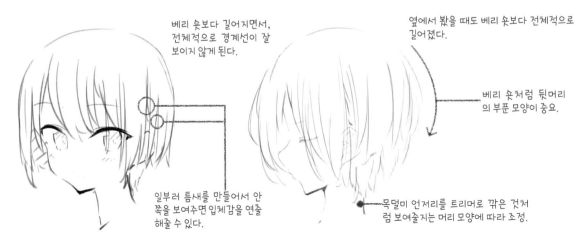

베리 숏보다 길어지면서, 전체적으로 경계선이 잘 보이지 않게 된다.

옆에서 봤을 때도 베리 숏보다 전체적으로 길어졌다.

베리 숏처럼 뒷머리의 부푼 모양이 중요.

일부러 틈새를 만들어서 안쪽을 보여주면 입체감을 연출해줄 수 있다.

목덜미 언저리를 트리머로 깎은 것처럼 보여줄지는 머리 모양에 따라 조정.

숏 보브

머리카락의 라인을 정리해서 안쪽으로 컬을 준 것이 보브 컷입니다. 컬을 주지 않으면 뱅 헤어처럼 돼버리니까 주의하세요. 귀여운 인상이 강한 머리 모양이다 보니 어린 느낌이 강해집니다.

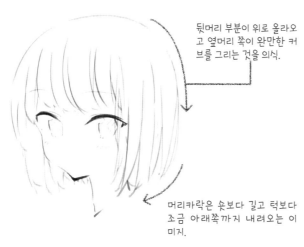

뒷머리 부분이 위로 올라오고 옆머리 쪽이 완만한 커브를 그리는 것을 의식.

머리카락은 숏보다 길고 턱보다 조금 아래쪽까지 내려오는 이미지.

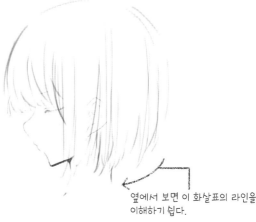

옆에서 봤을 때 머리카락 라인이 균일하니까, 가능한 선을 생략한다. 악센트(개성)을 주고 싶거나 할 때는 길고 가는 선을 추가하기도 한다.

옆에서 보면 이 화살표의 라인을 이해하기 쉽다.

보브 컷

숏 보브보다는 조금 길어지지만, 숏 보브처럼 컬 스타일입니다. 숏 보브보다 길어지면서 차분한 인상이 추가되니까, 얌전한 캐릭터 등에 어울립니다.

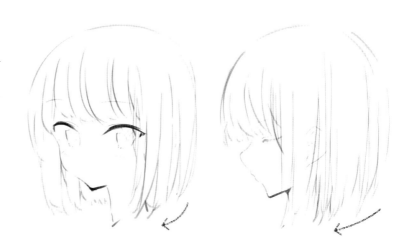

오른쪽 그림은 눈꼬리가 처진 귀여운 얼굴에 조합해본 예. 정숙하고 얌전한 인상이 강해진다.

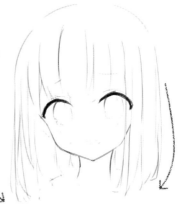

화살표처럼 완만한 커브를 그리는 라인으로 해주면 더 귀여운 느낌이 되고, 컬도 더 강조되는 효과가 있으니 추천.

롱 보브

보브 스타일을 유지하면서 어깨에서 쇄골 언저리까지 머리카락을 길게 늘어트린 스타일입니다. 멋지게 꾸미기도 좋고 어레인지도 가능한 길이입니다(하프 트윈 테일이나 포니테일 등).
아래 그림은 웨이브 롱 보브에 가까운, 대응하는 연령층의 폭이 넓고 멋진 스타일입니다. 그리는 방법에 따라서는 귀엽게 표현할 수도 있지만, 기본적으로는 멋진 느낌이 강한 길이의 머리 모양입니다. 얼굴 윤곽을 많이 가려주는 점도 메리트입니다.

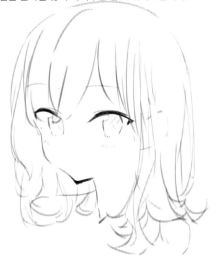

스트레이트 롱 보브

아래 그림의 스트레이트 롱 보브는 귀를 가리고 있지만, 옆머리를 가늘게 해서 귀를 드러내는 어레인지도 귀여우니까 추천합니다.
웨이브 롱 보브와 다르게 파도치는 느낌의 어레인지가 없으니까, 그릴 때 주의해 주세요.

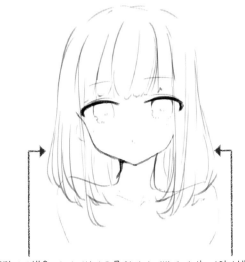

정면에서 봤을 때 어깨보다 조금 위에서 예쁘게 퍼지는 라인이 생긴다.

미디엄

롱 보브보다 조금 길고 쇄골 언저리까지 오는 머리 모양입니다. 앞머리를 올려주면 어른스런 느낌이 강조됩니다. 고데기로 머리카락을 말아주거나 하면, 단숨에 연령대가 달라 보이게 됩니다. 아래 그림은 대학생 이상이라는 인상이고, 초등학생으로 보기는 힘들다는 예입니다.

미디엄(밖으로 삐친)

아래 그림은 머리카락 끝이 밖으로 삐치도록 컬을 준 미디엄. 개인적으로는 고등학생~대학생으로 보입니다. 차분한 느낌이라기보다는 힘차다는 이미지입니다.
머리카락 어레인지에 따라서 연령대가 달라 보인다는 예로 참고해 주세요.

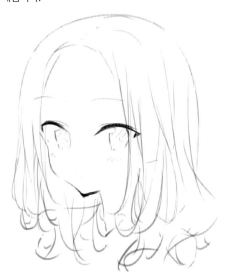

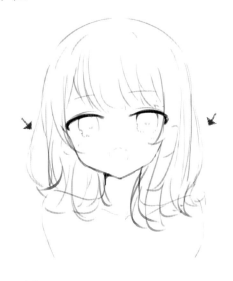

 이 책에서는 롱 보브보다 조금 긴 머리카락을 미디엄이라고 표현하고 있습니다.

세미 롱

쇄골~가슴 위쪽까지 내려오는 길이의 머리 모양입니다. 뒷머리를 조금 앞으로 가지고 오기 때문에 귀가 가려집니다. 귀가 가려지고 머리카락 양이 늘어나기 때문에, 상대적으로 얼굴이 작아 보입니다. 아래는 어레인지, 컬이 없는 스트레이트인데, 어레인지가 컬을 넣는 방법에 따라서 인상이 확 달라지는 재미있는 머리 모양입니다.

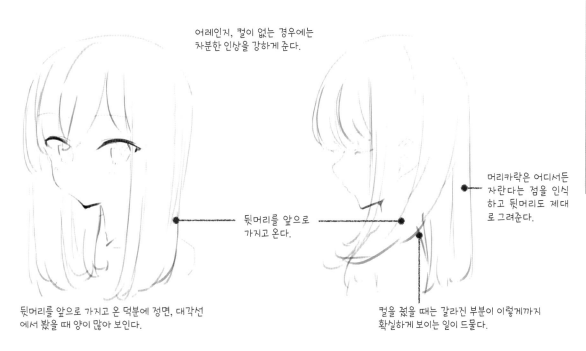

어레인지, 컬이 없는 경우에는 차분한 인상을 강하게 준다.

뒷머리를 앞으로 가지고 온다.

뒷머리를 앞으로 가지고 온 덕분에 정면, 대각선에서 봤을 때 양이 많아 보인다.

머리카락은 어디서든 자란다는 점을 인식하고 뒷머리도 제대로 그려준다.

컬을 줬을 때는 갈라진 부분이 이렇게까지 확실하게 보이는 일이 드물다.

앞머리도 긴 세미 롱

아래 그림은 앞머리를 길게 하고 컬을 많이 넣어서 미스테리어스한 인상이 강해지고, 연상의 느낌을 주는 세미 롱입니다. 앞머리가 옆머리와 섞여서 아래로 흐르는 덕분에 앞머리 끝부분이 안 보이게 되고, 약간의 어레인지로 인상이 달라진다는 걸 알 수 있습니다.

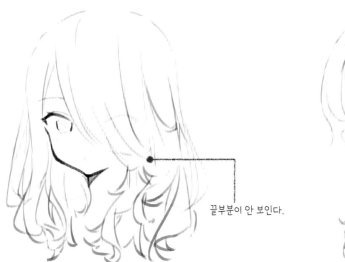

끝부분이 안 보인다.

세미 롱(특수 어레인지)

아래 그림은 머리카락을 옆쪽에서 묶어서 일부러 귀를 드러내는 스타일의 세미 롱입니다. '앞머리도 긴 세미 롱'의 예에서처럼 컬을 넣어서 차분한 인상을 줍니다. 같은 길이인데도 인상이 크게 달라지는 점이 재미있어서 세미 롱을 좋아합니다.

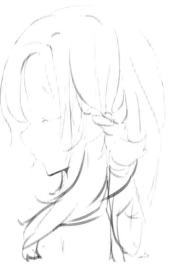

롱

머리카락이 가슴 아래까지 내려오는 머리 모양을 롱이라고 합니다. 머리카락이 길어서 묶기 쉽고, 컬을 주면 귀여워집니다. 또한 머리카락으로 숨길 수 있는 곳이 늘어나서 그리기도 쉽고, 그리는 사람에 따라서는 실루엣이나 구도, 공간도 메우기 쉬워지는 머리 모양이기도 합니다. 아래 그림은 스트레이트 롱입니다.

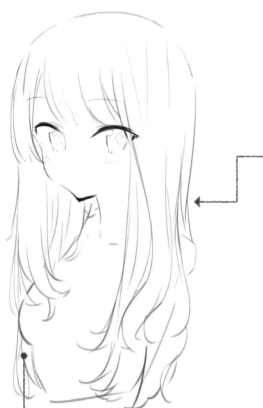

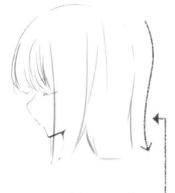

세미 롱에서도 같은 이야기를 했지만, 커브를 그리는 모양으로 우묵하게 해주면 인상이 강해진다. 뒷머리에서 정점을 찍고 일단 안쪽으로 들어가려 하는 상태를 데포르메했다.

롱(컬)

아래 그림처럼 컬을 준 롱 헤어는, 스트레이트에 비해서 볼륨이 커지기 때문에 신비로운 인상의 캐릭터나 천연 캐릭터 등에게도 어울립니다. 컬이 들어가면 뒤쪽 머리카락이 앞으로 나오기 때문에 목이 가려집니다. 컬이 들어가면서 끝부분이 흩어지게 돼서 스트레이트보다는 그리기 힘들지만, 가릴 수 있는 부분이 많아지고 컬이 들어간 덕분에 틈새로 어깨가 보인다든지 하는 부분이 귀엽습니다.

얼굴이 크고 몸이 작은 소녀 이미지의 일러스트라서, 대각선 방향에서 봤을 때 머리카락을 가슴보다 안쪽에 뒀다.

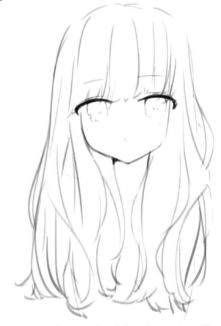

POINT

아래 그림은 캐릭터를 위에서 본 간이도입니다. 머리가 큰 경우에 머리카락을 추가하면 옆머리가 가슴 옆으로 내려오게 된다는 걸 알 수 있습니다.

옆머리

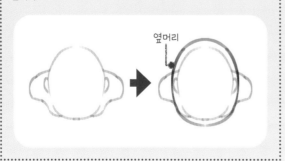

이 구도에서는 머리카락의 흐름 때문에 시선이 얼굴에서 가슴 쪽으로 가기 쉬운데, 그 시선을 손이나 허리 쪽으로 유도하는 방법도 생각할 수 있다.

베리 롱

아주 긴 롱 헤어입니다. 보통 이 정도 기르려면 3~5년 이상 걸립니다. 롱 헤어는 길다보니 머리카락 하나하나가 무거워집니다. 그래서 아래쪽으로 축 늘어지다 보니 곱슬머리가 잘 나오지 않습니다. 어릴 때는 심하게 곱슬이었던 여자아이가 어른이 됐을 때는 베리 롱에 곱슬기가 없는 머리카락으로 그려주면 갭을 연출해줄 수도 있습니다. 기본적으로는 남성답다기보다는 여성스런 느낌을 보여주는 머리 모양입니다.

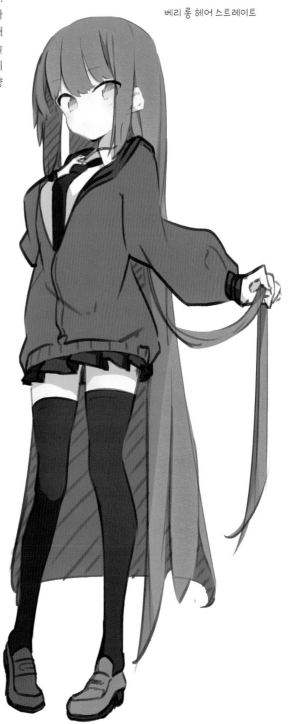

베리 롱 헤어 스트레이트

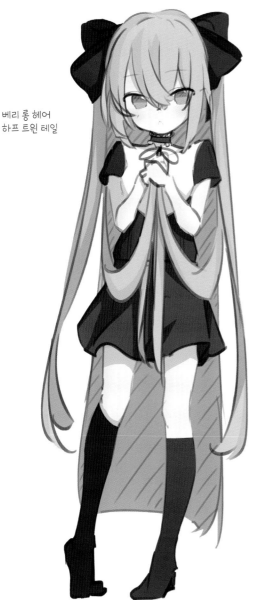

베리 롱 헤어
하프 트윈 테일

POINT

롱 헤어는 움직임을 주면 구도가 채워지고, 어레인지에 따라 실루엣에 개성을 연출하기 쉬운 만능에 가까운 머리 모양입니다. 단점이라고 하면 선화를 잘 그리지 않으면 조잡한 느낌이 두드러지가 쉽다는 점입니다. 반대로 선화만 잘 그려주면 매력이 훨씬 커집니다. 또한 뒷머리는 단조로워지기 쉬우니까 몸으로 가리거나 색으로 얼버무린다든지 움직임으로 줘서 해결하는 등등, 실력이 드러나는 부분입니다.

어깨에 닿는 머리카락

머리카락이 어깨에 닿는다면, 미디엄 정도 길이입니다. 머리카락이 어깨에 닿으면서 움직임이 생겨나니까, 그런 경우의 그리는 방법에 대해서 설명하겠습니다.

미디엄(스트레이트)

아래 그림은 화살표 위치에서 머리카락이 어깨 정점에 아슬아슬하게 닿는 미디엄 헤어입니다. 어깨에 닿는 덕분에 조금이지만 머리카락이 앞쪽으로 나옵니다.

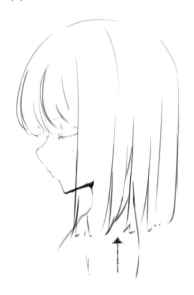

미디엄(컬)

아래 그림은 스트레이트 미디엄 헤어에 컬을 준 스타일. 스트레이트와 같은 길이지만, 컬이 들어간 덕분에 머리카락 끝이 조금 올라갔습니다. 캐릭터를 구분해서 그리거나 상황에 따라서 사용하는 표현입니다.

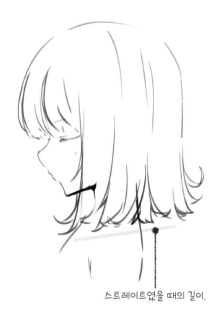

승모근은 등 쪽으로 부풀어 오르니까, 머리카락도 거기에 맞춰서 움직인다.

스트레이트였을 때의 길이.

롱(스트레이트)

오른쪽 그림들은 스트레이트 헤어일 때 뒷머리가 앞쪽으로 나올 때와 아닐 때의 비교입니다. 현실에서는 이런 모양이나 길이가 되면, 뒷머리를 앞으로 끌어오고는 합니다. 데포르메가 많이 들어간 일러스트에서는 앞머리, 옆머리, 뒷머리로 인상을 구분하기 위해, 뒤쪽 머리카락을 앞으로 끌어오지 않고 뒤쪽으로 보내는 경우가 많습니다. 이렇게 해주면 단순한 채색으로도 깊이감이 느껴지는 표현이 가능해지고, 추상적으로 이해하게 되는 일러스트가 됩니다. 그리고 왼쪽과 비교해서 가슴 언저리의 디자인(화살표 부분)이 가려지지 않아서, 캐릭터 디자인을 살리기 쉬운 표현이 됩니다. 반대로 생각해보면, 심플한 옷일 경우에는 머리카락을 앞으로 가져와서 정보량을 조작할 수 있습니다.

뒷머리를 앞으로 가져온 스타일

뒷머리를 앞으로 가져오지 않은 스타일

정면과 대각선 방향 얼굴의 머리카락 차이

정면과 대각선 방향 얼굴의 보이는 차이를, 머리카락 길이마다 살펴보겠습니다. 특히 3D 캐릭터 디자인을 그릴 때 중요한 접근방법입니다. 정면과 측면도만 가지고는 제대로 전해지지 않는 부분이니까, 대각선 방향도 그리면서 입체를 상상해보세요. 이 접근방법은 입체를 크게 의식하면서 그리기 때문에 많은 공부가 됩니다.

숏

화살표 위치처럼 정면에서는 잘 보이지 않는 머리카락이, 대각선 방향을 볼 때는 자기주장이 강한 머리카락이 됩니다. 이런 것이 있다는 인식을 가지세요. 정면에서는 귀여워도 대각선 방향에서는 그 귀여움이 살아나지 않는다는 3D이기에 발생하는 문제는, 이런 해석이 있으면 해결할 수 있습니다. 어디가 부풀어 오르고, 얼굴 각도가 45도일 때 눈이 어느 정도 보이는지 같은 상상, 또는 일러스트가 있으면 3D 모델링을 할 때도 작업이 쉬워지고 실패할 가능성도 줄어듭니다.

정면에서 본 얼굴　　대각선 방향에서 본 얼굴

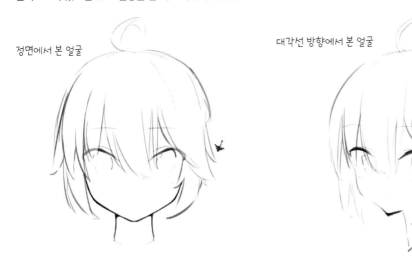

롱(정면을 본 얼굴)

롱 머리 모양에서 정면 얼굴과 대각선 방향 얼굴의 차이입니다. 정면에서 보면 평범하게 단차를 주며 가른 머리 모양이지만, 그걸 입체 의식을 갖고서 대각선 방향에서 보겠습니다.

정면에서 본 얼굴　　대각선 방향에서 본 얼굴

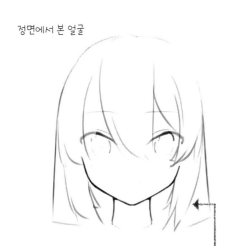
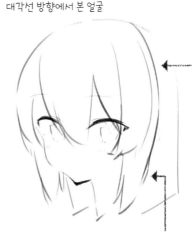

정수리에서 내려오는 옆머리 표현. 하지만 정면에서는 안 보인다. 안쪽이 앞머리와 다른 표현으로 단차가 있다는 것이 포인트. 대각선 방향에서 봐도 귀엽고 정면에서 봐도 귀여운 구도가 된다.

정면에서 보이던 안쪽으로 뻗은 머리카락이 대각선 방향에서는 보이지 않는다. 하지만 정면에서 보는 인상을 강하게 해주기 위해, 대각선 방향에서는 안 보여도 정면에서는 보이는 표현으로 해준다.

03 머리카락 그리는 방법

지금까지 머리카락의 기본과 길이에 따른 차이에 대해 다뤄봤습니다. 여기서부터는 머리카락을 매력적으로 그리기 위한 테크닉을 설명하겠습니다.

가마를 의식하면서 그리자

가마는 정수리에 있는 소용돌이 모양의, 머리카락이 자라나는 곳입니다. 일반적으로 머리카락의 흐름을 정하는 머리카락 나는 위치의 기점이 되고, 어떻게 그리는지에 따라 일러스트의 분위기가 좌우되는 부분이기도 합니다.

정면, 아래를 볼 때의 가마

아래를 보면 가마가 깔끔하게 보입니다. 가마를 기점으로 흐르는 것 같은 라인을 의식하세요. 뒷머리도 보입니다.

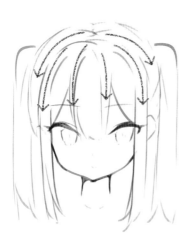

정면, 위를 볼 때의 가마

위를 보면 가마가 안 보입니다. 정수리에 있는 가마를 상정하고, 앞머리의 라인도 거기에 맞춰서 그려주세요.

옆을 볼 때의 가마

각 부분을 정면 구도와 비교해보면서 그려나갑니다. 옆얼굴을 그리면서 머리카락의 구조에 대한 이해가 싶어집니다.

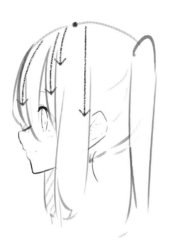

대각선 방향을 볼 때의 가마

가마에서 나와 흐르는 머리카락에 주의하면서 그려주세요. 안쪽은 앞머리보다 옆머리가 앞으로 나와서 겹쳐지도록 그리는 쪽이 자연스럽습니다. 옆얼굴과 정면을 기준으로 삼으면서 대각선 방향 얼굴을 그려주세요.

정면을 볼 때의 가마 패턴

가마를 얼마나 의식하는지. 앞머리, 옆머리, 뒷머리를 확실하게 구분하는지에 따라서 표현이 달라집니다.
여기서는 몇 가지 패턴을 소개하겠습니다.

Ⓐ 구분이 확실한 표현

앞머리, 옆머리, 뒷머리가 확실하게 구분되는 표현입니다. 선화를
중간에 지우는 방법 등으로 표현의 폭을 바꿔줄 수 있습니다.

Ⓑ 구분이 없는 표현

머리카락이 전부 가마에서 시작되는 것처럼 그립니다. 여기에 선
화를 중간에 지워준다든지 하면 표현의 폭을 바꿔줄 수 있습니다.
귀여운 머리 모양(뱅 헤어 등)과 같이 사용하는 표현입니다. 또한
살짝 얌전한 인상을 줍니다.

Ⓒ 앞머리가 옆머리보다 위에 있는 표현

많은 분들이 사용하는 표현입니다. 앞머리가 커 보이기 때문에, 머
리도 커 보인다는 이점이 있습니다. 하지만 그만큼 옆머리를 표현
할 폭이 줄어들기 때문에, 높이서 내려다보는 구도에서는 가마가
눈에 띕니다.

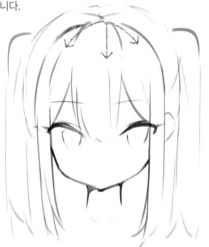

Ⓓ 가마를 안 그리는 표현

선을 최소한으로 그리고, 최종적인 채색으로 표현하는 방법입니
다. 채색의 농담으로 세세한 표현이 가능한 사람을 위한 방법입
니다.

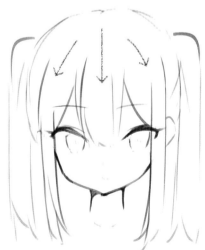

> **POINT**
> 머리카락은 p.10-11에서 설명한 머리카락이 나는 곳과 머리카락의 흐름을 확실하게 의식하고 그리세요.

대각선 방향을 볼 때의 가마 패턴

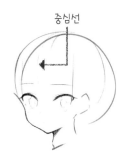

중심선

대각선 방향을 볼 때의 패턴을 소개합니다. 먼저 얼굴을 그리고 머리를 그리세요. 그 뒤에 콧등을 중심으로 머리 라인을 그려줍니다. 기본적으로 이 중심선 위에 가마를 설정하면 귀여워지는데, 예외도 있습니다.

Ⓐ 가마에서 시작하는 머리 모양

머리카락 라인이 예쁘게 보이는 표현입니다. 단, 모든 머리카락이 가마에서부터 시작되는 건 아니기 때문에, 너무 균일하게 해주면 조금 위화감이 듭니다. 이마 언저리부터 머리카락의 흐름을 바꿔주면 귀엽게 보입니다.

Ⓐ~Ⓒ는 선이 강하고 머리카락에 눈이 가기 쉬운 표현입니다. 선화가 너무 강하다는 생각이 드는 경우에는, 선의 색을 조정해보세요. 수고는 들지만 꼼꼼하게 채색하고 싶은 사람을 위한 표현이라고도 할 수 있습니다.

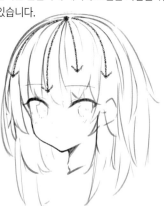

Ⓑ 단차가 확실한 표현

자주 쓰는 표현 중에 하나입니다. 선을 그려준 덕분에, Ⓓ보다도 더 머리카락에 눈이 갑니다. 단차가 생긴 덕분에 채색할 때 구별하기 쉬워집니다. 어느 머리 모양에서나 사용하는 표현이지만, 선화가 방해된다는 생각이 들면 선화의 색을 바꿔보세요.

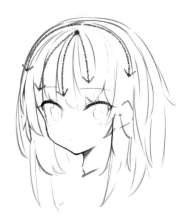

Ⓒ 앞머리가 옆머리보다 위에 있는 표현

이건 현실에서는 거의 볼 수 없는 머리 모양이다 보니, 각도에 따라서는 위화감이 듭니다. 그래도 귀여우니까, 표현 방법 중에 하나로서 알아두세요.

이런 특수한 표현 방법을 잘 조합하면 매력이 더 커지는 경우도 있으니까, 고정관념을 부수고 도전해보세요.

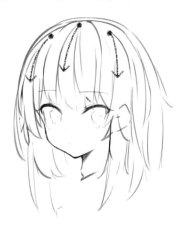

Ⓓ 가마를 안 그리는 표현

아주 시원한 인상이 됩니다. 최종적인 채색으로 표현의 폭을 조절해주세요. 채색하기에 따라서 시선을 얼굴 쪽으로도 머리카락 쪽으로도 유도할 수 있습니다.

COLUMN

가마를 일부러 무시하는 패턴

먼저 가마(×)를 향해서 머리카락 라인이 모여드는 패턴입니다.
근원을 향해서 그리면 이미지를 잡기가 쉽지만, 오른쪽과 비교해보면 시선을 머리카락 쪽으로 유도하는 힘은 약해집니다.

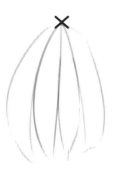

일부러 가마에서 벗어난 모양으로 그리는 방법입니다. 가마(×)를 향해서 머리카락이 모여드는 게 아니고, 머리카락이 향하는 장소를 여러 곳으로 나눠주면, 머리카락의 인상을 강하게 해줄 수 있고 가마 주변의 개성도 강해집니다. 선만 가지고도 시선을 끄는 디자인의 머리 모양을 만들 수 있지만, 대신에 채색이 어려워지는 경향이 있습니다.

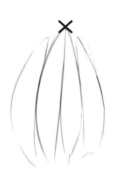

Ⓐ 일부 가마를 무시하는 표현

앞머리 가운데는 가마 쪽으로 모이지만, 다른 머리카락은 다른 곳으로 흩어지게 그린 패턴입니다. 머리카락의 인상이 강해지고 개성도 강해집니다. 이 예는 조금 과도하게 그린 패턴이지만, 조금씩만 사용해도 귀여워지니까 추천하는 방법입니다.

Ⓑ 중간에서부터 생겨나는 표현

가마를 완전히 무시하고, 중간에서부터 머리카락이 생겨나는 것 같은 표현입니다. 커다란 머리카락 가닥 속에 새로운 가닥을 넣어주면, 보통은 볼 수 없는 특수한 인상이 됩니다. 앞머리는 물론이고 다른 장소에도 응용할 수 있는 방법입니다.
단지 사용하면 특징이 생기기는 하지만, 일러스트의 완성도를 높이기 위해서는 어디에 써야 깔끔하게 정리되는지에 대한 이해가 중요합니다. 여러모로 시험해보면서 더더욱 깊이 이해해보세요.

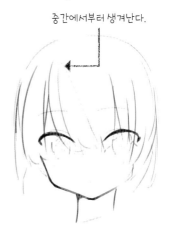

중간에서부터 생겨난다.

Ⓒ 전혀 다른 부분에서부터 시작되는 표현

앞머리 위쪽에 있는 시작되는 부분을 반대쪽(여기서는 오른쪽)에서 가지고 오는 방법입니다. 일러스트이기에 가능한 속임수 표현입니다. Ⓑ처럼 개성적으로 보이는 방법입니다. 앞머리에 표현한 경우, 화살표 부위로 시선을 유도할 수 있습니다. 단차를 만들 수 있어서 채색하기도 쉬워집니다. 여기서는 보는 사람에게 앞머리의 인상을 강하게 해주고 있습니다.

이쪽으로 시선을 유도한다.

경계선, 시작 지점 그리는 방법

머리카락의 경계, 시작 지점의 표현은 다채롭습니다. 오른쪽 그림은 선을 끝까지 그린 타입과 일부러 중간에서 그만두고 최종적인 채색으로 표현하는 타입입니다. 여기에 표현을 추가하는 패턴을 소개하겠습니다.

그리고 여기서 소개하는 그리는 방법은, 시작 지점은 물론이고 시작 지점~끝부분의 중간 부분에 대한 표현으로도 사용할 수 있습니다. 머리카락을 삐치게 하거나 디테일의 밸런스를 정할때에 사용합니다.

 여기에 있는 참고 그림은, 선을 끝까지 디테일하게 그린 것도 있고 선을 중간까지만 그린 것도 있습니다. 그림체에 맞춰서 응용해주세요.

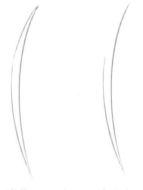

선을 끝까지 그린 타입　　선을 중간까지만 그린 타입

안쪽 또는 바깥쪽에 선을 추가한다

머리카락을 안쪽이나 바깥쪽에 추가하는 경우에도, 머리카락의 흐름에 약간 거스르는 느낌으로 그려주면 좋습니다. 추가하는 선이 너무 많으면 단조롭게 보이고 좋지 않으니까, 다른 표현 방법과 같이 조금씩만 사용하세요.

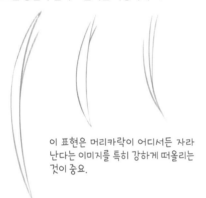

이 표현은 머리카락이 어디서든 자라난다는 이미지를 특히 강하게 떠올리는 것이 중요.

파생 표현

머리카락 안쪽에 선을 추가하는 방법입니다. 시작 지점에서 나오는 선을 하나 추가하면, 표현 방법이 하나 늘어납니다.

머리카락 바깥쪽에 선을 추가하는 방법입니다. 선을 두 개 추가해서(하나라도 좋습니다), 둥그스름한 머리카락에 조금 딱딱한 느낌을 더해서 자연스러운 느낌을 주는 방법입니다.

기타 선 추가 표현

아무 상관 없는 곳에 선을 추가하는 패턴입니다.
다른 머리카락과의 균형을 보면서 추가하세요.

GOOD　　별로

다른 머리카락의 흐름을 거스르게 돌 때는, 다른 패턴을 사용하는 쪽이 무난.

굴절되는 선을 추가하는 패턴입니다. 일러스트이기에 가능한 표현인데, 앞머리나 묶은 머리(포니테일이나 트윈 테일의 시작 지점) 등에 사용하는 경우가 많습니다. 표현 방법으로서도 정말 귀엽게 보이니까, 그림체에 맞는다면 적극적으로 사용하세요.

바깥쪽에 선을 하나 추가하고, 거기서 파생하는 표현입니다. 이 표현은 다양성이 높아서 자주 사용합니다. 굴절되는 선을 추가하는 패턴도 마찬가지지만, 머리카락이 어디서든 자라난다는 이미지를 떠올리세요.

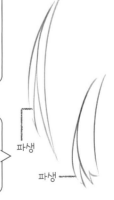

파생

파생

머리카락 끝 그리는 방법

굵은 털끝과 가는 털끝을 구분해서 사용하기만 해도 다채로운 표현이 가능합니다. 기본을 이해했다면 마음 껏 응용해보세요.
길이를 똑같이 맞춘 뱅 헤어 등에서도 사용할 수 있습니다.

아래 그림은 굵은 것과 가는 것을 균일하게 그렸습니다. 여기에 가는 것을 더 추가하는 등, 자기만의 어레인지를 해보세요.

끝부분을 잘라서 표현하는 패턴

굵은 머리카락 가닥에 선을 추가해서 굵고 가는 형태를 표현하는 패턴입니다.

별로
☹

표현 방법에 따라 다르기는 하지만, 끝부분만 봤을 때는 한가운데를 크게 가르는 모양은 귀엽게 보이지 않는다.

GOOD
☺

끝부분을 갈라서 굵고 가는 모양으로 표현한 패턴.

GOOD❷
☺

끝에 선을 추가해서 아래 쪽에 있는 머리카락과 약간 튀어나온 머리카락을 표현.

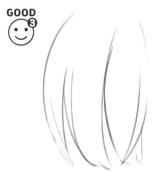
GOOD❸
☺

끝부분을 갈라서 굵고 가는 모양으로 표현한 패턴.

머리카락 가닥 속에서 세세한 굵기를 바꾸는 패턴

큰 머리카락 가닥에서 가는 것과 굵은 것을 나눠서 그리고, 그 아래에 있는 머리카락 끝부분도 가는 것과 굵은 것으로 구분하는 패턴입니다.
머리카락의 굵기 순서도 '가는, 굵은, 가는, 굵은'이 아니라 '가는, 굵은, 굵은, 가는' 같은 순서로 언밸런스하게 그려주면 부드러운 인상이 됩니다. 큰 머리카락 가닥이 많은 경우에는 '굵은, 굵은, 가는'처럼 겹쳐지더라도 끝부분이 밸런스 좋게 갈라지게 그리면 정말 귀여워집니다.

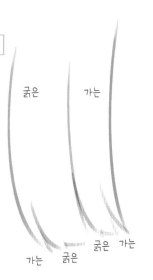
굵은 가는

가는 굵은 굵은 가는

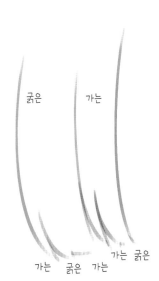
굵은 가는

가는 굵은 가는 굵은

머리카락 끝 어레인지

머리카락 끝부분을 어레인지해서 입체적인 느낌과 움직임을 주는 방법을 소개합니다.

1라인으로 연결해서 그리는 방법

머리카락 가닥에 1라인으로 틈새를 만드는 방법입니다.

틈새

1라인으로 틈새를 작성. 머리카락 끝부분을 지웠는데, 여기에 라인 선을 추가해서 풍성한 느낌을 준다.

머리카락 끝에 라인을 추가하고, 뒤집혀 있는 안쪽 머리카락이 보이게 하는 표현.

2라인으로 연결해서 그리는 방법

바깥쪽에 2라인을 연결해서 틈새를 만들어주는 방법입니다. 안쪽 선을 2라인으로 해줘도 좋습니다. 딱딱한 느낌을 주고 싶을 때 사용합니다.

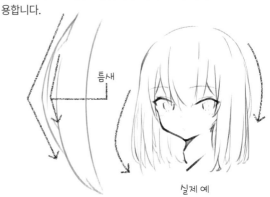

틈새

실제 예

머리카락 끝에 선화로 어레인지를 더하는 방법

머리카락 끝에 선화로 어레인지를 더해주는 방법입니다.

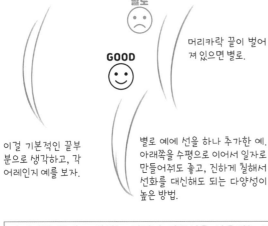

별로

GOOD

머리카락 끝이 벌어져 있으면 별로.

이걸 기본적인 끝부분으로 생각하고, 각 어레인지 예를 보자.

별로 예에 선을 하나 추가한 예. 아래쪽을 수평으로 이어서 일자로 만들어줘도 좋고, 진하게 칠해서 선화를 대신해도 되는 다양성이 높은 방법.

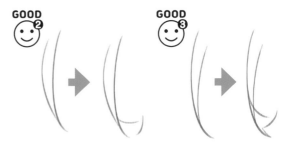

GOOD 2 GOOD 3

머리카락 끝을 조금 늘어뜨리는 표현은 전부 귀여운데, GOOD 2가 오른쪽(머리카락 안쪽), GOOD 3이 왼쪽(머리카락 바깥쪽)을 축으로 삼아서 삐쳐나온 표현. 이대로도 충분히 귀여운 표현이지만, 여기서부터 파생형을 추가해주면 머리카락 끝의 양감이 표현되면서 더 귀여워진다.

머리카락 끝에 교차하는 선이나 이중선을 사용하는 방법

교차하는 선과 이중선을 사용한 머리카락 끝부분 표현 방법입니다.

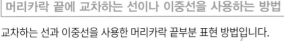

곡선을 깔끔하게 그린다.

별로 GOOD

선이 교차한 뒤에 삐쳐나오면 별로. 필요 없는 선을 지우고, 짧은 선을 하나 그려주는 쪽이 GOOD.

별로 2 별로 3 GOOD 2

이중선 예. 별로 2는 오른쪽 선이 이중으로 그려졌고 각도가 예리해서 딱딱한 인상을 준다. 별로 3은 왼쪽 선이 이중이 돼서 예쁘지 않다. 단, 끝부분이 아닌 중간부분 표현 방법으로 본다면 GOOD. 곡선을 그릴 때는 깔끔하게 그리고, 선 안쪽을 깔끔하게 처리하는 쪽이 GOOD.

끝을 둥글게 그리는 방법

머리카락 끝을 둥글게 해주면, 그림체에 따라 다르기는 해도 정말 귀엽게 보입니다. 단, 전부 이 표현으로 해주면 그림체 수정에 시간이 걸립니다.

머리카락이 퍼지는 패턴

머리카락이 퍼지는 패턴을 표현하는 방법을 소개하겠습니다. 스트레이트 헤어의 컷 차이로 예를 들어보겠습니다.

Ⓐ 노멀 컷

스트레이트 헤어를 노멀 컷으로 자른 경우의 퍼지는 모습. 끝으로 갈수록 머리카락이 모입니다.

Ⓑ 일자

끝으로 갈수록 머리카락이 퍼집니다. p.44에서 자세히 소개할 텐데, 일자는 단차를 주거나 하면 인상이 강해집니다. 일자는 균일하게 잘랐기 때문에 길이 차이가 생기지 않고, 한 덩어리라는 느낌보다는 균일하게 퍼진다는 느낌입니다.

Ⓒ 웨이브

아래로 갈수록 좁아지고, 끝에 도달하기 직전에서 퍼집니다. 퍼지면서 컬 라인이 강조됩니다. 웨이브는 기본적으로 노멀 컷과 같은 방법으로 모입니다.

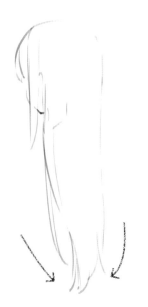

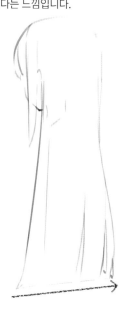

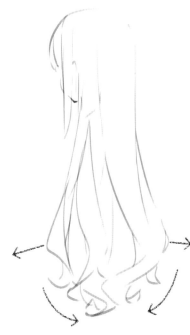

Ⓓ 묶은 머리

원(●)으로 표시한 포인트가 세 군데 있습니다. 오른쪽 포인트보다 아래에 있는 중앙 포인트는, 중력의 영향을 더 강하게 받는 오른쪽으로 끌려갑니다.
삼각형(▲) 포인트 세 개는, 오른쪽을 손으로 들어 올린 덕분에 좌우 고저차가 사라지고 중력의 영향도 줄어들어서, 중앙의 포인트가 거의 중앙에 있습니다.

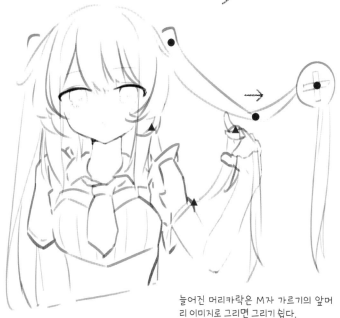

늘어진 머리카락은 M자 가르기의 앞머리 이미지로 그리면 그리기 쉽다.

COLUMN

머리 끝 어레인지 패턴 일람

여기서는 머리카락 끝부분의 어레인지 패턴을 소개합니다. 첫 번째 그림을 기본으로 어레인지를 추가하겠습니다.

기본 형태

뒤쪽에 머리카락을 하나 추가

머리카락을 앞쪽에 추가

컬 어레인지 패턴

안쪽에 머리카락을 하나 추가

아웃라인은 조정하지 않고, 안쪽에 선을 만들어서 두 덩어리가 있는 것처럼 보이게 하는 패턴

뒤쪽에서부터 삐친 머리를 하나 추가

전체적인 흐름을 거스르는 가는 털을 추가

머리카락을 하나 추가. 흐트러뜨리는 이미지

같은 데서 시작하는 새 머리카락을 추가. 흐름을 거스르는 이미지

말려 들어가는 컬 패턴. 약한 컬

말려 들어가는 컬 패턴. 강한 컬

머리카락 바깥쪽 중간에서부터 가느다란 머리카락을 하나 추가. 머리카락 굵기가 위쪽에서부터 가늘고, 중간 정도, 끝에서 굵어지는 어레인지를 추가

바깥쪽에 머리카락을 하나 추가. 절반 정도는 흐름을 따르고, 끝에서 반대로 가는 패턴

바깥쪽에 가는 컬 머리카락을 추가

선을 하나만 추가. 양감이 증가

바깥에서 안쪽으로 들어오는 모양의 머리카락을 추가

선을 두 개만 추가. 두 개의 덩어리가 되는 패턴

머리카락 가닥을 부풀리는 방법

머리카락 가닥의 형태에 따라 다양한 표현을 할 수 있습니다.

스탠다드

시작점과 끝이 가늘고 중간이 굵은, 일반적으로 많이 사용하는 방법입니다. 그리는 방법이나 가닥의 위치에 따라서는 이것만 가지고도 귀엽게 그릴 수 있습니다.

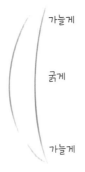

가늘게

굵게

가늘게

끝이 굵은 타입

끝부분이 굵은 타입의 머리카락 가닥입니다. 스탠다드 다음으로 많이 사용합니다. 끝부분이 길어서 뱅 헤어와 상성이 좋고, 끝부분을 맞춰서 그대로 뱅 헤어로 사용할 수도 있습니다. 응용 폭이 넓어서 아주 좋아하는 표현입니다.

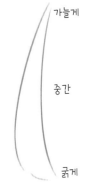

가늘게

중간

굵게

시작점이 굵은 타입

시작점이 굵은 타입의 머리카락 가닥입니다. 앞머리나 묶은 머리의 시작점 등에 많이 사용합니다. 스탠다드나 끝이 굵은 타입보다 사용할 장면을 가리는 표현입니다.

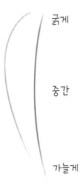

굵게

중간

가늘게

POINT

끝부분의 응용 예를 소개합니다. 끝부분이 굵은 타입으로 그린 뒤에, 머리카락 가닥에 틈새를 만들어주면 표현 폭이 넓어집니다.

응용

아래 그림은 스탠다드한 머리카락 가닥을 그린 예입니다. 얼핏 보면 이대로도 괜찮을 것 같지만, 개인적으로는 머리카락에 개성이 너무 없는 것처럼 보입니다. 그래서 시작 부분 또는 끝부분이 굵은 타입의 머리카락 가닥을 추가해서 개성을 추가합니다.

중앙의 그림은 ○ 부분을 시작점이 굵은 타입의 가닥, × 부분을 끝이 굵은 타입으로 변경한 예입니다. 변화를 약간 추가했을 뿐인데 인상이 크게 달라졌습니다. 변화가 너무 많거나 같은 모양이 세 번 이상 연속으로 이어지면 위화감이 들기 쉬우니까, 리듬에 주의해서 그려주세요.

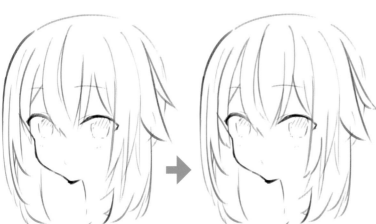

머리카락 가닥에 선을 추가하는 방법

머리카락 가닥에 선을 추가하면 머리카락의 밀도가 커지면서 주장이 강해집니다. 여기서는 부위별로 효과적인 선 추가 방법을 보겠습니다.

앞머리

앞머리에는 가는 머리카락에 맞춰서 선을 추가합니다. 아래 화살표는 추가한 머리카락에 또 머리카락을 추가하는 표현입니다. 끝부분에 맞춰서 머리카락의 흐름에 거스르지 않는 표현이 됐습니다.

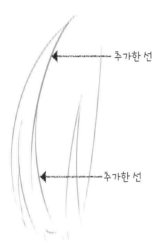

추가한 선

추가한 선

옆머리

아래 그림은 옆머리에 선을 추가한 예입니다. 화살표의 선을 추가했습니다. 왼쪽과 마찬가지로 끝부분에 맞춰서 그렸습니다.

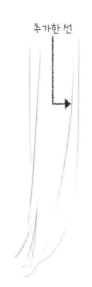

추가한 선

웨이브나 컬

웨이브나 컬에는 끝부분이 아니라 꺾이는 부분에 맞춰서 선을 추가하는 쪽이 효과적입니다. 이게 있고 없고에 따라서 일러스트의 완성도가 크게 달라집니다.

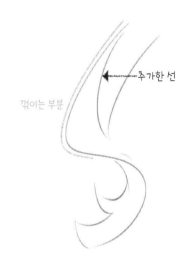

추가한 선

꺾이는 부분

실제 예

왼쪽의 어레인지가 없는 머리카락에 실제로 선을 추가하겠습니다. 오른쪽은 선화가 많아져서 채색할 때 어디를 칠해야 좋을지 이해하기 편해졌습니다. 선이 있다 보니 왼쪽보다 스타일리시해졌습니다. 선화를 많이 넣고 채색을 단조롭게 해서 선화를 더 강하게 주장하는 표현도 있습니다.

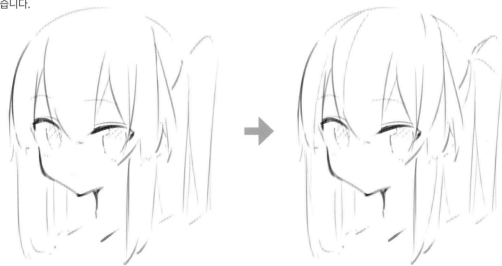

POINT
선을 추가하지 않은 상태에서 단조로운 채색을 해도 귀엽게 표현할 수 있습니다.

머리카락 갈라지는 부분 그리는 방법

머리카락의 갈라지는 패턴을 소개하겠습니다.

머리카락 가닥 안쪽을 따라 갈라지는 패턴

추가한 선

오른쪽 그림은 왼쪽 머리카락 가닥의 안쪽 라인을 따라가는 모양으로 갈라지는 선을 그려줬습니다. 정말 쓰기 편해서 많이 사용하는 방법 중 하나입니다. 머리카락 안쪽을 따라서 선 하나만 추가해주면 갈라진 부분의 빈틈을 메울 수 있습니다.

머리카락 가닥 안쪽을 따라가지 않는 패턴

오른쪽 그림은 왼쪽 머리카락 가닥 안쪽의 라인을 따라가지 않는 형태로 갈라지는 머리카락을 그렸습니다. 같은 방향으로 라인을 맞춰주면 정말 깔끔하기는 하지만, 굳이 다르게 해주면 더 깊이 있는 느낌이 생깁니다. 하지만 너무 많이 사용하면 위화감이 들 수도 있으니까 주의가 필요합니다.

바깥쪽을 따라가는 패턴

오른쪽 그림은 오른쪽 머리카락 가닥 바깥쪽을 따라가는 형태로 갈라진 패턴입니다. 짧은 라인을 추가하는 경우가 많고, 일자 머리를 그릴 때 자주 사용합니다. 길이를 짧게 해주다 보니 일자 머리와의 상성이 정말 좋고, 일부만 일자 머리로 보여주고 싶은 경우에도 사용할 수 있습니다.

오른쪽 그림은 머리카락 가닥 바깥쪽을 따라가는 패턴의 응용입니다. 왼쪽 갈라진 부분에 짧은 라인을, 오른쪽 갈라진 부분에 긴 라인을 추가했습니다. 안쪽을 따라가는 패턴과 또 다른 인상을 줍니다. 하지만 어쨌거나 머리카락을 따라가는 모양이다보니, 너무 많이 사용하면 단조로워지게 됩니다. 틈새를 메우고 싶을 때 사용하는 경우가 많은 패턴입니다.

양쪽 머리카락 가닥을 따라가는 패턴

아래 그림은 좌우에 짧은 선을 그어준 표현입니다. 한쪽만 길게 하거나 일부러 머리카락 라인에 맞추지 않는 모양으로 그리는 등, 응용하기 쉬운 패턴입니다.
시작 부분은 선화를 굵게 그려줘도 좋습니다. 그리고 사이에 머리카락이 자라나는 경계선을 그려주면 또 다른 인상을 줍니다. 이것도 갈라진 틈을 메우는 데 사용합니다.

가는 머리카락이 늘어진 패턴

앞머리의 경계선이 보이는 머리 모양에서 가는 머리카락이 늘어진 패턴. 경계선을 얼핏 보이게 해주면 머리카락의 인상이 아주 강해집니다. 이건 뒷목을 보여줄 때와 마찬가지로, 평소에는 안 보이는 부분이 보이면서 인상이 아주 강해지는 것입니다. 경계선의 라인을 잘 생각하면서 그려주세요. 늘어져 있는 가는 머리카락이 눈 위에 걸칠 때는, '가능한 동공과 겹치지 않는 쪽이 귀엽습니다'. 동공과 겹치게 되면 시선이 어디로 향하고 있는지 알기 힘들어집니다.

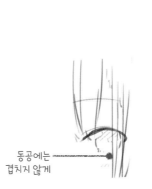

동공에는
겹치지 않게

교차하는 머리카락 그리는 방법

머리카락을 교차시키면 입체감과 깊이감이 강해집니다. 여기서는 왼쪽 머리카락 가닥을 위로 올리는 모양을 예로 설명하겠습니다.

Ⓐ 기본형

머리카락을 교차시키는 방법의 기본형입니다. 교차한 좌우 머리카락이 비쳐 보이는 표현입니다.

Ⓑ 아래쪽 선을 지운다

교차했을 때 아래쪽에 있는 머리카락(오른쪽 가닥)의 선화를 안 보이게 그리는 방법입니다. 그리는 방법에 따라 개성이 드러납니다.

Ⓒ 겹쳐진 부분이 보였다 숨었다

위아래로 겹쳐진 머리카락이라는 인식이 아니라, 양쪽 가닥의 앞뒤가 같은 위치에 있다는 인식으로 겹쳐진 부분과 그렇지 않은 부분이 보였다 숨었다 하는 패턴입니다. 특징이 강한 표현이 됩니다. 겹쳐진 부분의 선을 지우는 표현도 좋습니다.

Ⓑ의 예

아래 그림은 겹쳐진 부분의 선을 지운 표현입니다. 머리카락을 그릴 때는 가는 곳과 굵은 곳을 의식해서 그리세요. 예상 밖의 방법이 다수 있을지도 모르지만, 형식에 사로잡히지 않는 표현을 해보세요.

Ⓒ의 예

아래 그림은 겹쳐진 부분이 보였다 숨었다 하는, 머리카락의 주장이 변해가는 패턴입니다. 보통 머리카락이 이렇게까지 엮이는 일은 없지만, 일러스트이기에 과장되더라도 귀엽게 보여줄 수만 있다면 괜찮다고 생각합니다. 그런 과장말이 각자의 개성이 되어갑니다.

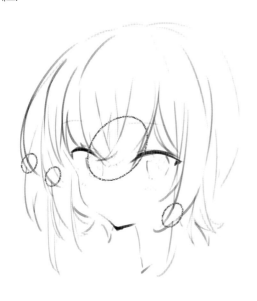

뱅 헤어 앞머리 패턴

뱅 헤어의 앞머리는 차이를 주거나 교차시켜서 표현의 폭을 넓혀줄 수 있습니다.

Ⓐ 앞머리 라인을 깔끔하게 맞춘다

깔끔한 라인으로 맞춰주면 정말 귀엽지만, 제 경우에는 너무 깔끔하게 맞춰서 그림체의 차이가 나지 않고 쉽게 질린다는 디메리트가 있습니다.

Ⓑ 앞머리 라인에 차이를 준다

아래 그림은 조금 과장하기는 했지만, 앞머리 높이에 차이를 주고 각도를 살짝 돌려줘서 완급이 생겼고, 그러면서 머리카락의 인상이 아주 강해졌습니다.

Ⓒ 앞머리를 중앙에서 교차

뱅 헤어 앞머리의 가운데 부분의 머리카락을 겹쳐준 예입니다. 이런 표현은 다른 머리 모양에서도 사용할 수 있습니다.

POINT

다음 페이지에서도 설명하겠지만, M자 머리 모양에서 앞머리 중앙을 겹쳐봤습니다. 뱅 헤어가 아닌 머리 모양에서는 여기서 설명한 방법을 응용한 예입니다. 내 안에 있는 상식을 부수고 여러 방법으로 그려보세요. 그랬다가 별로일 땐 되돌리면 그만이니까, 연습이라고 생각하세요.

M자형 앞머리 패턴

M자로 가른 앞머리는 연구하기에 따라 다양한 표현이 가능합니다. 몇 가지 패턴을 소개하겠습니다.

Ⓐ 앞머리를 교차

앞머리를 교차시키는 패턴. 앞머리 중앙의 머리카락 끝부분에서 ×자 모양이 되도록 그립니다. 아래에 있는 머리카락은 삐쳐 나와도 귀여우니까, 정말 다양한 방법으로 그릴 수 있는 패턴입니다. 멋지고 귀여운 앞머리가 됩니다.

Ⓑ 교차하고 삐치게

앞머리 교차의 응용입니다. 왼쪽(반대쪽도 가능) 머리카락 가닥을 약간 굵게 해주면서 교차시키는 것처럼 그리는 패턴입니다. 머리카락의 흐름이 정해져 있는 머리 모양에 삐친 부분을 하나 넣어주면 인상이 더 강해집니다.
멋진 인상이 되고, 다양한 캐릭터 디자인에 응용할 수 있는 패턴입니다.

Ⓒ 교차하고 크게 삐치게

Ⓐ와 Ⓑ를 더 응용합니다. 삐친 부분을 크게 해서 개성을 더 강하게 해주는 패턴입니다. 특징적인 머리 모양을 만들고 싶을 때 사용합니다. 문제는 채색이 정말 힘들어지니까 조심해야 합니다. 그리고 위쪽 선을 의외의 부분에 그려줘도 인상이 아주 강해집니다.

Ⓓ 갈라진 부분과 굵은 교차

M자 앞머리에 갈라진 부분을 넣고, 교차하는 굵은 머리카락 가닥을 추가하는 패턴. 뱅 헤어 같은 느낌을 조금 주면서도, 교차를 추가한 덕분에 M자 느낌이 더 강해집니다. 특수한 모양으로 캐릭터에게 매력을 추가해주는 방법입니다. 포인트는 갈라질 부분을 확실하게 정하는 것. 그렇게 하면 선화도 채색도 깔끔하게 할 수 있습니다.

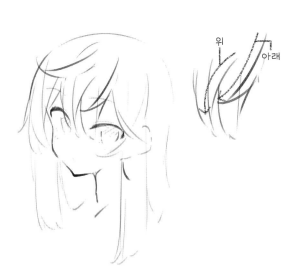

앞머리 그릴 때 주의할 점

앞머리를 매력적으로 그릴 때의 주의점을 설명합니다.

머리를 기울일 때의 앞머리 방향

앞머리가 중력에 이끌려 아래쪽으로 흐르면, 옆머리의 흐름과도 조화를 이룹니다. 머리카락은 전체적인 흐름을 맞춰주면 깔끔하고 보기 좋으니까, 반드시 흐름을 의식하면서 그려주세요.

기울인 머리와 똑같은 각도로 앞머리를 그리게 되면, 옆머리는 중력에 의해 아래로 향하는데 앞머리만 이상하게 기울어버린 일러스트가 됩니다. 일러스트이기에 가능한 거짓말도 귀엽지만, 이렇게 되면 머리카락이 부드러운 게 아니라 왁스로 단단하게 굳혀놓은 것 같은 인상을 주게 됩니다.

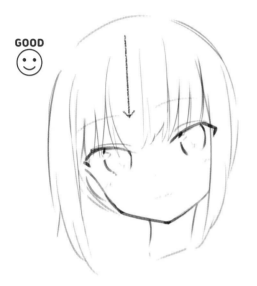

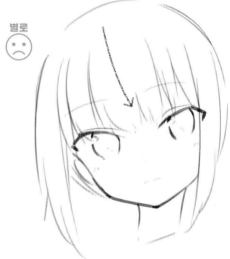

대각선 방향 얼굴의 앞머리 표현

아래 그림은 머리카락의 커브가 크고, 머리 정점에서부터 흘러 내려오는 패턴입니다. 일반적으로 많이 보이고 귀여운 인상을 줍니다. 소위 모에 일러스트는 머리 정점에서 시작되는 것처럼 추상화되고, 디테일을 생략해도 귀여운 인상을 주도록 고려하고 있습니다. 데포르메하는 정도가 큰 패턴입니다.

아래 그림은 머리카락 커브가 직선에 가깝고 시작 지점이 이마보다 조금 위쪽에 있는 패턴입니다. 왼쪽 데포르메 정도가 큰 일러스트와 비교하면 머리카락 중앙이 확실하게, 중앙의 이마 위쪽에서 시작된다는 인상을 줍니다. 디테일이 늘어나고 데포르메가 줄어들기 때문에, 그림체를 고려해서 조정하세요.

머리카락의 두께 표현

머리카락의 두께는 일러스트에 위화감 없는 입체감을 표현하기 위해 중요한 요소입니다. 여기서는 머리카락 두께 차이에 따른 인상 변화를 보겠습니다. 아래 그림의 왼쪽 화살표는 눈꼬리에서, 오른쪽 화살표는 귀의 뿌리 부분을 기준으로 두께를 표시했습니다. 또한 화살표의 폭은 얼굴 각도에도 좌우됩니다.

현실에 가까운 두께

머리카락 두께가 얇은 표현입니다. 어른스런 언니 같은 이미지에 어울립니다. 머리의 세로 폭 자체는 큰 변화가 없고, 가로 폭이 극단적으로 좁아졌다는 것을 알 수 있을 겁니다. 머리카락의 인상이 세로로 넓고 가로가 좁아서 리얼한 인상을 줍니다. 얼굴 전체의 실루엣이 백은비에서 황금비에 가까워지면서 멋있는 인상이 됩니다.

두께를 넓게 한 경우

머리카락 두께를 늘려주면 가로 폭이 넓어지면서 머리 전체가 둥그스름해지고, 어리고 귀여운 인상을 줍니다. 얼굴 전체의 실루엣이 왼쪽 황금비에 가까운 일러스트보다 백은비에 가까워져서 귀엽게 보입니다. 이런 머리카락은 비현실적인 느낌이 들지만, 일러스트니까 귀여우면 그만입니다.

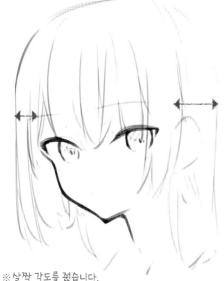

※ 살짝 각도를 젖혔습니다.

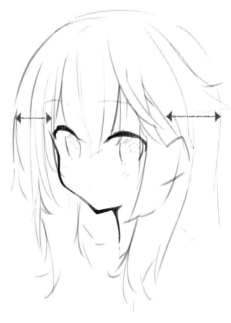

 황금비는 1:1.618, 백은비는 1:1.414를 의미.

중간 두께인 경우

위쪽 좌우 그림의 중간 정도 두께의 이미지입니다. 예쁘고 아름다운 표현, 다르게 말하면 가련한 인상을 줍니다.

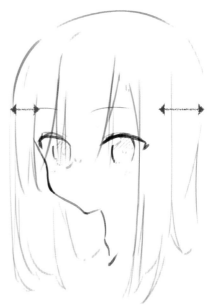

> **POINT**
> 머리카락 두께는 얼굴 모양(눈이나 그림체)에 따라 변화를 주거나, 나이에 따라 차이를 주는 등, 다양하게 활용할 수 있습니다.

> **POINT**
> 일러스트를 어떻게 그릴지 생각하는 건 정말 즐겁고, 생각하고 그리면 설득력이 생깁니다. 하지만 머리카락 두께처럼 정하기 쉬운 것은, 자기 마음속에서 어느 정도 규칙을 확립시켜두면 슬럼프에 빠지는 걸 막을 수 있습니다.

머리카락의 겉과 속

머리카락의 겉과 속은 일러스트의 깊이를 표현하는 데 중요한 요소입니다. 여기서는 두 가지 패턴을 보도록 하겠습니다.

머리카락 겉과 속을 알기 쉽게 그리는 방법

머리카락의 겉과 속을 알기 쉽게, 머리카락을 정리해서 그리는 방법. 빗금 부분이 속부분입니다.

머리카락 겉과 속이 번갈아서 배치된 방법

머리카락 겉과 속이 격렬하게, 번갈아서 줄지어 있는 방법. 이렇게 배치하면 정말 귀여워집니다. 화살표가 세 개 있는데, 겉이 슬쩍 보이면서 깊이감이 커지고, 인상이 강한 일러스트가 됩니다. 빛의 각도에 따라서 빛이 닿는 부분도 달라지니까 주의하세요.

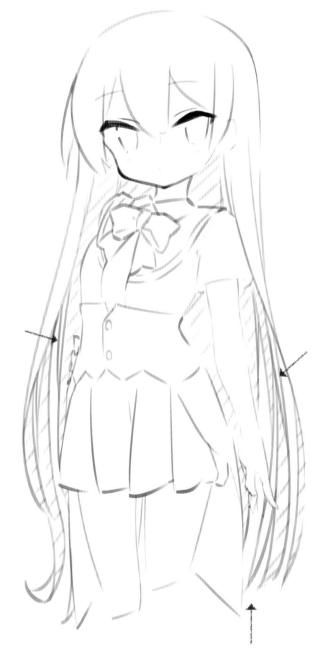

↪ 머리카락을 리본처럼 생각하며 그리는 방법

머리카락을 데포르메해서 리본으로 생각하며 그리는 방법, 그리고 그 응용 방법을 소개하겠습니다.

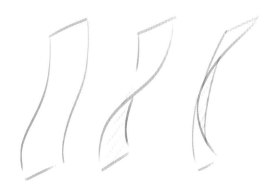

1 머리카락을 리본으로 생각한 경우의 이점은, 휘날리는 모양을 데포르메로 표현할 수 있다는 점이 있습니다. 휘날리거나 꼬이거나 뒤집힌 모습을 추상적으로 생각할 수 있다면, 리본처럼 그릴 수 있습니다.

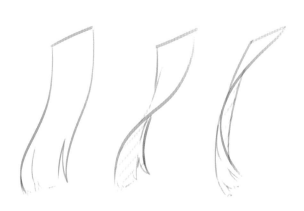

2 추상적으로 생각한 이 리본을 뱅 헤어의 머리카락이라고 간주해서 머리카락 끝, 라인 선을 추가해서 데포르메 수준을 낮춰갑니다. 이걸로 머리카락에 활기가 생깁니다. 순서 1에서 머리카락의 아웃라인을 깔끔하게 잡아주면, 끝부분과 라인선만 추가해도 머리카락처럼 보인다는 걸 알 수 있습니다.

옆모습
두께 얇음
두께 두꺼움

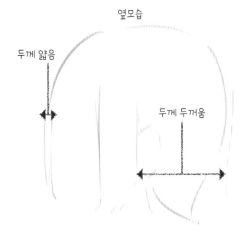

3 머리카락에 두께를 추가합니다. 머리카락은 머리에서 늘어진 것이다 보니, 기본적으로 두께가 얇습니다. 뒷머리는 거의 뒷목까지 나기 때문에 많이 두꺼워집니다. 일러스트니까 어느 정도는 거짓말을 해도 문제없습니다.

끼어 들어가는 머리카락 그리는 방법

여기서는 끼어 들어가는 머리카락을 생각하는 방법에 대해 설명하겠습니다. 끼어 들어가는 모습을 그리는 방법은 여러 가지가 있습니다.

머리카락 겉과 속을 알기 쉽게 그리는 방법

끼어 들어가는 머리카락은, 각도나 그림체에 따라 그리는 방법을 바꿉니다. 끼어 들어가는 머리카락이 있으면 일러스트의 설득력이 더 강해집니다. 또한 데포르메 정도와 크게 상관없이 쓸 수 있다는 장점도 있습니다.

중간부터 끼어 들어가는 머리카락을 표현하는 방법

덩어리 느낌으로 나누는 방법

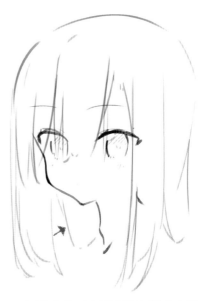

끼어 들어가는 머리카락은 한 군데만 쓸 수 있는 게 아니고, 뒷머리 표현에도 사용이 가능

한 가닥에서 빛과 그림자로 표현하는 방법. 러프와 밑그림 단계에서 이미지를 잡아두면 사용하기 편합니다. 데포르메 정도가 높은 일러스트나 일러스트 일부를 생략할 때 사용합니다. 가끔씩 사용해서 변화를 줍니다. 기본적으로는 이번 예처럼 밖으로 삐친 부분에서 사용하는 경우가 많습니다. 밖으로 삐친 부분에 사용하면 힘찬 느낌의 표현이 됩니다.

다른 예

가닥 사이에서 구별하는 방법. 일반적으로 많이 사용합니다. 아래 그림의 다른 예처럼 파고드는 표현이 아니다 보니 부드러운 느낌은 사라집니다. 삐친 털이 많은 머리카락을 그리고 싶을 때 좋습니다. 보여주고 싶은 표현 방법에 따라 그리는 방법을 바꿔보세요.

다른 예

조신한 느낌을 주고 싶을 때 등에 많이 사용하는 표현. 범용성이 높은 방법입니다. 단, 이 표현 방법만 너무 많이 사용하면 변화가 없어지니까 주의하세요. 가는 머리카락을 꺾어주는 데 사용하는 경우도 많습니다.

흩어지는 머리카락 그리는 방법

가는 머리카락을 추가해서 머리카락 디테일의 인상을 조작하는 표현을 '흩어지는 머리카락'이라고 부릅니다. 여기서는 흩어지는 머리카락에 대해 설명하겠습니다.

흩어지는 머리카락 추가

왼쪽 일러스트에 흩어지는 머리카락을 세 갈래 추가합니다. 채색으로만 추가해도 되고 선화로 디테일을 추가해도 됩니다. 머리카락의 흐름에 맞추거나 안쪽에 추가해주면 귀여워지고, 반대로 흐름에 거스르게 추가하면 멋지고 세련된 느낌이 됩니다.
오른쪽 일러스트는 앞머리에 하나, 옆머리에 두 개를 추가했습니다. 앞머리에 추가한 것은 머리카락의 흐름에 거스르는 모양으로 추가해서 멋진 인상을 줍니다. 반대로 옆머리에 추가한 것은 안쪽인데다 머리카락 라인을 따라가는 모양이라서 귀여운 인상을 줍니다.

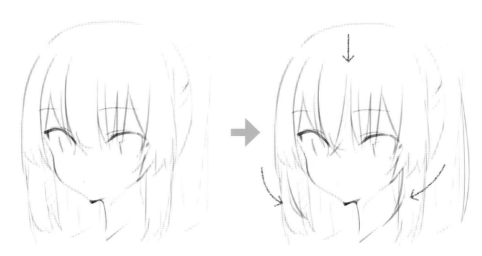

안쪽에 추가하는 방법

아래 그림은 안과 밖을 알기 쉽게 표현한 것입니다. 추가된 화살표의 흩어진 머리카락은, 안쪽에 추가된 것을 일부러 밖에서 보이도록 그렸습니다. '밖, 안'이라는 일러스트의 인식에서 '밖, 안, 밖'이 되면서 시선을 유도하고 정보량도 조정하게 됩니다.

아래 그림은 연습용 일러스트입니다. 지금까지 배운 내용을 생각하면서, 흩어지는 머리카락과 머리 모양 어레인지 등을 이 위에 그려보세요. 마음대로 안 되면 뭐가 문제인지 생각해보세요.

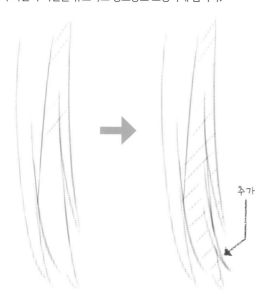

추가

옆머리 표현

옆머리 표현 방법 네 가지를 소개합니다.

Ⓐ 스트레이트로 내린다

귀를 살짝 보여주고 싶은 표현 방법입니다. 선을 넣거나 해서 머리카락의 흐름을 표현해주면 차분한 인상을 줄 수 있습니다. 머리 모양이나 그림체에 따라서는 귀엽게 보입니다.
디테일 선을 줄이고 옷이나 배경 같은 다른 부분의 인상을 강하게 해주고 싶을 때 사용하면 효과적입니다. 선을 늘려서 머리카락에 시선을 유도하고 싶을 때는 다른 방법으로 그려보세요.

Ⓒ 컬 스타일

Ⓐ 패턴에 딱 하나만 살짝 굵은~굵은 머리카락을 추가하는 방법입니다. 아름다운 인상을 줍니다. 굵은 머리를 추가해서 끝부분을 살짝 둥글게 해주거나, 끝부분을 큼직하게 해주면 귀여운 인상을 줄 수도 있습니다. 다른 어떤 패턴에도 추가할 수 있는, 응용하기 쉬운 방법입니다.

Ⓑ 단차를 준다

눈보다 조금 낮은 라인에서 구분하는 선을 긋고, 그 라인을 따라 옆머리를 잘라서 단차 표현을 추가하는 방법입니다. 이 방법은 얼굴 주위의 인상을 늘리기 위해 사용합니다. 또한 단차를 주면 위쪽 머리카락을 삐치게 해줄 수 있고, 늘어트린 머리카락과 구분하면 아래쪽 머리카락을 스트레이트로 늘어트릴 수 있게 됩니다. 응용하기 좋은 머리카락 그리는 방법입니다.

Ⓓ 윗머리와 하나로

뒷머리와 결합해서 귀가 안 보이게 하는 패턴. 귀가 안 보이는 쪽이 귀여운 표현 방법입니다. Ⓑ에서도 귀가 안 보이게 할 수 있지만, 이 경우에는 머리카락을 흐르는 것처럼 표현할 때 사용합니다. 머리카락이 어깨나 등에 닿을 때 사용하면 정말 좋은 느낌이 되니까 추천합니다. 선을 줄이고 채색이 메인이 될 때 사용하는 방법입니다.

⟪🔊⟫ 귀와 어깨에 맞춰 머리카락 늘어트리는 방법

귀와 어깨에 맞춰서 머리카락을 늘어트리고 분기시키는 쪽이 자연스럽습니다. 특히 옆머리는 그런 요소에 영향을 받기 쉬운 머리카락입니다. 기본과 그리는 방법을 보겠습니다.

1 머리카락이 없는 상태의 머리를 그립니다.

2 경계선을 명확하게 잡아줍니다.

3 경계선에 맞춰서 머리카락을 그립니다. 귀 위에 있는 화살표는 귀 앞쪽과 뒤쪽으로 분기하는 머리카락의 표현. 그림체에 따라 달라지지만, 귀가 머리카락을 분기시킨다는 것을 잘 생각해두세요. 채색으로 표현하는 것도 좋습니다.
귀 아래의 화살표는 옆머리와 뒷머리의 분기 표현. 뒷머리가 긴 경우에는 머리카락이 등까지 내려오니까, 자연스럽게 옆머리와 분기하게 됩니다.
물론 예외도 있으니까 주의하세요.

POINT

귀와 어깨에 맞추지 않는 예외 패턴도 있습니다.
아래 그림은 개성적인 밖으로 많이 삐친 머리 모양입니다. 야성미가 강한 동물 같은 느낌이 있는 스타일입니다. 기본적인 모양에서 벗어나면 벗어날수록 야성미가 넘쳐나게 됩니다. 곱슬머리나 자다 일어나서 까치집 지은 머리를 그릴 때 이런 응용 방법으로 표현할 수 있으니까, 기억해두면 좋을 겁니다.

드릴 헤어 그리는 방법

아가씨 풍 캐릭터의 머리 모양에서 자주 볼 수 있는 옆머리 드릴 헤어 그리는 방법을 소개합니다. 2종류의 드릴 헤어를 보겠습니다.

▷ 굵은 드릴

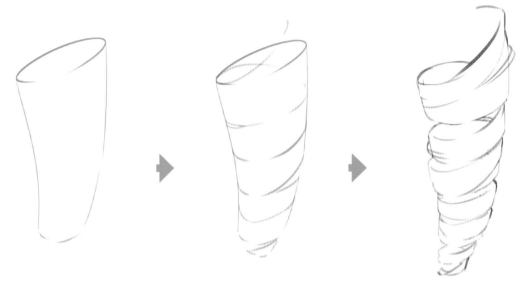

1 원기둥을 그립니다. 원기둥 끝부분이 작아지게 해주세요.

2 자르는 선을 넣어줍니다. 끝으로 갈수록 폭이 좁아집니다.

3 자른 곳을 벌리고, 가는 머리카락을 추가합니다. 머리카락 가닥을 옆이나 대각선 방향으로 옮겨주면 완성입니다.

▷ 가는 드릴

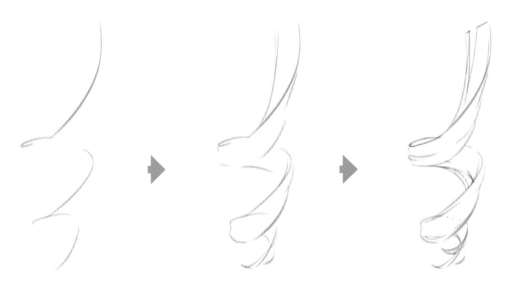

1 기준선을 그려줍니다. 빙글빙글 감긴다는 이미지를 의식하며 그립니다.

2 기준선을 따라가는 형태로 더 두껍게 해줍니다.

3 선을 추가하고 데포르메 느낌을 줘서 완성입니다.

옆머리와 뒷머리 사이를 그리는 방법

옆머리와 뒷머리 사이에 머리카락을 추가해주면 귀여운 건 물론이고 개성도 더해줄 수 있습니다. 몇 가지 패턴을 소개하겠습니다.

Ⓐ 뒤쪽으로 삐치게

대각선 방향에서 봤을 때 한눈에 들어오는 머리카락입니다. 삐친 것처럼 보이는 머리카락으로 동물 귀 같은 느낌을 줘서, 복슬복슬하게 보이거나 볼륨을 늘려주면 귀여워집니다.

정면에서 보면 살짝 삐친 느낌이 강하다는 걸 알 수 있습니다. 정면에서 봤을 때 삐친 부분이 없고 차분한 머리 모양인 경우에는, 이 머리카락이 잘 보이지 않으니까 주의하세요. 정면에서도 조금 더 길게 해주면 차분한 느낌이 됩니다. 안쪽으로 컬을 줘도 귀엽습니다. 짧게 해주면 힘찬 아이, 동물 귀처럼 됩니다.

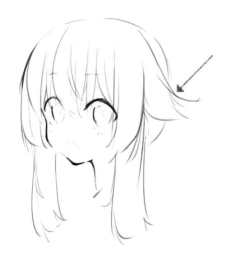

아래는 응용 패턴입니다. 옆머리와 뒷머리 사이의 머리카락을 평범하게 삐쳐 나오게 했는데, 그 아래로 늘어진 긴 머리카락이 귀보다 위쪽에서 떨어지면서 옆머리 가로 폭이 넓어 보이게 합니다. 이런 표현도 머리카락이라면 가능합니다. 주의할 점은 균형을 잡기 힘들다는 점인데, 실제라면 어깨에 닿아서 앞머리 쪽으로 정리되는 모양으로 그리면 귀엽지만, 어깨가 없이 얼굴만 있는 작례다 보니 이렇게 그렸습니다.

Ⓑ 안쪽으로 컬

길게 해주고, 안쪽으로 컬을 준 머리카락의 표현입니다. 가는 머리카락을 추가하면 표현의 폭이 넓어집니다. 귀가 안 보이는 표현이라서 일러스트 같은 느낌이 커졌습니다. 이렇게 다양한 방법으로 응용해보세요.

보다 다채로운 머리카락 표현

지금까지 소개한 머리카락 그리는 방법을 응용해서, 보다 다채로운 방법을 소개하겠습니다.

직선적인 머리카락 추가

가는 머리카락 안쪽에 사용하는 표현입니다. 깔끔한 커브 속에 일부러 직선을 하나 추구해서 부자연스런 느낌을 연출합니다. 시선을 끄는 일러스트가 되지만, 다루기 힘든 표현입니다.

딱딱한 커브

가는 머리카락의 커브를 딱딱하게 표현하는 방법입니다. 왼쪽의 직선적인 머리카락보다 아주 조금 커브를 주면 굵은 머리카락과 차이가 생기면서 느낌을 주는데, 정말 귀엽게 보입니다.

예리한 표현

p.36에서 끝부분의 별로인 예로 다뤘던 방법 중 하나. 여기서는 특수한 패턴으로 사용하는 예로 소개합니다. 머리카락 끝부분을 일부러 예리하게 표현했습니다. 다른 부분에서도 이렇게 각진 머리카락을 늘려주면 개성이 강한 일러스트가 됩니다.

직선적인 〈 모양

머리카락을 꺾어서 '< 모양'으로 해줄 때, 일부러 직선적으로 꺾는 방법. 멋진 분위기로 만들어줍니다. 커브가 하나만 딱딱하면, 이것만으로도 개성이 연출됩니다.

직선적인 갈라진 부분

M자 가르기에서 옆머리 쪽으로 흐르는 머리카락을 직선적으로 그리는 방법. 평범하게 커브가 아름다운 머리카락이라고 해도, 잘 보이지 않는 부분을 일부러 딱딱하게 해서 특징을 주는 표현 방법입니다.

선 하나로 매혹하는 머리카락 표현 방법

머리카락이 있다고 생각되는 부분을 일부러 선 하나로 표현하는 방법. 아웃라인을 잡기 쉽고, 디자인적인 느낌이 커집니다. 생각하기에 따라서는 여기에만 리본 바로 옆(선 하나)으로 생각해서, 애니메이션 느낌(데포르메 느낌)을 강하게 줘서 인상에 남게 만들 수 있습니다. 머리카락을 선으로 그린 덕분에 칠할 부분도 줄어드니까, 선화의 특징을 강하게 남기고 싶은 부분 같은 곳에 가장 적합합니다.

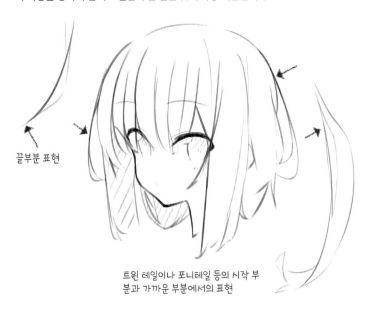

끝부분 표현

트윈 테일이나 포니테일 등의 시작 부분과 가까운 부분에서의 표현

POINT

여기서 소개한 방법은 디자인성이 강한 일러스트에 잘 어울립니다. 가는 머리카락도 어느 정도 그린다든지 하면서 응용해주는 것도 좋습니다.

그 밖에도 머리카락 표현 방법은 정말 많습니다. 머리카락으로 개성을 연출하고 싶은 분은, 꼭 자기 나름의 머리카락 표현 방법을 추구해보세요.

선화 그릴 때의 강약

선화에 강약을 주기만 해도 머리카락의 분위기가 달라집니다.

강약을 주는 방법

1 러프 위에 선화를 그립니다. 선화지만 머리카락, 피부 모두 균일한 선으로 그립니다. 이 선화에 강약을 줘보겠습니다.

2 러프를 없앤 선화입니다. 균일한 선으로 그렸지만, 채색을 중시하는 그림체라면 여기서 바로 칠해도 됩니다. 저는 선화에 강약을 주는 그림체라서 여기서 더 그려보겠습니다.

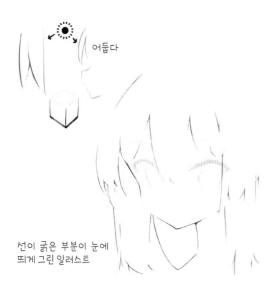

어둡다

선이 굵은 부분이 눈에 띄게 그린 일러스트

3 빛이 닿는 부분의 선을 가늘게, 닿지 않는 부분의 선을 굵게 그려줍니다.
앞머리와 이마는 알기 쉬운데, 깊이가 있는 머리카락이 바깥쪽에 있기 때문에 안쪽에 있는 이마가 어둡게 보입니다. 머리카락 간의 처리도 마찬가지로, 빛이 닿는 쪽 머리카락보다 반대쪽에 있는 머리카락이 어두워지니까 선화를 굵게 해줍니다.

4 완성된 선화입니다. 제 경우에는 머리카락을 좀 더 가늘게 해서 선화의 강약을 많이 보여주는 쪽으로 그리고, 그 대신에 채색을 가볍게 합니다.
선화를 두드러지게 할지, 채색을 메인으로 할지는 본인의 그림체에 맞춰서 정하세요.

그림체에 맞춘 데포르메와 디테일

디테일이 적은 애니메이션 터치를 베이스로, 데포르메와 디테일의 강약 차이를 소개하겠습니다.

디테일이 적은 애니메이션 스타일

속눈썹처럼, 머리카락도 덩어리 하나하나를 큼직하게 그립니다. 눈의 디테일에 맞춰서 그리는 것도 좋고, 눈의 세로 폭이 긴 일러스트일수록 디폴트 느낌(애니메이션 느낌)이 강해지니까(현실의 눈은 그렇게 세로로 길지 않으니까), 거기에 비례해서 머리카락 굵기를 조정하면 좋습니다.

데포르메 정도 적음

속눈썹을 길게 그려줬습니다. 머리카락도 왼쪽 것보다는 가늘고, 머리카락 가닥이 늘어났습니다. 머리카락이 가늘어지고 눈이 그렇게까지 크지 않아서 인상이 약하지만, 눈에 특징을 주거나 머리카락으로 얼굴 자체의 디테일을 늘려준 형태입니다.

데포르메 정도 상당히 강함

위에 두 개와 비교해보면 머리카락 끝부분이 상당히 다릅니다. 큼직하게 뭉쳐 있습니다. 눈의 인상을 강하게 해준 만큼 얼굴 부분 인상이 줄어들기 때문에, 몸 전체로 매력을 보여주는 구도 등에서 디자인틱하게 처리하는 방법입니다. 그리고 위에 두 개와 비교해서 선화를 약간 굵게 그려주는 걸 추천합니다.

데포르메 정도 적음

머리카락을 아주 세세하게 그려서 얼굴의 인상을 조정하기 위해, 속눈썹을 가늘게 그려줬습니다. 선화를 가늘게 해주면 채색이 즐거워집니다. 저도 그리면서 가장 신이 나는 방법입니다(머리카락 그리는 게 즐거워요!).

머리카락 디테일에 따른 인상 차이

머리카락의 디테일 정도에 따른 인상 차이를 보겠습니다. 디테일 덕분에 인상이 크게 달라지고, 보는 사람의 시선 흐름도 달라집니다.

디테일이 적은 경우

머리카락의 디테일을 적게 그려주면 데포르메 정도가 커집니다. 보는 사람의 시선은 얼굴 다음으로 머리카락보다 옷 쪽으로 갑니다. 머리카락 채색을 확실하게 해주는 경우가 많습니다.

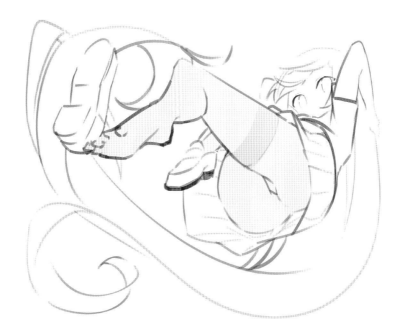

디테일이 많은 경우

보는 사람의 시선이 얼굴에서 머리카락으로, 크게 한 바퀴 이동합니다. 이 시점에서는 선만 있을 뿐이고, 채색으로 이것저것 조정할 수 있습니다. 제 경우에는 시선 유도를 그대로 살리고 싶어서, 채색을 가볍게 하는 경우가 많습니다.

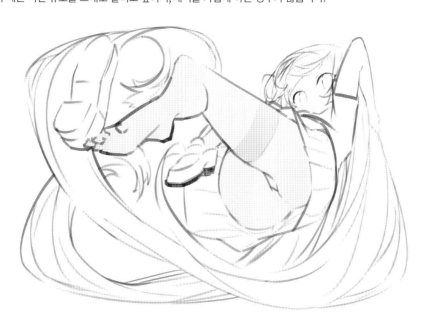

머리카락의 부드러움을 의식한 선

아래 그림은 설렁설렁 그린 선입니다. '그래서?'라고 생각하실 수도 있지만, 저는 힘을 빼고 설렁설렁 그린 선을 아주 좋아하고, 이걸 선화에 활용하고 있습니다. 일반적으로 말하는, 러프 선을 좋아한다는 것과 마찬가지입니다. 어떻게 그릴지, 어떻게 하면 부드러워지는지에 대해 설명하겠습니다.

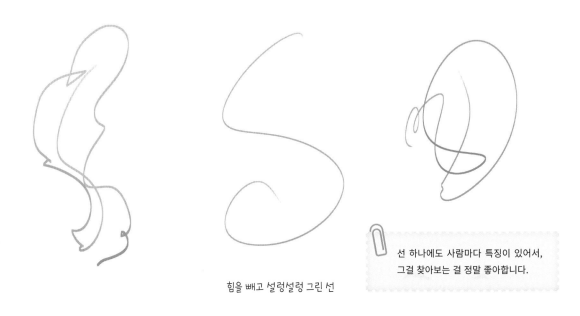

선 하나에도 사람마다 특징이 있어서, 그걸 찾아보는 걸 정말 좋아합니다.

힘을 빼고 설렁설렁 그린 선

기본적으로는 러프, 밑그림, 선화 순서로 그리는 경우가 많은데, 저는 그 공정을 줄이는 게 중요하다고 생각합니다. 선을 부드럽게 만드는 방법은 '선화를 그릴 때, 기본적으로 밑그림을 무시하는 것'입니다. 러프에서 밑그림, 밑그림에서 선화로 가는 공정에서, 여기에 맞춰서 그리자고 생각하면 선이 딱딱해지고, 머리카락에서는 그게 치명적인 문제가 된다고 생각합니다. 그래서 밑그림의 선을 무시한다고 생각하면서 그리고 있습니다. 아래 그림은 왼쪽이 러프와 밑그림, 오른쪽이 선화입니다. 밑그림의 선을 거의 무시했다는 걸 알 수 있을 겁니다. 선 하나하나를 소중하게 그리는 것도 중요하지만, 항상 딱딱하고 무거워지지 않도록 신경 쓰면서 그려보세요.

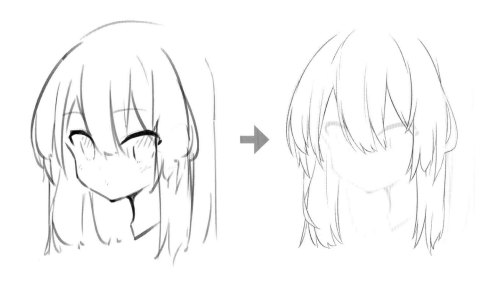

POINT
디지털 일러스트의 경우에는 브러시 설정을 자기한테 맞게 설정하는 것도 중요합니다.

COLUMN

머리 모양에 따른 인상(캐릭터의 성격 부여)

아래 그림은 머리 모양만 다른 비교 일러스트입니다. 움직임(포즈)과 표정, 눈매(올라감, 처짐), 배경 등이 같아도, 머리 모양 차이 하나만으로도 캐릭터의 성격에 대한 인상을 바꿔줄 수 있습니다.

뱅 헤어+베리 롱+스트레이트

차분한 인상이 강하고, 조신한 캐릭터라는 인상을 줍니다. 청순, 아가씨 같은 이미지입니다. 머리카락 자체가 차분하다 보니 그런 인상이 강해집니다.

M자 가르기+베리 롱+트윈 테일

힘찬 인상이 강하고, 왼쪽보다 연하려나? 라는 인상입니다. 천진난만하고 활발한 이미지가 됩니다. 트윈 테일이라는 머리 모양이 조금 어리고 귀여운 느낌을 연출하기 때문에, 그런 인상이 강해집니다. 옆머리와 뒷머리 끝부분에 살짝 웨이브를 넣어서 부풀려줬습니다.

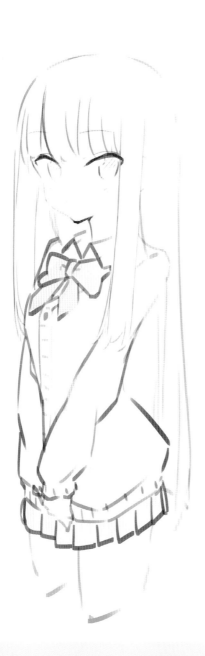
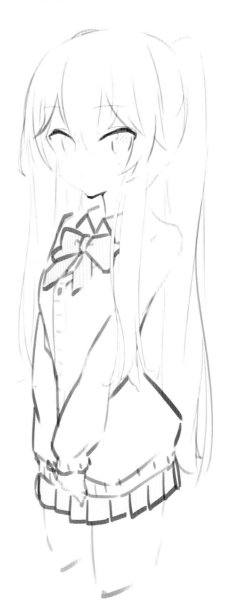

04 얼굴 그리는 방법

머리카락을 매력적으로 그리면 귀여운 일러스트가 되지만, 거기에 귀여운 얼굴까지 그려주면 호랑이한테 날개가 달린 격입니다. 여기서는 제 나름의 귀여운 얼굴 그리는 방법을 소개하겠습니다.

얼굴의 대중선이란?

깔끔하고 균형 잡힌 얼굴을 그리면 두상의 라인을 잡기 쉬워지고, 결과적으로 매력적인 머리카락을 그릴 수 있게 됩니다. 얼굴의 대중선을 잡는 방법은 사람마다 다르다고 생각하는데, 그중에서 한 가지 참고 정도로, 제 나름의 방법을 공개합니다.

저는 얼굴의 부품을 감각적으로 그리는 걸 잘 못했습니다. 아래에 적은 것처럼, 흔히 있는 원과 십자선을 사용하는 방법으로는 얼굴의 밸런스를 이해하기 힘들었고, 도저히 캐릭터라고 할 수 없는 '무언가'를 그리고 말았습니다.

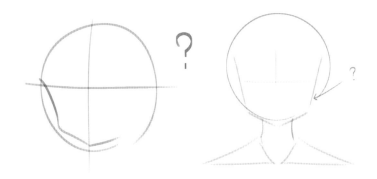

대중선과 러프가 정확하지 않아서, 일단은 퀄리티가 높은 일러스트를 그리더라도 다음에 그릴 때는 균형이 무너지면서 일러스트에서 설득력이 사라졌다.

필자 나름대로 생각해낸 방법

그래서 얼굴의 베이스가 되는 눈과 턱의 위치를 계산해서 찾아내고 그리는 방법을 만들었습니다.

아래는 계산으로 찾아낸 대중선으로 얼굴을 그리는 방법의 예입니다.

다음 페이지부터 얼굴의 각도별로 자세한 그리는 방법을 소개하겠습니다. 그리고 이 그리는 방법이 꼭 정답이라는 건 아니니까, 어디까지나 하나의 예로서 참고해 주세요.

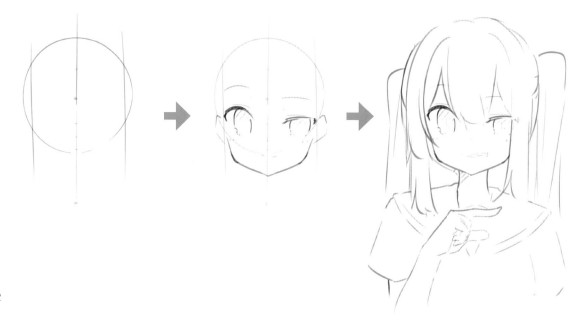

얼굴 방향에 따른 그리는 방법

정면, 옆, 대각선 방향을 보는 얼굴 그리는 방법을 소개하겠습니다. 모든 방법이 원을 그린 뒤에 기준선을 계산을 통해 찾아내서 그렸습니다. 그리고 마지막에 응용 패턴도 소개하겠습니다.

강약을 주는 방법

1 원을 그립니다. 프리 핸드로 그려도 됩니다.

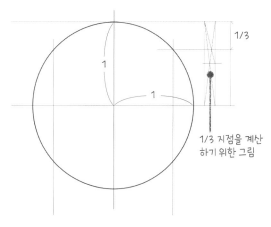

1/3

1/3 지점을 계산하기 위한 그림

2 원을 십자선으로 가르고, 좌우 옆을 잘라내는 선을 그어줍니다.

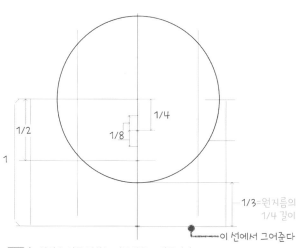

1/2
1
1/4
1/8
1/3=원지름의 1/4 길이
이 선에서 그어준다

3 원의 높이를 정하는 기준선을 그어줍니다.

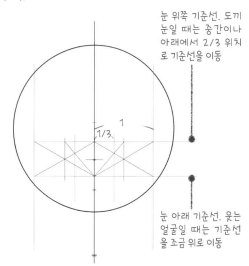

눈 위쪽 기준선. 도끼눈일 때는 중간이나 아래에서 2/3 위치로 기준선을 이동

1/3
1

눈 아래 기준선. 웃는 얼굴일 때는 기준선을 조금 위로 이동

4 눈의 가로 폭을 정하는 기준선을 그어줍니다.

여기서 소개한 제 나름의 방법은, 앤드류 루미스 씨의 기법을 미소녀 일러스트용으로 변환한 것입니다.
앤드류 루미스 씨는 미국 출신 일러스트레이터인데, 많은 일러스트 기법서를 출판한 것으로 유명합니다. 그분의 저서는 일러스트를 그릴 때 알아둬야 할 테크닉을 정확하게 설명해주기 때문에 초보자부터 상급자까지, 특히 인물 일러스트를 본격적으로 배우고 싶은 사람에게 권하는 경우가 많습니다. 한국에서 출판된 저서에는 『알기 쉬운 인물화』『알기 쉬운 얼굴과 손 드로잉』등이 있습니다.

5 | 4의 기준선을 기준으로 눈을 그립니다.

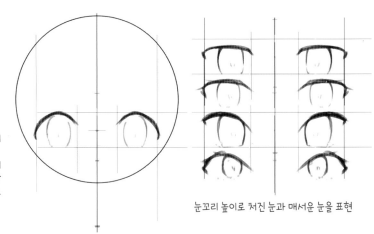

뜨고 있을 때 눈의 높이와 눈동자 크기는 그림체에 좌우된다.
눈을 기준선 가까이, 또는 멀리 옮겨도 좋고, 리얼에 가까운 그림체의 눈일수록 4에서 기준선 그리는 방법을 바꿔서, 약간 떨어지게 그리는 쪽이 자연스럽다.

눈꼬리 높이로 처진 눈과 매서운 눈을 표현

POINT

좌우 눈꼬리의 흰자위 부분을 기준선에 딱 맞추는 게 요령입니다.
기준선은 어디까지나 눈을 위한 것이니까, 속눈썹은 기준선을 벗어나도 됩니다.

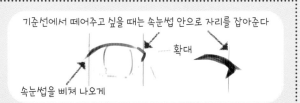

기준선에서 떼어주고 싶을 때는 속눈썹 안으로 자리를 잡아준다

확대

속눈썹을 비쳐 나오게

6 | 턱을 그립니다. 눈 아래쪽 기준선~원 아래쪽의 길이를 1.5배 정도로 늘려준 위치에 기준선을 긋고, 거기에 턱 끝선을 맞춥니다.

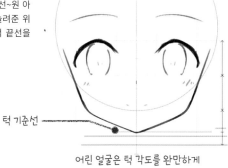

턱 기준선

어린 얼굴은 턱 각도를 완만하게

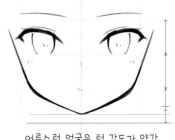

어른스런 얼굴은 턱 각도가 약간 샤프해지도록 조정

7 | 정수리를 정하고 머리카락을 그립니다. 어린 얼굴일 때는 눈 위쪽 기준선에서 눈 2개 높이, 어른스런 얼굴인 경우에는 눈 2개 높이에서 약간 낮춰주면 깔끔하게 정리됩니다. 이것도 그림체에 좌우되는 부분입니다.

저는 얼굴을 눈부터 그리는 타입의 일러스트레이터입니다. 그래서 처음에 눈의 비율을 깔끔하게 그리는 것이 오랜 과제였습니다. 여기서 소개하는 방법은 눈의 비율을 깔끔하게 그리기 위한 방법입니다.

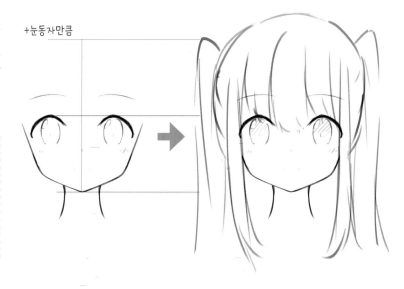

+눈동자만큼

▶ 옆을 보는 얼굴

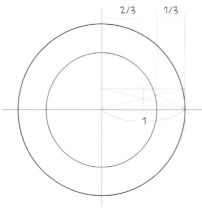

1 정면을 보는 얼굴일 때와 똑같은 원을 그리고, 그 안쪽 1/3 위치에 원을 또 하나 그립니다.

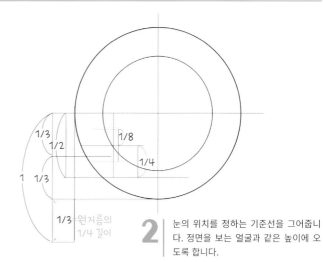

2 눈의 위치를 정하는 기준선을 그어줍니다. 정면을 보는 얼굴과 같은 높이에 오도록 합니다.

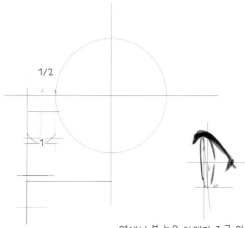

옆에서 본 눈은 아래가 조금 안쪽으로 들어가니까 그걸 의식하며 조정한다.

3 바깥쪽 원의 선에서 안쪽 원 선까지 거리의 1/2 정도 위치와 폭을 의식하면서 눈을 그립니다.

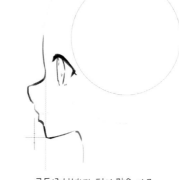

콧등(중심선)과 턱이 같은 가로 폭이 되는 예

콧등보다 앞에 있는 예 (어린 그림체에 많다)

4 눈을 기준으로 입과 코도 정면을 보는 얼굴의 높이와 같은 방법으로 그려줍니다. 이때의 요철은 그림체에 좌우됩니다.

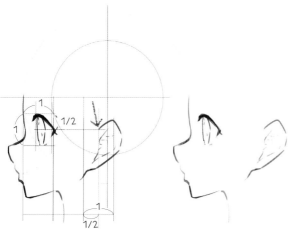

5 귀 위치를 계산합니다. 이마부터 눈꼬리까지의 2.5배 위치에 귀 위쪽 지점을 설정했습니다.

6 정수리를 정면 얼굴과 똑같은 방법으로 정해서 완성입니다.

대각선 방향을 보는 얼굴

대각선 방향을 보는 얼굴은, 정면과 옆을 보는 얼굴을 확인하면서 그리는 것도 중요합니다.

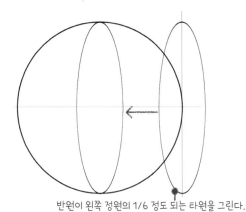

반원이 왼쪽 정원의 1/6 정도 되는 타원을 그린다.

1 원(정원과 타원)을 그립니다. 타원을 정원 중심으로 이동합니다.

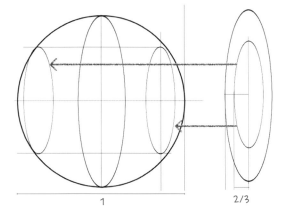

2 오른쪽 타원 안쪽에 2/3 크기의 타원을 그립니다. 그 작은 타원을 정원 좌우로 옮겨줍니다. 얼굴 좌우를 잘라내는 선의 위치를 정하기 위한 원입니다.

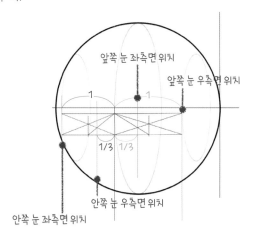

3 눈의 가로 폭을 정하는 기준선을 그어줍니다. 그림처럼 좌우 눈을 그리기 위한 1/3 위치를 계산합니다.

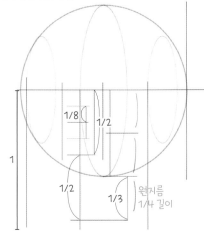

4 눈의 높이를 정하는 기준선을 그어줍니다. 정면, 옆을 본 얼굴과 같은 방법으로 위치를 계산합니다.

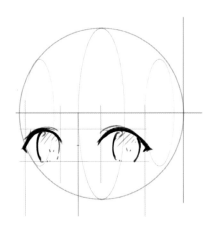

5 3과 4의 기준선에 맞춰서 눈을 그립니다.

옆얼굴을 그릴 때 턱이 콧등보다 목 쪽에 가까운 경우에는, 턱의 선을 중심선에서 빗나가게 그린다. 코와 입은 옆얼굴을 기준으로 그린다.

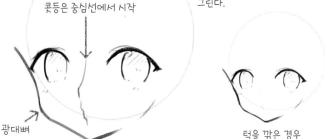

6 윤곽을 그립니다. 턱 모양을 깎거나 부풀리는 등 사람에 따라 취향이 있겠지만, 항상 광대뼈 높이를 의식하면서 그려주세요.

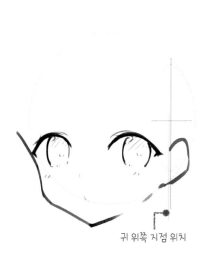

귀 위쪽 지점 위치

7 귀의 위치를 계산합니다. 오른쪽(앞쪽) 타원의 중심에서 약간 벗어난 위치에 귀 쪽 지점을 설정했습니다.

8 정수리를 정면, 옆얼굴 때와 같은 방법으로 정하고 머리카락을 그려서 완성했습니다.

POINT

순서 **8** 단계에서 대각선 방향 얼굴이 일단 완성됐지만, 귀여운 느낌이 부족합니다. 그래서 옆얼굴에서 사용한 아래 그림을 대각선 방향 얼굴에 적용해서 보다 귀엽게 만들어주겠습니다.

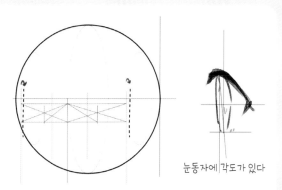

눈동자에 각도가 있다

원래 안쪽 눈은 각도상 폭이 좁아지고, 반대로 앞쪽 눈은 폭이 넓어집니다. 그리고 눈동자에는 각도가 있습니다.

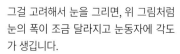

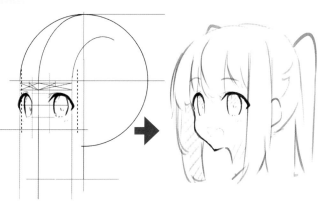

그걸 고려해서 눈을 그리면, 위 그림처럼 눈의 폭이 조금 달라지고 눈동자에 각도가 생깁니다.

대각선 방향 각도가 커질수록 옆얼굴에 가까워지기 때문에, 각도를 더 크게 잡아줍니다. 안쪽 눈이 영향을 더 크게 받습니다. 45도가 넘는 대각선 방향 얼굴 그리는 법은 다음 페이지에서 설명하겠습니다.

▶ 대각선 방향 얼굴(45도 이상)

앞 페이지의 대각선 방향 얼굴을 응용해서, 보다 각도가 큰(이번에는 45도) 얼굴 그리는 방법을 소개합니다.

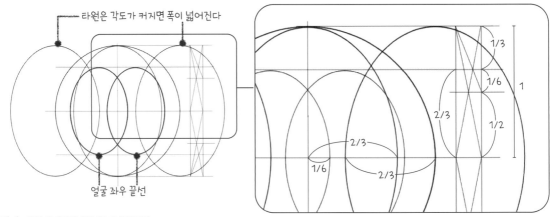

타원은 각도가 커지면 폭이 넓어진다

얼굴 좌우 끝선

1 대각선 때처럼 끝선을 계산합니다.

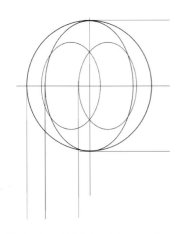

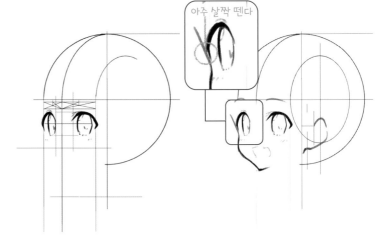

아주 살짝 뗀다

2 안쪽 원(정면 얼굴에서 좌우 끝선)은 안 보이는 위치에 있으니까, 이건 **4** 에서 속눈썹과 얼굴 윤곽이 이어지지 않는 방법을 이용해서, 2차원적인 속 임수를 씁니다.

3 눈 기준선을 정면, 측면, 대각선과 마찬가지로 계산합니다. 안쪽 눈을 기준선에 맞추면서 가로 폭을 살짝 작게 그립니다.

4 원래라면 속눈썹과 얼굴의 윤곽이 붙어야 하지만, 2차원적인 속임수 를 쓰고 싶으니까, 속눈썹과 윤곽 을 아주 살짝 떼어서 그려줬습니 다.

5 완성하면 이렇게 됩니다.

POINT

대각선 방향을 그리고 각도를 바꿔주면 오른쪽 같은 일러스트도 그릴 수 있습 니다.

▷ 내려다보는 얼굴

응용편으로, 조금 러프한 그리는 방법을 소개합니다.

1 | 대각선 때처럼 끝선을 계산합니다.

2 | 눈 위치 기준선을 긋고 눈을 그려줍니다. 아래에서 보는 구도라서 위쪽을 더 부풀게 해주는 이미지입니다.

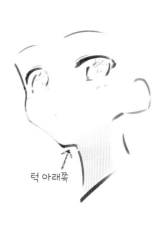

턱 아래쪽

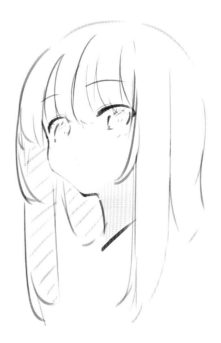

3 | 윤곽을 그리고 귀 등의 부품을 그립니다. 턱 아래쪽이 아주 조금 보이면, 아래에서 보는 구도로서의 설득력이 더 커집니다.

4 | 정수리를 정하고 머리카락을 그려서 완성입니다. 아래에서 보는 구도라서 정수리는 거의 안 보입니다.

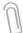

눈과 턱의 위치를 제대로 계산해서 그리는 방법을 사용하면 안정감 있는 그림체를 만들어낼 수 있습니다. 익숙해지기 전에는 이 방법을 사용해서 그리는 게 좋을 겁니다.

여러모로 모색하는 중에서 어느 정도 무너지는 쪽(개성이 나오는 쪽)이 일러스트로서는 더 좋을 것 같다고 생각하고, 기준선을 생략하고 머릿속에서 선을 긋고, 실제로는 필요 최소한의 선만 긋는 방법에 정착했습니다. 일단 깔끔한 밸런스를 그려보니 그 감각이 몸에 익었고, 그 뒤에는 트라이&에러를 통해서 실력이 늘었습니다. 감각에 따라 그리다가 틀어지면 계산하고 그려서 다시 감각을 찾는, 그런 행동을 되풀이했습니다. 근본적으로 귀엽지 않을 때는 그림체와 맞지 않을 가능성도 있으니, 계산식을 조정하기도 했습니다.

앞에서도 말했지만, 얼굴 그리는 방법은 그림체에 따라 크게 달라집니다. 최종적으로는 자기 나름의 그리는 방법을 찾아내세요.

COLUMN
얼굴의 패턴

그림체는 사람마다 다른데, 어떤 캐릭터를 그릴 때건 눈의 밸런스는 기본적으로 거의 같다고 생각합니다. 그래서 눈 밸런스의 기초를 알아두고 얼굴 때문에 고민하지 않게 되면, 작업 시간을 줄일 수 있습니다.

어린 얼굴

눈을 크게 뜨고 광대뼈를 깎지 않고, 턱의 세로 폭을 아주 좁게 그려주면 어린 느낌을 표현할 수 있습니다.

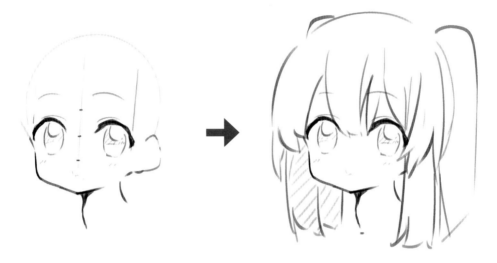

어른스런 얼굴

눈을 가늘면서 크게 뜨고, 어린 얼굴과 비교해서 턱을 길게, 광대뼈를 깎은 모양으로 해주면 어른스런 느낌을 표현할 수 있습니다.

도끼눈 얼굴

약간 도끼눈인 캐릭터. 눈을 80% 정도 뜨게 해준 예입니다.
턱 모양은 눈의 위치를 기준으로 그렸습니다.

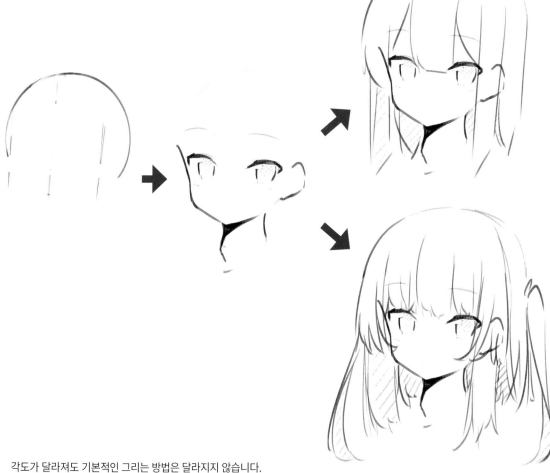

각도가 달라져도 기본적인 그리는 방법은 달라지지 않습니다.

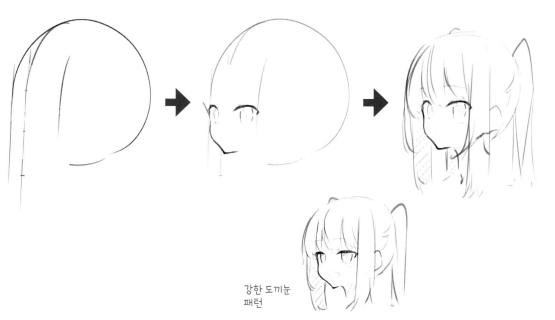

강한 도끼눈
패턴

눈과 눈동자

여기서는 눈과 눈동자에 대한 다양한 패턴을 소개하겠습니다.

눈동자 모양

눈동자 모양 패턴을 소개합니다.

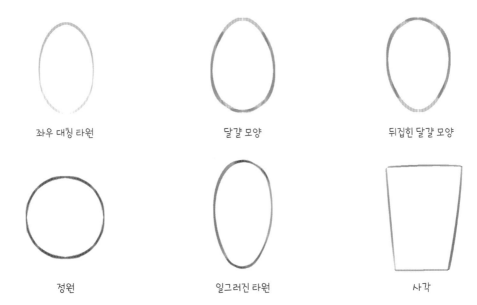

좌우 대칭 타원 달걀 모양 뒤집힌 달걀 모양

정원 일그러진 타원 사각

눈동자에 들어가는 빛

눈동자에 들어가는 빛(하이라이트)의 패턴을 소개합니다.

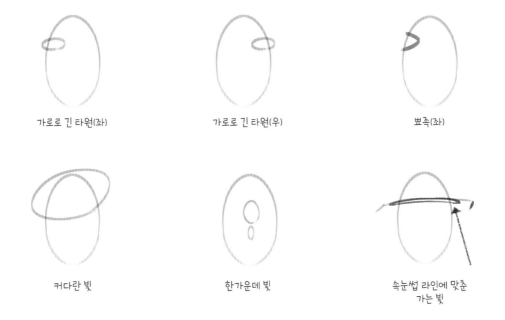

가로로 긴 타원(좌) 가로로 긴 타원(우) 뾰족(좌)

커다란 빛 한가운데 빛 속눈썹 라인에 맞춘
가는 빛

눈동자 가로 폭

눈동자의 가로 폭에 대해 알아보겠습니다.

A 눈동자 자체의 가로 폭이 좁다.
B 눈동자가 커서 가로 폭이 넓다.

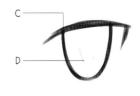

C 눈동자 테두리
D 동공

그리는 방법은 다소 다르지만, 주는 인상은 흰자위의 가로 폭을 주시하면 알 수 있습니다.
A는 B에 비해 흰자위 폭이 크게 보입니다. 그래서 B가 어린 인상이 더 강해집니다. 눈을 그릴 때는 흰자위의 여백을 기준으로 삼으세요.

C의 눈동자에서는 테두리를 굵게 해줘서(색을 칠해도 됩니다) 눈동자의 인상을 속눈썹에 지지 않을 정도로 강하게 해줬습니다.
테두리가 가늘면 시선이 눈 쪽으로 가지 않게 되는데, 눈 이외의 장소를 봤으면 싶을 때는 일부러 가늘게 그려도 됩니다.
D의 동공은 테두리를 굵게 그려주는 것도 아주 귀여운 표현이 되고, Pop한 느낌이 됩니다. 동공 테두리의 굵기를 중간 정도로 해줘도 귀엽습니다.

눈 패턴

다양한 장면에서 사용할 수 있는 눈동자를 포함한 눈의 패턴을 소개합니다. 속눈썹 패턴에도 주목해보세요.

처진 눈·크게 뜬

처진 눈·도끼눈

화살표 라인을 따라가는 모양의 속눈썹은 귀엽다. 이렇게 눈 그리는 방법을 절할 때는 라인을 의식하면 좋다.

위 그림에 있는 눈의 속눈썹을 가늘게 해준 패턴. 속눈썹을 가늘게 그려주면 인상이 흐릿해진다. 디테일이 많지 않은 그림체라면 귀여워진다. 속눈썹이 가늘어서 얼버무리기 힘들다.

보통 눈·크게 뜬

보통 눈·도끼눈

굵다 굵다

가늘다

속눈썹 왼쪽을 가늘게 하고 중간과 눈꼬리가 굵은 속눈썹. 속눈썹에 따라 인상이 달라지니까 굵기를 '가늘게, 중간, 굵게'로 어느 정도 정해둔다. 그러면 '가늘게, 굵게, 가늘게' 같은 속눈썹을 그리거나 '굵게, 중간, 가늘게' 같은 속눈썹을 그리는 등, 다양한 조합을 생각하기 쉬워진다.

눈꼬리 올라감·크게 뜬

눈꼬리 올라감·도끼눈

속눈썹의 인상은 왼쪽부터 '굵게, 중간쯤, 가늘게'

속눈썹에 가는 삐친 털을 그려준 패턴. 이것도 그림체에 따라 다르지만, 인상이 강해진다. 비례해서 눈동자 인상을 어떻게 하면 좋을지 생각할 필요가 있다.

눈동자와 동공을 가늘게 그린 패턴.

삐친 속눈썹을 추가한 패턴. 눈동자 테두리를 굵게 해줬다.

삐친 털을 줄이고 굵게 그린 패턴.

속눈썹 어레인지 방법

속눈썹 어레인지를 생각하는 방법을 소개합니다.

보통 속눈썹.

속눈썹을 위에서 내려오게 고리는 방법. 디자인 느낌이 강해지지만 속눈썹을 깎아내서 인상이 약해지기 쉽다.

속눈썹 아래에 속눈썹 털을 그려주는 방법. 눈동자에 겹쳐지는 형태로 그리게 돼서 눈동자의 인상이 크게 약해진다. 부감 일러스트에 아주 잘 어울린다.

얼굴 방향에 맞춘 속눈썹 그리는 방법

얼굴 방향에 맞춰 속눈썹 그리는 방법을 소개합니다.

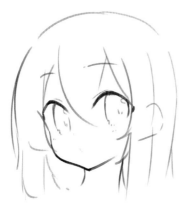

얼굴을 대각선 방향으로 잡으면 눈 그리는 방법에 특징이 생긴다. 속눈썹의 좌우 폭 30:70을 기준으로 그렸다.

정면에서 봤을 때의 눈. 알기 쉽도록 좌우 속눈썹 폭을 50:50으로 그렸다.

대각선 방향에서 봤을 때의 눈. 단순하게 속눈썹 좌우 폭이 달라진다. 왼쪽 30:오른쪽 70이 된다.

옆에서 본 눈

또한 대각선 방향의 눈을 그릴 때, p.66-67에서 설명한 것처럼 옆에서 본 눈을 응용해서 그린다. 대각선에서도 하안검의 위치에 어느 정도 영향을 미치니까 신경 쓰면서 그리자.

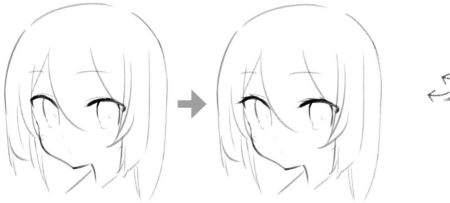

얼굴과 눈의 방향에 맞춰서 속눈썹을 그린다. 캐릭터 기준으로 왼쪽을 보고 있으니, 속눈썹도 왼쪽을 향해 자라도록 그린다.

그림체 조정 방법

윤곽을 고쳐 그려서 그림체를 조정하는 방법을 소개하겠습니다. 아래에 있는 두 개의 일러스트는, 201×년대까지 종종 볼 수 있었던 윤곽입니다. 두 일러스트의 눈꼬리에 있는 빨간 가로선 길이를 비교해보세요. 왼쪽이 길고 오른쪽은 짧습니다. 그러면서 눈에서 턱으로 가는 빨간 세로선의 길이가 변동됐다는 걸 알 수 있습니다. 이 차이에 의해 왼쪽보다 오른쪽이 조금 어리게 보입니다. 그리고 얼굴을 대각선 방향으로 돌렸을 때에도, 이 차이가 영향을 줍니다.

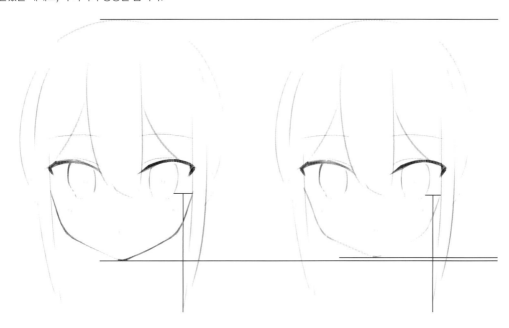

아래에 있는 일러스트 두 개를 봐주세요. 화살표 끝에 턱 라인이 있습니다. 그 차이 때문에 왼쪽 일러스트는 오른쪽 위에 있는 일러스트처럼 턱 폭이 커져서 턱을 깎지 않는 모양이 됩니다. 귀여운 일러스트를 위한 거짓말 표현이 됩니다. 오른쪽 일러스트는 광대뼈를 리얼하게 만들어주기 위해서 광대뼈 위쪽을 깎았습니다. 광대뼈 위쪽을 좌우 일러스트 중간 정도로 깎아주면 귀여워집니다. 그림체에 맞춰서 윤곽을 조정하는 것은 정말 중요합니다.

막대 인간을 귀엽게 그리자

저는 러프 단계에서 구도와 포즈를 정할 때, 막대 인간으로 일단 이미지를 정하는 경우가 있습니다. 막대 인간도 밸런스(비율)을 예쁘게 그려주면 간이적으로, 그리고 짧은 시간에 포즈 등의 시행착오를 할 수가 있어서 정말 편리합니다.

비율을 확실하게 정한다

저는 다리가 긴 캐릭터를 좋아해서 '머리 정점~사타구니=사타구니~복사뼈'라는 비율을 이용합니다. '늑골 아래=팔꿈치' '사타구니=손목'처럼, 추상적이라도 좋으니 비율을 정해서 그리고 있습니다. 균형은 나이나 그림체에 따라서도 달라지니까, 무조건 이것이 정답이라는 이야기는 아닙니다. 등신도 확실히 조정하면서 그려보세요. 이번에는 6등신입니다.

막대 인간에서 일러스트를 그린다

막대 인간에서 일러스트를 그릴 경우, 표준 카메라 화각이 됩니다(약 70~80도). 카메라 화각에 대해서는 다음 페이지에서 설명하겠습니다. 카메라 위치를 위아래로 이동하면 간단히 올려보는, 내려보는 일러스트를 그릴 수 있습니다.

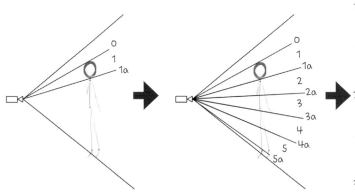

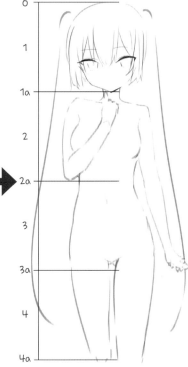

이번에 막대 인간은 6등신 설정. 카메라가 정면에 위치하는 걸 상정하고, 얼굴에 맞쳐서 카메라에서부터 선을 두 개 그어줬다. 그 선 두 개를 복사&붙여넣기 해서 카메라 렌즈로부터의 각도를 옮긴다.

카메라의 위치가 갈비뼈 아래에 있어서 갈비뼈 위쪽(쇄골)은 올려다보는 각도가 된다. 그 아래쪽은 내려다보게 된다. 어깨는 1a의 조금 아래에 있다. 2a의 라인에는 양쪽 팔꿈치와 몸통 한복판이 접촉한다. 2a~3a에 걸쳐서 아래팔이 있고, 손목이 2/3 위치에 있다. 사타구니가 3a보다 조금 위에 있다.

막대 인간을 기준으로 일러스트를 제작. 비율을 신경 쓰면 정말 귀여운 일러스트를 그리기 쉽다.

카메라 워크를 바꾼 경우

카메라 워크(카메라 위치)를 위로 잡고 내려다보는 구도를 그려봤습니다. 카메라 위치가 바뀌면서 비율이 달라졌습니다. 이번에는 2등신으로 정리하기 위해, 0.5등신씩 구분해봤습니다. 아래 그림을 보면 1.25쯤에 왼손, 1.5 조금 아래에 사타구니, 2쯤에 오른발 끝이 있습니다.

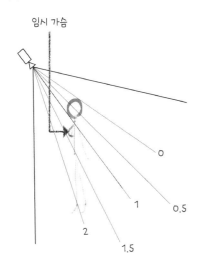

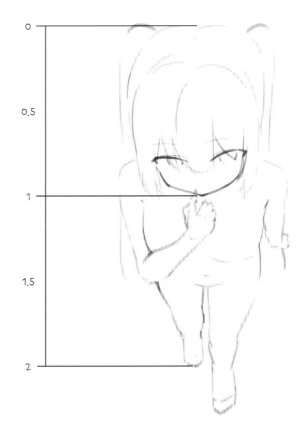

카메라 화각

카메라의 화각에 대해서 간단히 소개하겠습니다. 아래 그림은 카메라를 위에서 봤을 때 화각의 이미지입니다.

화각은 다양한 각도가 있으니까, 일러스트에서 보여주고 싶은 구도나 상황에 맞춰서 고리를 조정하세요. 화각과 피사체와의 거리감 조합에 따라 화면에서 느껴지는 인상이 달라집니다. 대략적인 카메라와 피사체의 거리감은 알아두는 게 좋다고 봅니다. E의 화각에 가까워질수록 평면이 되고 깊이감이 없어집니다.

A 초근거리 : 어안렌즈 등. 약 100도~
B 근거리 : 광각 렌즈. 약 60도~
C 중거리 : 표준 렌즈. 약 25도~
D 원거리 : 망원 렌즈. 약 10~20도~
E 초원거리 : 초망원 렌즈. 약 2~9도~

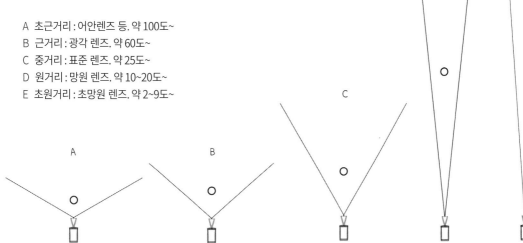

COLUMN

머리 모양은 복장과 캐릭터에 맞추자

머리 모양과 복장의 조합은 캐릭터성을 만들어주는 데 중요한 요소입니다. 여기서는 머리 모양을 안쪽 컬의 베리 롱으로 어린 느낌, 눈꼬리는 처지고 소심한 포즈로 설정한 뒤에, 복장만 바꿔봤습니다. 전체적으로 귀여운 느낌을 주고, 차분한 분위기가 강해지는 용모입니다.

원피스

심플한 원피스를 입혀봤습니다. 스커트가 귀여워서 위화감 없이 귀여운 일러스트가 됐습니다.

노슬리브+반바지

보이시한 인상을 강하게 주는 옷을 입혀봤습니다.
이쪽도 귀엽지만, 굳이 따지만 힘찬 아이에게 입히고 싶은 옷입니다. 액세서리 등으로 꾸며주면 귀여워지지만, 이대로는 머리 모양이 좀 어울리지 않습니다. 머리카락도 성격을 표현하는 요소 중에 하나니까, 복장에 맞추는 쪽이 훨씬 귀여워집니다.

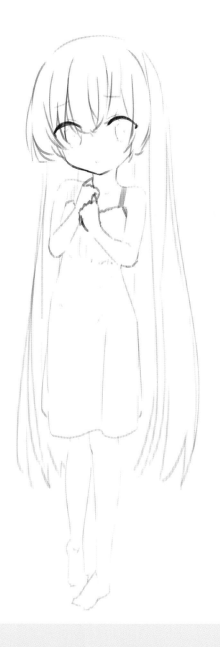

Chapter

2

머리 모양 어레인지

여기서는 캐릭터의 개성에 강하게 작용하는 머리 모양의 어레인지 방법을 설명하겠습니다.
트윈 테일이나 포니테일 등의 묶은 머리, 동물 귀와 뿔 등의 사람과 다른 요소, 헤어핀이나 머플러 등의 아이템을 사용했을 때 그리는 방법의 포인트를 소개하겠습니다.

01 묶은 머리의 기본

머리카락은 길이나 컬 외에, 묶는 방법으로도 다양한 어레인지가 가능합니다.

묶은 머리의 구조

머리카락을 묶어주면 그만큼 머리카락이 위로 들어 올려지고, 묶은 반동으로 머리카락이 꺾이면서 편차가 발생하게 됩니다. 뱅 헤어가 이해하기 쉬우니까, 그것을 예로 소개하겠습니다.

묶은 머리의 길이

오른쪽 그림은 롱 뱅 헤어를 트윈 테일로 묶은 예입니다. 정수리에서 머리 고무로 묶은 A까지(중앙 그림 빗금 언저리)는 머리카락이 올라가지 않아서, 길이는 대략 D가 됩니다.
B에서 들어 올린 머리카락은 B에서 A까지의 거리를 D에서 빼니까, 길이는 대략 C 정도라는 계산이 됩니다.
A~B까지의 거리 차이가 C~D에서 나타나니까, C~D 사이에 끝부분이 있으면 귀여워집니다. 간단히 설명하자면 B의 머리카락이 C 언저리가 됩니다. 머리를 묶으면 아래로 늘어트린 머리카락의 높이가 변동됩니다.

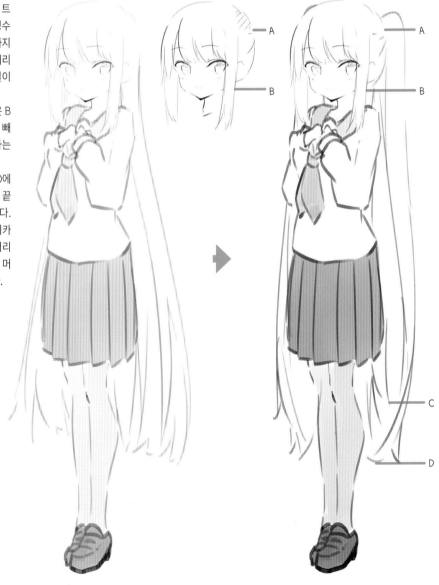

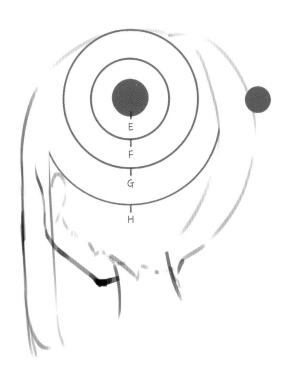

묶었을 때 머리카락 양

E가 머리 고무 등으로 묶이는 범위입니다. H>G>F>E 순으로 머리카락 양이 적어집니다. 묶인 부분에 머리카락이 집약된다는 생각을 가지세요.

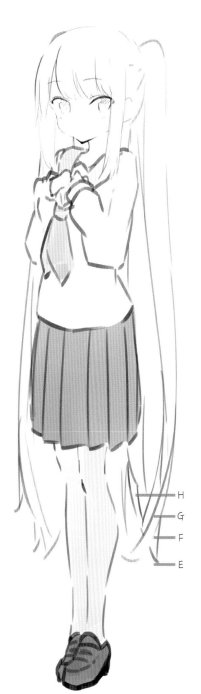

아래 그림은 묶은 머리카락의 끝부분입니다. 위 그림에서 설명한 것처럼 끝부분이 가늘어집니다. 옆으로 퍼지는 화살표는 FG 언저리에서 내려온 머리카락이고, 끝으로 갈수록 머리카락 숫자가 적어지면서 흩어지기 때문에, 아주 조금 옆으로 퍼집니다. 포니테일이나 사이드에 트윈 테일 같은 머리카락에 적용하면 아주 리얼한 느낌을 줍니다. 퍼지면 귀엽다는 점도 중요하지만, 어째서 퍼지면 귀여워지는가, 라는 본질을 이해하는 것도 아주 중요합니다.

묶은 머리카락은 물론이고, 그냥 늘어트린 머리카락도 같은 원리로 퍼지게 그려보는 것도 좋을 겁니다.

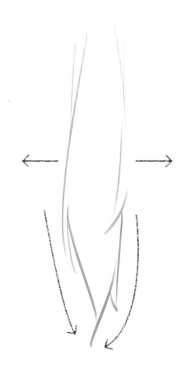

02 묶은 머리 그리는 방법

Chapter 1에서 묶은 머리 모양을 몇 가지 소개했는데, 여기서는 그리는 방법을 더 자세히 보겠습니다.

트윈 테일

머리카락을 꼬리 두 개처럼 묶는 머리 모양이 트윈 테일입니다. 묶는 위치에 따라서 다양한 표현이 가능합니다. 여기서는 네 군데를 소개하겠습니다. 먼저 ●과 ▲ 위치에서 트윈 테일을 만든 경우의 차이를 보겠습니다.

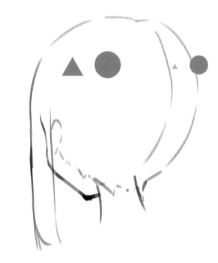

● 위치

아래 그림은 위에서 본 트윈 테일의 위치입니다. ●가 일반적인 트윈 테일 위치입니다.

정면에서 봤을 때 비스듬하게 트윈 테일(묶은 머리카락)이 있다는 걸 알 수 있습니다. 정면에서 봤을 때 인상은 약하지만, 대각선 방향에서 봤을 때의 인상이 정말 귀여워지는 위치입니다.

뒤

앞

이 부분에서 묶은 이미지

▲ 위치

위에서 보면 머리 옆부분에 트윈 테일이 있습니다. 정면에서 봐도 머리 옆쪽에 트윈 테일이 있습니다. 정면에서 봤을 때 인상이 강하고, 대각선에서 보면 ● 위치보다는 인상이 약해집니다. 조금 특수한 머리 모양이라고도 할 수 있습니다.

다음으로 오른쪽 그림의 ◆와 ■ 위치의 트윈 테일을 보겠습니다. 왼쪽 페이지보다 낮은 위치에서 묶은 패턴입니다. 앞뒤 위치 표현은 중요하지만, 위아래로 변화를 줘도 다양한 머리 모양 표현이 가능합니다. 머리카락을 귀엽게 묶어주세요.

◆ 위치

댕기 머리도 아니고 일반적인 트윈 테일 같은 느낌도 아닌 위치의 트윈 테일입니다. 왼쪽 페이지의 트윈 테일보다 낮은 위치에 있어서 차분한 인상을 줍니다. 트윈 테일을 가늘게 해서 머리카락을 내려주면 얌전한 하프 트윈 테일이 됩니다.

■ 위치

목덜미쯤에서 묶은 트윈 테일입니다. 이 경우에는 머리카락의 굵기에 따라서 캐릭터의 성격 인상이 크게 달라진다고 할 수 있습니다. 땋은 머리(p.88)를 머리 고무 대신 사용하는 것도 좋습니다.

일러스트이기에 가능한 거짓말

트윈 테일은 묶은 머리 두 개가 전부 보여야 귀여운 일러스트가 됩니다. 예를 들자면 왼쪽 그림 안쪽에 있는 머리카락은 뿌리 부분과 높이가 기준점에 도달하지 않아서 늘어진 머리카락만 보이지만, 여기사 오른쪽 그림처럼 일러스트이기에 가능한 거짓말로 안쪽 트윈 테일을 살짝 보여줘도 좋습니다. 화살표 부분이 거짓말 표현입니다. 이런 표현이 있는 쪽이 트윈 테일의 매력이 살아납니다. 거짓말을 하기 싫을 때는, 오른쪽 머리카락을 묶은 높이를 놀려주는 방법으로 대응할 수도 있습니다. 일러스트는 귀여우면 그만이라는 생각을 가지고 마음대로 그려도 좋습니다.

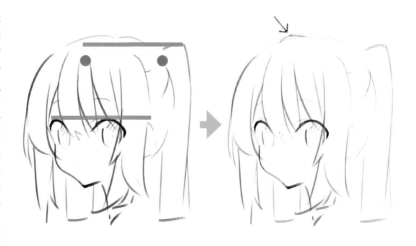

포니테일

트윈 테일과 달리 두 군데가 아니라 뒤쪽에서 한 군데만 묶는 머리 모양. 높이 차이
에 따라 표현 방법이 달라지니까, ●와 ■ 위치를 소개하겠습니다.

● 위치

●가 일반적인 포니테일의 위치입니다. 힘찬 인상을 강하게 줍니다. 귀여운 느낌
과 힘찬 느낌을 둘 다 줄 수 있는, 정말 다루기 편한 머리 모양입니다. 뒷머리 전체를
사용해서 만드는 머리 모양이라서, 트윈테일보다 머리카락을 묶는 양이 두 배가 됩
니다.

정면에서 봤을 때는 뒤로 묶은 머리카락이 조금
보입니다. 목 뒤쪽에도 머리카락이 보이게 그려
주세요. 좌우가 조금 허전하니까, 움직임은 물
론이고 액세서리나 커다란 머리핀 등을 달아주
면 귀여워집니다.

대각선 방향에서는 정면에서와 다르게 좌우의
허전함이 사라집니다. 하지만 턱 아래쪽이 허전
해지니까 셔츠 옷깃, 목도리, 파카 등을 사용해
서 목 주위를 굵게 해주는 것도 좋겠죠. 또한 옆
머리 길이에 따라서는 뒷목이 보이지 않습니다.

■ 위치

●보다 아래에서 묶는 패턴. 남에게 보여주려고 꾸몄다기보다는 요리 등의 작업을 위
해서 간단히 묶었다는 이미지입니다. 가정적이고 조신한 인상이 강합니다. 그밖에도
가벼운 운동을 위해서 묶는다는 이미지도 있습니다.

정면에서 봤을 때의 인상이 아주 약하고, 목 뒤에 머리카락이 보일 뿐입니다. 대각선
방향에서 보면 뒷못은 안 보이지만 귀여운 머리 모양이 됩니다.

POINT

아래 그림은 ■의 포니테일에서 화살표
를 따라가는 것 같은 느낌으로 늘어지는
느낌이 강하게 묶은 방법입니다. 묶는 방
법에 따라 인상이 크게 달라지는 머리 모
양입니다.

사이드테일

뒷머리를 머리 옆쪽(사이드)에서 묶은 머리 모양입니다. 정면에서 봐도
머리카락이 특징적으로 보여서, 평소와 다른 머리 모양을 연출하고 싶을
때 등에 사용합니다.
힘찬 인상을 강하게 줍니다. 어린 여자아이의 경우에는 어깨 언저리, 중
고생 이상 연령이라면 무릎 위쪽까지 내려오는 긴 머리카락으로 그려
주면 정말 귀여워집니다. 캐릭터이기에 가능한 베리 롱은 정말 귀엽습
니다.
웨이브를 넣거나 굵기를 바꿔주면 표현 폭이 넓어집니다. 앞머리는 뱅
헤어보다는 M자 가르기나 7:3으로 갈라주면 잘 어울립니다.

왼쪽 위치

대각선 방향에서 봤을 때, 이 각도의 경우에는 사이드테일이 크게
보인다는 걸 알 수 있습니다. 인상이 강하고 정말 귀엽습니다.

오른쪽 위치

사이드테일이 위 그림의 반대쪽에 있는 패턴. 이 각도에서는 머리
에 가려진 부분이 많아서 인상이 약해집니다. 카츄샤나 이어링 같
은 액세서리로 머리의 인상을 강하게 해준다면, 사이드테일을 뒤
쪽에 배치해도 좋습니다.

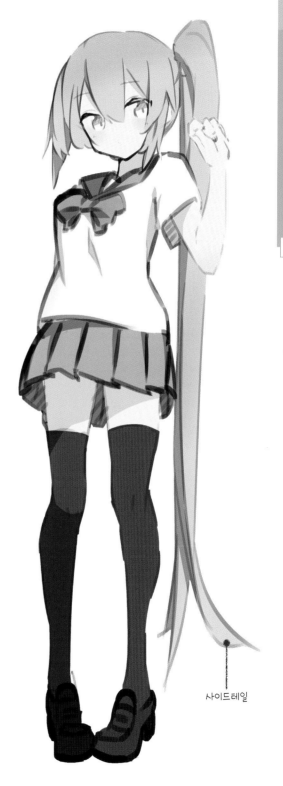

사이드테일

묶을 때의 처리

오른쪽 그림은 그냥 늘어트린 머리카락과 묶은 머리카락의 차이입니다. 묶어주면 머리카락 그리는 방법이 달라지니까 잘 봐두세요.

아래 그림은 묶은 머리카락을 그리는 예입니다.

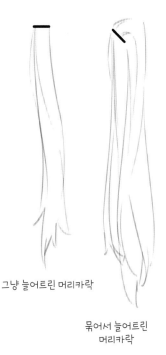

그냥 늘어트린 머리카락

묶어서 늘어트린
머리카락

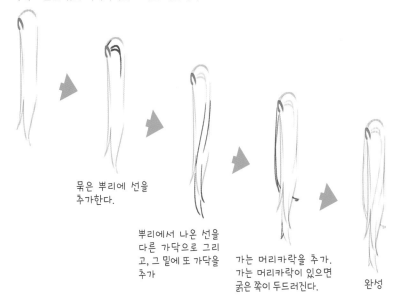

묶은 뿌리에 선을
추가한다.

뿌리에서 나온 선을
다른 가닥으로 그리
고, 그 밑에 또 가닥을
추가

가는 머리카락을 추가.
가는 머리카락이 있으면
굵은 쪽이 두드러진다.

완성

트윈 테일 디테일 비교

왼쪽 그림은 디테일이 없는 트윈 테일, 오른쪽
은 디테일이 있는 패턴입니다. 디테일을 늘려주
면 머리카락의 흐름 표현과 시선을 트윈 테일
쪽으로 잡아줍니다. 선화로 세세한 머리카락을
그려두면 정말 좋습니다.

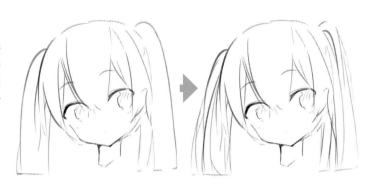

간이 트윈 테일과 선을 추가한 패턴

왼쪽은 디테일이 적은 트윈 테일, 오른쪽은 선
을 조금 더 넣은 패턴입니다.
화살표 부분의 선이 중요한데, 부풀어 오르는
모습을 표현해주면 귀여워집니다.

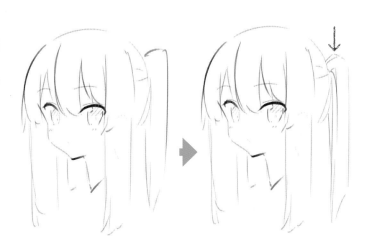

묶은 머리카락의 양감과 두께

묶은 머리카락은, 묶은 부분이 가늘고 끝으로 갈수록 퍼지는 표현이 됩니다.
오른쪽 그림처럼 그릴 때는, 처음부터 양감을 정해주면 그리기 편합니다.
또한 선화를 그릴 때도 머리카락의 두께를 의식해두면 입체감을 줄 수 있습니다.

한 가닥만 발췌. 단면도를 의식한 덕분에 머리카락을 어떻게 그려야 좋을지를 알기 쉬워졌고, 굵기를 생각하면서 그린 덕분에 선화를 이용한 디테일이 좋았다는 것도 알 수 있다.

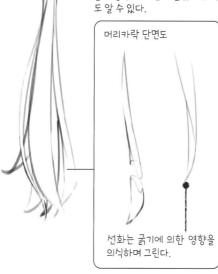

머리카락 단면도

선화는 굵기에 의한 영향을 의식하며 그린다.

얇은 두께감

안팎을 중간에서 자르는 표현 방법입니다.

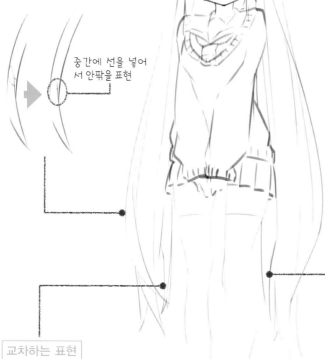

중간에 선을 넣어서 안팎을 표현

교차하는 표현

뒤쪽에 있는 머리카락을 교차하는 표현으로 그렸습니다. 선의 굵기를 바꿔준 덕에 표현된 선의 의미를 알기 쉬워집니다.

선 굵기 강약으로 앞쪽과 뒤쪽을 표현

큼직한 두께

두꺼운 머리카락의 세로 폭을 넓게 그렸습니다. 중간에 교차하니까, 그곳으로 연결되는 선화를 추가했습니다.

뒤로 들어가는 표현

화살표 부분이 뒤로 들어가는 머리카락입니다. 여기서는 선화로 굵기를 표현했습니다. 두께감은 있지만 끝이 뾰족한 부분도 있으니까, 그런 부분의 선화를 그려줬습니다.

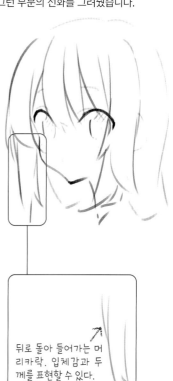

뒤로 돌아 들어가는 머리카락. 입체감과 두께를 표현할 수 있다.

땋은 머리

여기서는 땋은 머리의 표현을 소개합니다.

앞쪽 땋기

세 갈래의 머리카락 가닥으로 땋는 방법에는 앞과 뒤가 있습니다. 앞쪽 땋기에서는 좌우 머리카락 가닥을 앞쪽에서 번갈아가며 가운데로 넣어주며 땋습니다. 또한 땋은 머리를 묵을 때는 빨리 땋는 퀵 기법과 처음부터 꼼꼼하게 땋는 방법이 있습니다. 개중에는 4~7갈래로 땋는 특수한 것도 있습니다.

뒤쪽 땋기

뒤쪽 땋기는 앞쪽 땋기와 반대로, 좌우 머리카락 가닥을 뒤쪽에서부터 번갈아가며 가운데로 땋는 모양을 가리킵니다. 일러스트에서 이렇게 그려주면 다른 것과 차이가 나서 주목도가 커집니다.

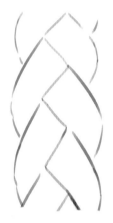

앞쪽 땋기 둥근 모양

앞쪽 땋기와 뒤쪽 땋기를 번갈아서 반복하는 방법입니다. 교차한 머리카락 가닥은 앞쪽과 뒤쪽에서 보이는 모양이 다릅니다.

앞쪽에서 봤을 때

POINT

땋은 머리를 간단히 그리는 방법을 소개합니다. 먼저 좌우 세로선을 두 개를 균등하게 그려줍니다. 다음으로 균등하게 지그재그 선을 넣습니다. 거기에 머리카락의 볼륨을 추가하면 완성.

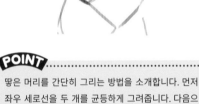

올려다보거나 내려다보는 경우에는, 깊이감을 줘서 그려주세요.

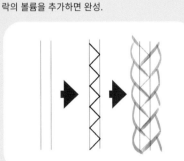

앞쪽 땋기 피시 본

fish(생선) bone(뼈)에서 유래한 이름입니다. 생선 뼈처럼 가는 가닥으로 짜는 방법입니다. 머리카락 가닥이 가늘다 보니 짜는 데 시간이 걸립니다. 이런 방법이 있다는 지식이 알려졌으면 좋겠습니다.

로프 땋기(오른쪽)

로프 땋기는 기본적으로 머리카락 두 갈래를 꼬아서 땋습니다. 세 갈래로 땋는 방법도 있습니다.

앞쪽 땋기 어레인지

굵은, 중간, 가는 머리카락 세 갈래를 사용해서 땋는 테크닉입니다. 땋는 방법 자체는 어렵지 않으니까, 평범한 세 갈래 땋기와 똑같은 표현 중 하나로 알아두세요.

둥근 모양 어레인지

가는, 굵은, 가는 세 갈래 머리카락으로 둥근 모양과 같은 모양으로 땋는 방법입니다.

앞쪽 땋기 러프

세 갈래 땋기나 로프 땋기 등에서 생긴 땋은 눈을 그대로 깔끔하게 두는 게 아니라, 일부러 러프하게 풀어주는 방법입니다. 잘 어울리게 다듬어주거나 움직임을 주면 귀엽게 보입니다.

땋은 머리 응용 1

옆머리와 뒷머리를 땋아서 구분하는 머리 모양입니다. 땋은 머리의 간단한 응용 예라고 할 수 있습니다.
그냥 머리를 땋아주기만 하면 기본적으로 수수해 보이지만, 길게 늘어트린 머리를 묶지 않고 국소적으로 땋아주면 아름다운 느낌을 주면서, 그것을 살리는 표현을 그려줄 수 있습니다.

국소적으로
땋아줬다.

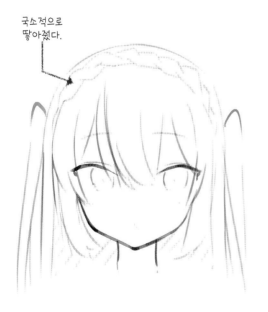

땋은 머리 응용 2

동물 귀 헤어 주위의 머리카락의 위쪽과 옆을 틀어주고, 그 아래에 생긴 부분을 땋아주는 머리 모양. '여기에 이런 머리카락이 있으니까, 여기는 땋을 수 없다'는 생각을 무시하는 일러스트입니다. 다양한 응용 방법을 생각해서 새로운 머리 모양을 만들어보세요.

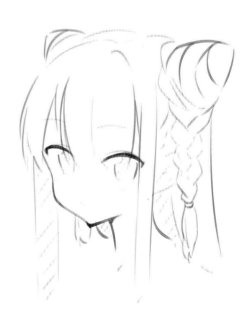

03 머리카락의 표현 폭

묶는 것 이외에도, 머리 모양 표현 방법은 무한합니다. 여기서는 다양한 표현 방법을 소개하겠습니다.

귀를 보여주는 표현

여기서는 귀가 보이도록 옆머리를 가늘게 그리는 표현을 소개합니다.

정면

옆머리를 가늘게 그려서 귀가 보이는 귀여운 느낌이 생겨납니다. 그리고 뒷머리가 양쪽 모두 크게 보이는 점이 특징입니다.

대각선

대각선 구도일 때는 귀가 거의 전부 보입니다. 관자놀이의 머리카락이 가늘어진 덕분에 뒷머리가 크게 보입니다. 귀 옆에 머리카락 경계선이 보이게 되면서, 귀를 드러냈을 때의 장점이 강해집니다.

정면에 가까운 대각선

대각선 구도와 달리, 고개가 기울면서 귀가 드러나고 머리카락 경계선이 크게 보이는 형태가 됩니다. 기울일 때 옆머리에 주목해보면, 위쪽에서 머리카락을 가져와서 떨어트렸다는 걸 알 수 있습니다.

옆모습

귀가 크게 보입니다. 옆에서 봤을 때의 이미지가 있으면, 다른 각도에서 그릴 때 이미지를 떠올리기 쉽습니다.

귀가 보일 듯 말 듯하는 경계를 그리는 방법

귀가 보여도 안 보여도 각각의 매력이 있습니다. 여기서는 트윈 테일 머리 모양을 예로, Ⓐ의 귀가 안 보이는 표현(동그라미로 표시한 부분)을 바탕으로, 귀가 보이는 예를 몇 가지 소개하겠습니다.

Ⓐ 귀가 안 보이는 경우

귀가 안 보이는 표현입니다. 옆머리를 굵게 그리고, 조금 뒤쪽의 머리카락을 앞쪽으로 가져와서 귀를 가립니다. 무난하고 귀여운 머리 모양입니다.

Ⓑ 귀가 보이는 경우

옆머리를 뒤로 보낸 패턴. 귀를 드러내는 기본적인 처리입니다. 묶은 머리카락 쪽으로 보내기 때문에, 트윈 테일에서 짧은 머리카락이 조금 삐쳐나온 것 같은 모양이 됩니다. 물론 안 그려도 되는 부분이지만, 이렇게 처리하는 방법도 있다는 걸 기억해두시면 좋습니다.

Ⓒ 경계선을 조금만 보여주는 경우

옆머리를 조금만 사용해서, 경계선도 조금만 보여주는 패턴. 이것도 옆머리를 사용하기 때문에, 트윈 테일에서 머리카락이 나옵니다. 이것은 귀도 보이고 앞머리로 경계선을 메우는 처리입니다. 머리카락을 귀에 걸치는 데서 끝나지 않고 앞머리도 나오기 때문에 귀엽게 보입니다.

Ⓓ 땋은 머리로 귀가 눈에 띄지 않게

왼쪽 아래의 머리카락을 땋아서 뒤로 보내는 머리 모양. 헤어핀이나 머리 고무, 땋은 머리 같은 인상적인 요소를 여러 개 배치해서 시선이 귀 위쪽으로 가게 합니다. 여기 머리카락은 뒤쪽으로 이동한다는 인식이 강해집니다.

엘프 귀의 머리카락

엘프 귀가 달린 캐릭터의 머리카락 처리를 보겠습니다. 여기서 소개하는 것은 일반적인 엘프 귀, 하이엘프 귀입니다. 악마족이나 하프 엘프는 귀가 조금 더 짧은 이미지입니다. 또한 귀에서 천사 날개가 자라난 것 같은 캐릭터의 경우에도 여기서 소개하는 점을 주의해서 그려야 합니다.

정면

정면에서 봤을 때는 머리카락이 크게 영향을 주지 않습니다. 귀가 길어졌을 뿐이니까, 지금까지 하던 대로 그려주세요.

대각선

귀 안쪽(얼굴쪽) 관자놀이의 머리카락은 귀에 걸치지 않고, 귀 위쪽에 있는 옆머리는 귀에 닿아서 뒤쪽 머리카락과 섞입니다. 인간의 귀와 달라서, 머리카락이 아무리 많아도 머리카락이 귀를 가리지 않는 것이 긴 귀의 특징입니다.

정면에 가까운 대각선 기울이기

오른쪽 위에 있는 그림과 다르게, 옆머리를 귀 앞쪽으로 가져오는 머리카락. 오른쪽 위에서는 알기 힘들었던 안쪽 귀를 보여줍니다. 앞쪽에 있는 귀도 안쪽에 있는 귀도, 귀를 기준으로 머리카락이 갈라집니다. 특히 안쪽 귀 아래에 생기는 틈새 유무로 엘프 귀 캐릭터의 인상이 크게 달라집니다.

정면(가운데 가르기)

어른스럽고 예쁜 엘프에게 어울리는 머리 모양. 깔끔하고 칼같이 가르는 게 아니라 머리카락이 자연스런 형태로 부드럽게 갈라지게 해주면, 엘프한테 정말 잘 어울리는 머리 모양이 됩니다. 엘프는 얼굴이 예쁜 경우가 많다는 이미지니까, 환상적인 머리 모양이나 사람은 따라할 수 없는 머리 모양으로 해주면 정말 잘 어울립니다.

동물 귀의 머리카락

동물 귀가 있는 캐릭터의 머리 모양에 대해 설명하겠습니다.

귀가 앞으로 향한 패턴

동물 귀가 옆머리보다 위에 오도록 그려주면 귀엽게 보입니다. 이것은 동물 귀가 앞쪽으로 향해 있는 패턴에서만 사용할 수 있습니다.

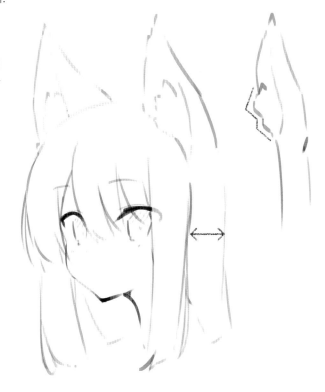

귀가 옆으로 향한 패턴

동물 귀가 옆으로 향한 패턴입니다. 귀 위쪽에 선이 있으면, 선으로 귀를 구분할 수 있어서 채색하기 쉬워집니다. 단, 복슬복슬한 느낌이 약해집니다. 그래서 귀 위쪽 선을 일부러 지우고 화살표 부분의 톱니 모양 선이 보이지 않게 그려주면, 복슬복슬한 느낌이 강해집니다.

톱니 모양 선

귀 위쪽에
선이 있는 경우

귀 위쪽에는 선이 없는 경우

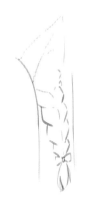 귀 안에 있는 털을 그대로 땋는 패턴도 있습니다. 예를 들어 장모종 고양이 등의 동물귀 캐릭터의 털로 땋아준다는 발상입니다.

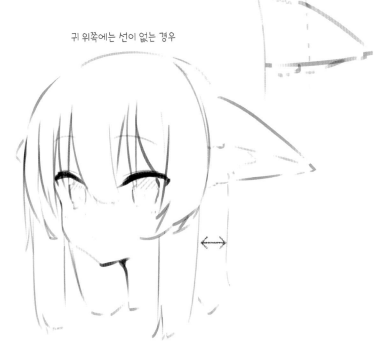

뿔과 머리카락

도깨비나 악마를 모티프로 한 캐릭터 등, 뿔이 있는 캐릭터의 경우에는 머리카락과 뿔의 관계성을 생각하면서 그려야 합니다.

앞머리 중앙에 있는 뿔

흔히 있는 뿔 표현 중 하나. 앞머리에 뿔이 있을 때는 머리카락이 뿔에 걸려서 갈라집니다. 머리카락이 좌우로 갈라지는 걸 균등하게 처리하지 않고, 예를 들자면 왼쪽 머리카락을 조금만 더 오른쪽으로 보낸다든지 해서 인상을 조작해주세요.

앞머리 좌우에 있는 뿔

이마 좌우 어느 한쪽 또는 양쪽에 뿔이 있는 패턴입니다. 앞머리에 있는 머리카락이 갈라지는 형태입니다. 화살표처럼 커브를 그리는 머리카락이 뿔에서부터 나온다는 느낌으로 해주면 정말 귀엽습니다.

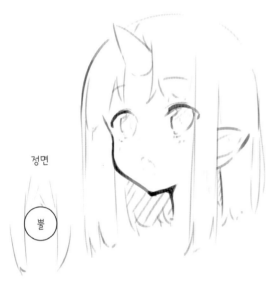

정면

뿔

앞머리가 아닌 곳의 뿔

뿔이 옆머리에 있는 패턴입니다. 일러스트적 표현으로서 머리카락을 앞쪽으로 보내는 쪽이 귀여우니까, 위 그림과 달리 절반씩이 아니라 80% 이상을 앞쪽으로 보내는 머리카락이 됩니다. 일러스트적인 표현으로서 조금 거짓말을 해도 귀엽습니다.

아래 그림은 옆에서 본 경우입니다. 귀가 있으니까 A의 머리카락은 뒤쪽으로 흐르는 것처럼 보냅니다.

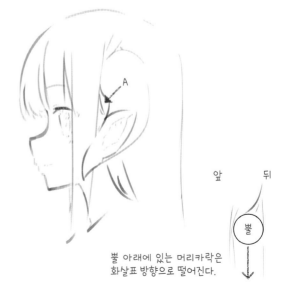

앞　　뒤

뿔

뿔 아래에 있는 머리카락은
화살표 방향으로 떨어진다.

뿔에 걸린 머리

뿔에는 다양한 형태가 있는데, 오른쪽 그림은 하나의 예로서 옆으로 뻗은 뿔을 그리고, 거기에 머리카락을 걸어서 늘어트려봤습니다. 머리카락 일부를 늘어트리는 것도 좋지만 뒷머리 전체나 앞머리, 옆머리를 일부만 뿔에 걸어주는 식으로 어레인지를 더해서 캐릭터성을 부여하는 것도 좋습니다.

이 일러스트는 뿔이 달려있어서 사람이 아니라는 느낌도 다소 있지만, 뿔에 머리카락을 걸어준 덕분에 신비로운 느낌이 강해졌습니다. 여기에 그리고 싶은 이미지에 맞춘 구도와 포즈로 아름다운 느낌을 추가하거나 섹시한 느낌을 두드러지게 해주세요.

옆머리를 뿔에 감아준다

오른쪽 그림은 위 그림과 비교해서 머리카락이 뿔에 걸릴 때까지의 세로 폭이 좁은 예입니다. 이것은 위 그림보다 아래쪽에 있는 머리카락을 끌어왔기 때문에, 자연스레 세로 폭이 길어집니다. 옆머리를 길게 설정했으니까, 뿔에 걸리는 머리카락도 길게 늘려줬습니다. 그리고 위 그림은 이것보다 세로 폭을 길게 해도 자연스럽고, 구도에 맞춰서 조정해도 귀여우니까 추천합니다.

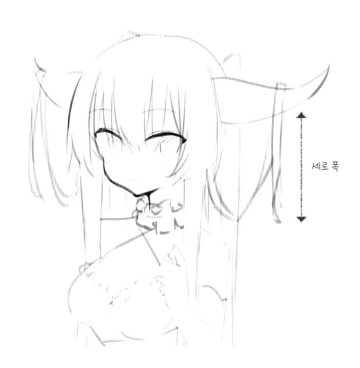

세로 폭

헤어핀

헤어핀을 사용한 머리카락 고정 패턴을 소개합니다.

앞머리 가닥을 잡아준다

앞머리 가닥을 잡아주는 헤어핀 고정 방법입니다. 헤어핀 덕분에 옆머리 위쪽의 머리카락이 당겨져 있습니다. 헤어핀은 좌우 어느 쪽에 달아도 귀여운데, 한쪽에 두 개를 달거나 다른 모양의 핀을 달아서 인상을 강하게 해줄 수 있습니다.

옆머리에 달아준다

헤어핀이 옆머리에 있어서, 옆머리 가닥의 라인이 생겼습니다. 좌우 양쪽에 달아줘도 좋지만, 아래 그림처럼 한쪽에 핀을 여러 개 그려서 언밸런스한 표현을 해줘도 좋습니다. 여기서는 안쪽 옆머리를 늘려주는 수단을 이용한 덕분에, 밸런스를 잡아주면서 특징적인 캐릭터가 됐습니다.

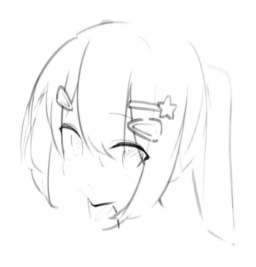

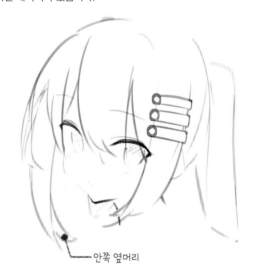

안쪽 옆머리

앞머리와 뒷머리 일부를 뒤쪽으로 보낸다

큼직한 헤어핀으로 머리카락을 모아줍니다. 상당히 많은 머리카락을 뒤쪽으로 보내는 방법입니다. 귀도 보여서 멋지면서 귀여운 머리 모양이 됩니다.

앞머리 일부를 뒷머리로 보낸다

많이 사용하지는 않는 표현이지만, 이런 어레인지를 여러모로 생각하는 것이 헤어핀의 즐거운 점입니다. 머리카락을 마음대로 가지고 놀아보세요. 이런 머리 모양 어레인지가 있는 일러스트를 보면 너무나 눈길이 갑니다.

고무줄 / 슈슈

머리카락을 묶을 때 사용하는 고무줄과 슈슈에 대해 설명하겠습니다.

고무줄

고무줄은 2중이나 3중으로 세게 묶어주는 게 특징입니다. 고무줄은 어느 부위에 사용해도 머리카락을 확실하게 묶어줄 수 있습니다. 슈슈와 달라서 강하게 묶어주기 때문에, 머리 위쪽에서도 사용할 수 있습니다.

슈슈

프릴이 달린 머리카락용 고무줄을 슈슈라고 합니다. 고무줄과 달리 세게 묶으면 프릴이 뭉개져 버려서, 여러 겹으로 감을 수는 없습니다. 그래서 일반적으로 아래 그림처럼 늘어트린 머리 모양에 사용합니다. 높은 위치에서 묶는 트윈 테일이나 포니테일에서 사용할 경우에는, 머리카락 양을 적게 해주면 더 리얼하게 보입니다.

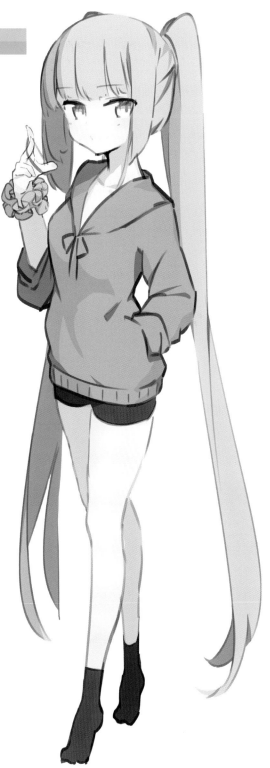

POINT

슈슈는 머리카락 외에도 손목이나 발목에 멋으로 장착할 수 있는 아이템입니다.

카츄샤 / 헤어밴드

카츄샤와 헤어밴드는 머리카락이 흐트러지지 않도록 해주는 띠 모양 아이템입니다. 카츄샤와 헤어밴드를 착용하면 기본적으로는 귀여운 인상을 줍니다. 캐릭터성을 주기 위한 아이템으로도 사용할 수 있으니까, 여기서도 몇 가지를 소개하겠습니다.

카츄샤

메이드 등이 착용하는 익숙한 아이템. 아래 그림은 옆머리를 뒤쪽까지 보내주는 프릴 달린 카츄샤(브림)입니다. 머리카락의 인상을 남긴 채, 앞뒤 머리카락을 인상적으로 갈라주는 아주 귀여운 일러스트가 됩니다.

헤어밴드

머리카락을 정리해주는 아이템입니다. 아래 그림은 앞머리 부분을 잡아주고 옆머리 아래쪽으로 보내주는 패턴입니다. 장착하지 않았을 때보다 옆머리가 길어 보입니다.

헤어밴드 2

헤어밴드를 귀보다 뒤쪽으로 착용하고, 동시에 앞머리와 옆머리도 조금 뒤쪽으로 보내주는 머리 모양. 카츄샤 그리는 방법을 응용할 수 있습니다. 청순, 아가씨 느낌이 강해집니다. 머리카락은 M자 가르기로 해줘도 귀엽습니다.

헤어밴드 3

헤어밴드를 짧게 그려주고 옆머리를 조금 앞으로 가지고 오는 머리 모양. 옆머리를 앞으로2, 뒤로8 비율로 어레인지 해봤습니다.

가발

가발은 머리 모양을 바꿔주기 위한 목적으로, 일시적으로 사용하는 아이템입니다. 변장이나 인상을 바꿔줄 때 자주 사용합니다. 캐릭터의 원래 인상을 간단히 크게 바꿔줄 수 있습니다. 또한 머리카락 전체를 바꿔주는 가발은 생략하겠습니다.

찐빵 가발

찐빵 머리에 핀이 달린 가발로, 간단히 착용할 수 있습니다. 차이나 스타일의 인상을 주는 건 물론이고, 만드는 데 시간이 걸리는 찐빵 머리를 간단히 달아줄 수 있다는 이점이 있습니다.

포니테일 가발

간단히 포니테일을 만들어주는 가발. 아래 그림은 굵은 가발입니다. 이걸 2개 달아주면 굵은 트윈 테일이 됩니다. 응용으로, 평범한 롱 헤어에 굵은 가발을 달아주면 그 머리카락이 어디서 나왔는지 알기 힘들어져서, 인상을 크게 바꿔줄 수 있습니다.

하프 트윈 테일용 가발

하프 트윈 테일을 간단히 만들어주기 위한 가발. 아래 그림은 포니테일 가발의 가느다란 패턴입니다. 한쪽만 달아줘도 귀엽습니다. 위쪽으로 부풀어 오르는 형태가 아닌 가발이라면, 땋아주는 것도 가능합니다.

뒷덜미 가발

뒷덜미를 추가해서 머리 길이를 늘려주는 가발입니다. 웨이브 들어간 것도 있고, 머리카락을 세팅하는 시간도 단축할 수 있습니다. 머리카락이 길어져서 인상이 크게 바뀌는 가발입니다. 화살표로 표시한 언저리에 핀으로 고정합니다.

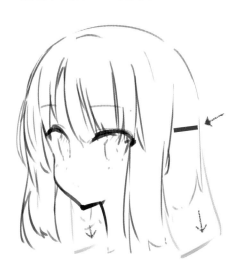

목도리

겨울을 따뜻하게 해주는 목도리를 귀엽게 그리기 위한 포인트를 소개합니다.

머리카락 감싸기

화살표 위치에 있는 머리카락을 목도리로 감싸주는 것 같은 머리 모양입니다. 이걸 어떻게 그리는지에 따라, 목도리를 두른 캐릭터가 귀여워지는 포인트가 됩니다.

아래 그림은 뒷머리가 목도리보다 안쪽에 있는 패턴입니다. 정면에서는 안 보이지만, 움직임을 줬을 때 감싸준 머리카락이 얼핏 보이면 귀여워집니다. 물론 뒤쪽에서 봤을 때도 귀엽습니다. 머리카락이 목도리를 통과해서 아래로 빠져나와서 꼬리처럼 보이는 느낌도, 개인적으로 좋아하는 처리입니다.

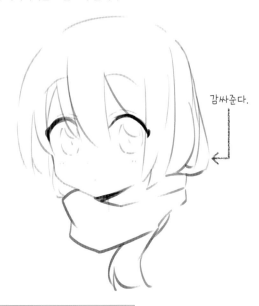

감싸준다.

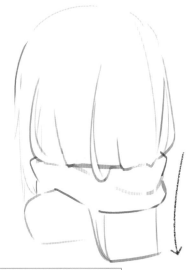

부풀어 오르게 감싸준 패턴

화살표를 따라가는 모양으로, 목도리 안으로 들어가는 머리카락을 부풀려주는 표현입니다. 목도리도 살짝 헐렁하게 감아주면 더 귀여워집니다. 부풀려주면 둥그스름한 느낌이 들면서 귀여운 느낌이 더 두드러집니다. 부드러운 표현이라서 귀여운, 얌전한 계열의 캐릭터에게 어울립니다.

앞으로 빼주면서 감싸주는 패턴

미디엄보다 긴 머리카락일 때, 뒷머리를 감싸주고 어깨 앞으로 빼주는 표현입니다. 머리카락을 위에서 소개한 목도리 밑으로 빠져나오는 느낌이 아니라, 앞머리 쪽으로 빼주는 덕분에 정면에서 봤을 때 인상을 강하게 해줍니다. 머리카락 양이 많아져서 표현의 폭도 저절로 늘어납니다. 왼쪽과 비교해보면 어른스런 캐릭터에게 잘 어울립니다.

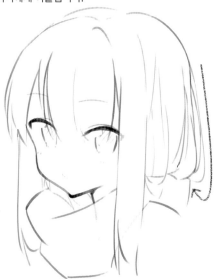

후드

파카 등의 후드와 머리카락 처리를 몇 가지 소개합니다.

뒷머리를 앞으로 빼준다

후드를 썼을 때 뒷머리를 전부 앞으로 빼주는 패턴입니다. 멋진 느낌이 강해집니다. 개인적으로는 머리카락에 웨이브가 들어가면 더 좋은 머리카락 처리가 된다고 생각합니다.

고양이 귀 후드

위쪽이 고양이 귀 모양인 후드를 쓴 패턴. 아래 그림은 트윈 테일의 머리카락을 고양이 귀 모양 구멍 밖으로 빼주는 예입니다. 트윈 테일의 좋은 점을 살리면서, 고양이 귀 부분에서 머리카락을 빼주는 특수한 처리로 눈길을 끕니다. 아래 그림의 귀 방향은 옆쪽이지만, 앞이나 뒤쪽으로 해주는 것도 좋을 겁니다.

후드가 뚫려 있는 패턴

후드 아래 부분이 뚫려 있는 패턴. 베리 롱이라도 머리카락의 흐름이 지닌 기세가 살아 있는 표현이 가능합니다. 머리카락이 옷 속으로 들어가지 않기 때문에, 머리카락이 뭉치지도 않고 머리카락을 다시 다듬을 필요도 없는 후드입니다. 머리카락을 감추지 않고 그릴 수 있어서, 표현의 폭이 넓어집니다.

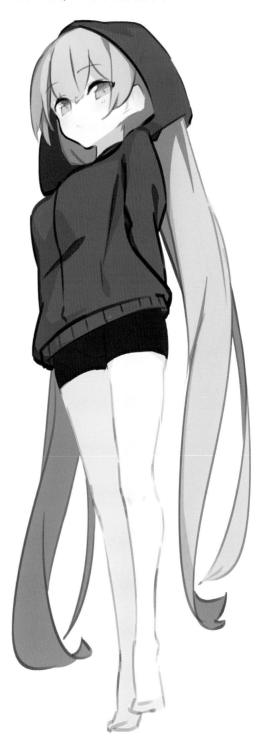

COLUMN

바보 털

정수리에 특징적인 머리카락이 있는 것이 바보 털입니다. 움직임을 주거나 표정에 맞춘 모션을 표현해주면 정말 귀여워집니다. 얼굴은 무표정해도 바보 털에 감정이 드러나는 캐릭터도 표현할 수 있습니다. 이번에는 오른쪽 그림의 바보 털을 기준으로, 몇 가지 배리에이션을 소개하겠습니다.

이번의 기준 바보 털

놀라거나 뭔가를 발견하거나 떠올렸을 때의 이미지. 눈이 반짝이고 바보 털을 바짝 세워주면 표정 변화에 더 극적인 느낌을 준다. 이 머리 모양에서는 바보 털의 좌우가 허전해지니까 주의.

번개 같은 모양의 바보 털. 이것도 뭔가를 떠올렸을 때 사용하는 이미지.

뭔가에 관심이 가거나 했을 때 사용하는 바보 털 이미지. 좌우로 흔들리는 움직임으로 상대에게 흥미, 관심이 있다는 인상을 강하게 줄 수 있다.

호의가 있을 때의 바보 털 이미지. 바보 털이 붕붕 돌아가는 느낌으로 움직인다. 움직임이 커지기 때문에 아주 귀여운 바보 털이 된다. 움직임을 줄 때는 바보 털의 길이에 주의.

기분이 나쁠 때의 이미지. 머리카락이 꾸물꾸물 움직인다. 움직임은 그다지 없는 느낌의 바보 털이 된다.

고민할 때의 이미지. 뱅글뱅글, 애니메이션 같은 동작을 넣어줘도 귀여워진다.

하트 모양 이미지. 호의가 있는 상대에게 사용하거나 연애 이야기를 하는 때에 사용한다.

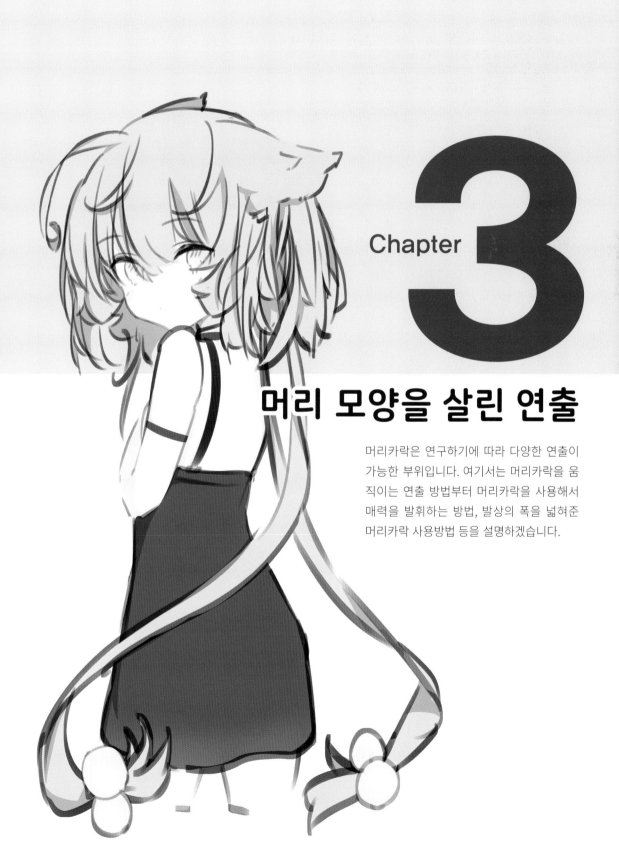

Chapter 3

머리 모양을 살린 연출

머리카락은 연구하기에 따라 다양한 연출이
가능한 부위입니다. 여기서는 머리카락을 움
직이는 연출 방법부터 머리카락을 사용해서
매력을 발휘하는 방법, 발상의 폭을 넓혀준
머리카락 사용방법 등을 설명하겠습니다.

01 머리카락의 부드러움 연출

여자아이의 머리카락은 부드러움을 이용해서 귀여움과 매력을 연출할 수 있습니다. 기본적으로 부드러운 머리카락이란 '완만하고 둥그스름한 선 하나'로 보이는 선으로 그린 것입니다. 여기서는 GOOD(좋은 예)와 별로인 예를 함께 소개하겠습니다.

부드러움의 요령

부드럽게 흐르는 머리카락을 그리는 요령은, 선 하나로 자연스럽게 부푼 느낌을 그려주는 것입니다.
별로인 예의 화살표처럼, 부풀어서 꺾인 곳이 두 군데나 있으면, 하나의 선으로 깔끔하게 그리더라도 부드러운 느낌은 있지만 자연스럽지 못한 느낌이 남습니다.

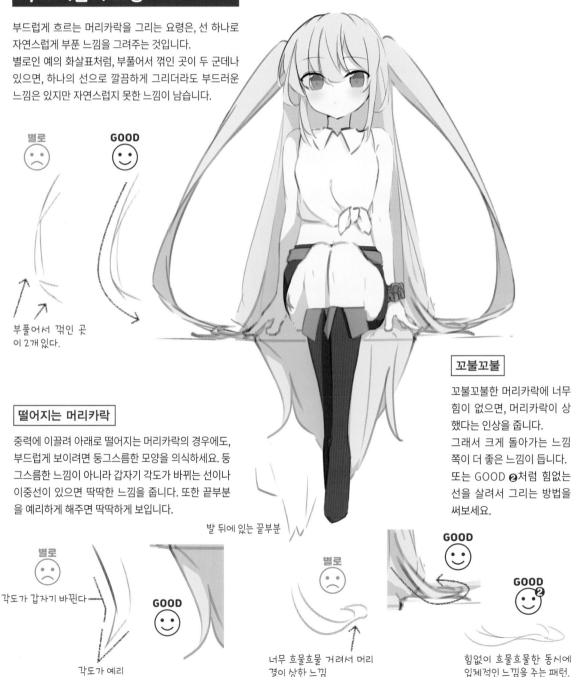

별로

GOOD

부풀어서 꺾인 곳
이 2개 있다.

꼬불꼬불

꼬불꼬불한 머리카락에 너무 힘이 없으면, 머리카락이 상했다는 인상을 줍니다.
그래서 크게 돌아가는 느낌 쪽이 더 좋은 느낌이 됩니다. 또는 GOOD ❷처럼 힘없는 선을 살려서 그리는 방법을 써보세요.

떨어지는 머리카락

중력에 이끌려 아래로 떨어지는 머리카락의 경우에도, 부드럽게 보이려면 둥그스름한 모양을 의식하세요. 둥그스름한 느낌이 아니라 갑자기 각도가 바뀌는 선이나 이중선이 있으면 딱딱한 느낌을 줍니다. 또한 끝부분을 예리하게 해주면 딱딱하게 보입니다.

발 뒤에 있는 끝부분

별로

각도가 갑자기 바뀐다

GOOD

각도가 예리

별로

너무 흐물흐물 거려서 머리
결이 상한 느낌

GOOD

GOOD ❷

힘없이 흐물흐물한 동시에
입체적인 느낌을 주는 패턴.

정면·대각선 비교

정면과 대각선 방향 얼굴로 머리카락 그리는 방법을 비교해보겠습니다. 별로인 쪽은 일부러 딱딱한 머리카락을 의식하면서 그렸습니다.

정면 얼굴

앞머리의 굵기가 균일하거나 끝부분에 직선을 많이 넣어주면 딱딱한 인상이 됩니다. 자연스런 느낌이 아니라 너무 규칙적이라서 부드럽게 보이지 않게 됩니다.

그래서 머리카락 가닥의 굵기를 다양하게 해주는 걸 의식하면서 그리고, 끝부분도 둥그스름하게 해줘서 부드러운 느낌을 연출하세요.

GOOD은 별로와 비교해서 균일하지 않은 머리카락이 많아서 자연스런 인상처럼 보입니다.

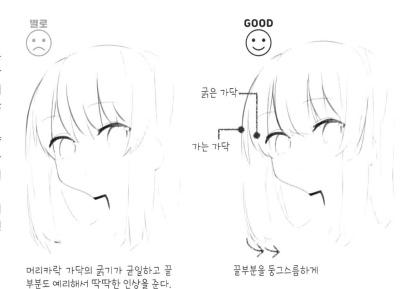

별로 ☹

GOOD ☺

굵은 가닥

가는 가닥

끝부분을 둥그스름하게

머리카락 가닥의 굵기가 균일하고 끝부분도 예리해서 딱딱한 인상을 준다.

대각선 방향 얼굴

부드럽게 보여주기 위해서는 웨이브나 삐친 머리 등으로 머리카락에 말린 느낌을 주는 것도 효과적입니다. 웨이브가 있으면 커브가 세게 들어가면서 부드럽고 둥그스름한, 귀여운 느낌이 됩니다.

머리카락 가닥 굵기나 가르는 모양은 물론이고, 커브에서도 너무 규칙적으로 그리지 않고 다양한 패턴으로 그리는 게 중요하다는 점을 명심하세요.

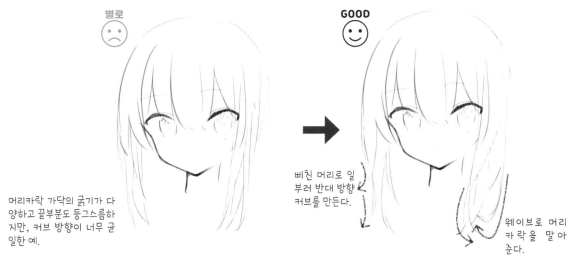

별로 ☹

GOOD ☺

머리카락 가닥의 굵기가 다양하고 끝부분도 둥그스름하지만, 커브 방향이 너무 균일한 예.

삐친 머리로 일부러 반대 방향 커브를 만든다.

웨이브로 머리카락을 말아준다.

여기서 소개한 패턴은 어디까지나 제가 평소에 의식하는 요령입니다. 이런 생각을 계기로, 다양한 일러스트레이터 분들의 그리는 방식을 잘 관찰해서 참고해보세요.

POINT

일부러 딱딱한 느낌의 머리카락을 연출하고 싶을 때는 별로인 방법을 의식하면 효과적입니다.

동작에 따른 머리카락 움직임

다양한 동작에서 머리카락이 움직이는 모습을 보겠습니다.

인사

인사, 고개를 숙이는 동작은 머리가 주축이 돼서 머리카락이 화살표 라인을 따라 아래로 움직입니다. 끝부분은 모근 쪽보다 움직임이 늦어지기 때문에, 약간 뒤쪽에 있습니다.

고개를 갸웃

인사를 비롯해 고개를 갸웃거리는 동작에서도 기본은 같습니다. 아래 그림처럼 왼쪽으로 움직였을 때 머리카락이 늦게 따라온다는 걸 알 수 있습니다. 끝부분이 튕기는 느낌을 주는 것도 좋습니다.

몸을 앞으로 내민다

머리를 받침점으로 움직이는 머리카락은, 끝으로 갈수록 넓게 퍼집니다. 퍼지는 정도는 몸을 움직이는 시간(타이밍)에 따라서도 달라집니다.

바람에 날리는 머리카락

바람에 날리는 머리카락은, 일러스트에 움직임을 주는 데다 공기감도 표현할 수 있습니다. 그릴 때의 포인트를 몇 가지 보겠습니다.

산들바람에 흔들릴 때

바람에 날리는 머리카락을 그릴 때의 별로와 GOOD 예를 보겠습니다. 끝부분이 퍼지는 패턴(별로)과 끝부분이 모이는 패턴(GOOD)입니다. 머리카락이 바람에 흔들릴 때, 기본적으로는 끝부분이 모입니다. 끝부분이 퍼지는 경우는 바람이 세게 휘몰아치는 때입니다. 또한 GOOD은 깔끔하기 때문에, 머리카락이나 몸의 움직임을 추가할 때도 사용하기 편합니다.

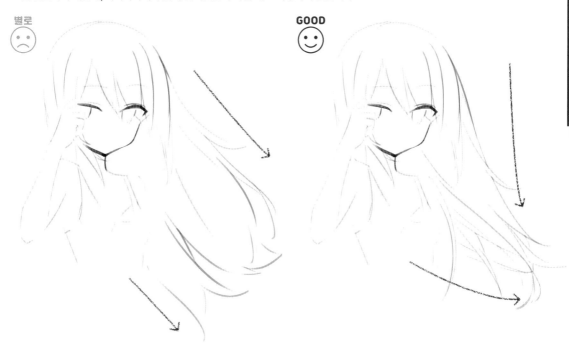

별로

GOOD

강한 돌풍을 만났을 때

이마는 짧은 머리카락일 때 외에는 기본적으로 크게 보이지 않는 부분이지만, 굳이 크게 드러내주면 인상이 달라집니다. 머리카락 길이도 의식해서 머리카락을 거꾸로 세워주는(특히 앞머리) 것도 잊지 마세요. 만약 머리카락 길이가 다른 경우에는 위화감이 커지니까, 이 표현은 최대한 자제하세요.
머리카락은 자기 무게 때문에 기본적으로는 아래쪽으로 흘러가지만, 그런 머리카락을 위쪽으로 올려주면 중력을 거스른다는 느낌이 강해지고, 바람에 휘날린다는 인상을 강하게 줄 수 있습니다.

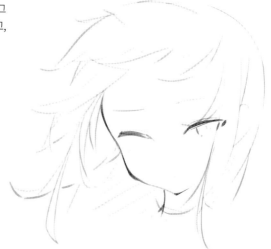

POINT

바람이 오른쪽에서 왼쪽으로 부는 경우 A는 센 바람, B는 약한 바람이라는 인상을 줍니다. 머리카락의 곡선만으로도 바람의 세기 차이를 표현할 수 있습니다.

A

B

02 매력 연출

여기서부터는 머리카락으로 매력을 표현하는 방법에 대해 설명하겠습니다. 부드럽고 찰랑찰랑한 머리카락은, 매력을 연출하기 위한 아이템으로도 쓸 수 있습니다.

머리카락 쓸어 올리기

화살표의 폭을 봐주세요. 위쪽 폭이 경계선부터 손까지의 폭입니다. 그 폭을 따라서, 끝부분은 그 화살표만큼 위로 올라갑니다. 머리카락을 얼마나 쓸어 올릴지를 생각하고, 거기서부터 길이를 어느 정도 계산하세요.

아래 두 그림은 옆에서 봤을 때의 머리카락이 흐르는 패턴입니다. 왼쪽 그림에서는 손으로 누른 A의 뿌리에서 자라난 머리카락이 머리(화살표)를 따라가는 것처럼 흘러가고 있습니다. 손으로 뿌리 부분부터 눌러준다고, 머리의 흐름을 거스르는 일은 거의 없습니다.
오른쪽은 손으로 누른 B의 뿌리에서 자라난 머리카락이 있습니다. 이 경우에는 A랑 다르게 누른 부분이 적고, 머리카락이 손 위쪽으로 부풀어 올라갑니다. 이런 걸 생각하면서 그려보세요.

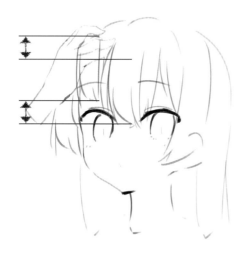

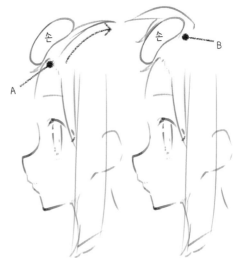

두 손으로 쓸어 올리기

오른쪽의 두 그림으로, 양손으로 머리고 있는 모습부터 손을 살짝 위로 올려서 머리카락을 쓸어 올리는 동작을 보겠습니다.
앞서 설명한 길이나 부풀어 오르는 모습을 반영해서 그렸습니다. 두 그림을 비교해보면 머리카락이 어느 정도 짧아지고 부풀어 오르는지를 참고 해주세요. 개인적으로는 경계선을 그려주면 정말 귀여워 보입니다.

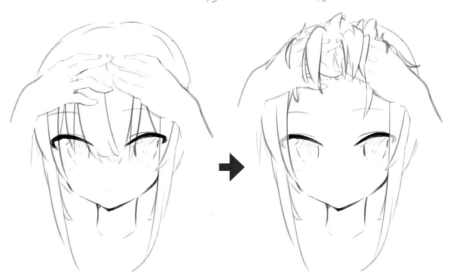

머리카락 손가락에 감기

손가락에 감아주면 매력적인 연출이 됩니다.

숨어 있는 머리카락

머리카락이 화살표 방향을 따라 흘러내린다는 것을 의식하며 그려주세요. 손등 앞쪽이 손목보다 높이 있으니까, 아래 화살표의 커브를 따라 손바닥 쪽으로 늘어지는 경우가 많습니다. 머리카락의 기준점 위치를 잘 살펴보세요.

머리카락이 흩어지는 모습

손가락으로 머리카락을 갈라 주면, 한 덩어리에서 여러 덩어리로 나뉘어집니다. 반대로 여러 덩어리서 한 덩어리가 되거나 결합하기도, 풀어지기도 합니다. 손가락 하나에 한 가닥이 아니라도 된다는 인식을 가지세요.
또한 머리카락에 닿는 손가락의 라인을 따라서 흐름을 만든다는 의식도 중요합니다. 옆에서 봤을 때 이상하더라도 일러스트로서 귀여우면 그만입니다.

측면도

응용

손가락에 감기는 머리카락을 응용해보겠습니다. 아래 그림은 한 가닥에서 두 가닥이 되는 모양인데, 세 가닥에서 하나가 되는 등등, 꼭 정해진 규칙이 있는 게 아니라면 예상치 못한 형태로 그려도 귀여워집니다. 머리카락을 가를 때 손의 라인이 머리카락의 흐름을 알기 쉽게 해주면 매력적으로 보입니다. 하지만 너무 노골적이면 기껏 만들어준 매력도 다 망쳐버리니까 조정이 필요합니다.

몸에 늘어트린 머리카락

평범한 움직임일 경우, 기본적으로 머리카락이 늘어지는 모양은 한정됩니다. 왼쪽 아래 그림의 트윈 테일 캐릭터는 억지로 늘어트려봤습니다. 트윈 테일의 묶은 부분과 팔꿈치를 기준점으로 생각하고, 커브를 그리는 것 같은 머리카락과 기준점에서 기준점으로 직관적인 움직임을 보여주는 머리카락을 그려봤습니다. 이렇게 허전한 부분을 메워주면 일러스트로서의 퀄리티가 높아집니다.

또한 오른쪽 아래의 롱 헤어 캐릭터처럼, 겨드랑이로 내려오는 머리카락도 있으면 더 좋습니다. 늘어진 머리카락은 겨드랑이를 기준점으로 팔꿈치 쪽으로 갑니다.

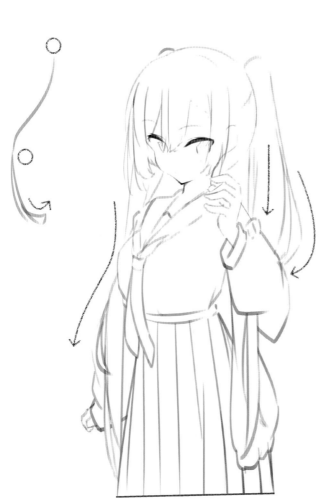 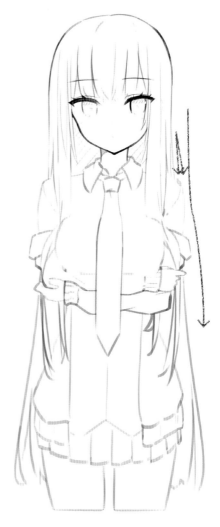

POINT

위에서 본 그림을 사용해서 머리카락이 몸 어디에 닿으면서 늘어지는지 생각해보겠습니다. 오른쪽 그림을 보면 머리카락 영역 아래에 어깨와 가슴이 닿는다는 걸 알 수 있습니다. 화살표 부분이 가슴입니다. 이 배치를 바탕으로 오른쪽 위 그림의 롱 헤어는, 머리카락이 가슴에 닿게 처리했습니다. 뒤에서 가져오는 머리카락은 팔과 가슴 사이에 끼워서 겨드랑이로 늘어트립니다. 그 다음에는 위에서 봤을 때 어깨에 닿으니까, 머리카락이 분산된다고 생각하면서 그렸습니다.

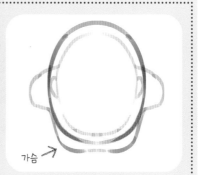

가슴 →

앉은 자세에서 몸에 늘어트린 머리카락

앉았을 때 머리카락이 어떻게 되는지 보겠습니다. 먼저 오른쪽의 간략한 그림 두 개를 보며 생각해봅시다. 위에서 본 그림의 화살표 부분이 엉덩이 쪽으로 늘어지는 머리카락입니다. 또한 위에서 본 그림에 뒷머리 위치를 세로선으로 표시했습니다. 오른쪽 그림은 측면도입니다. 이 위와 옆에서 본 그림을 베이스로, 엉덩이로 가는 머리카락을 그린 일러스트가 아래 그림입니다.

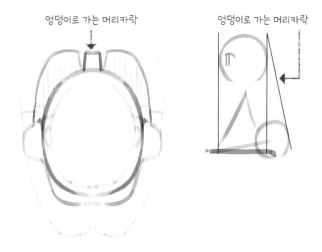

엉덩이로 가는 머리카락

엉덩이로 가는 머리카락

이번에는 머리카락 바깥쪽만 가지고 일러스트를 그렸습니다. 실제로는 보통 안쪽 머리카락을 추가해서 그리는데, 그리는 방법이나 표현 방법을 바꿔서 자기 나름의 그리는 방법을 찾아보세요.

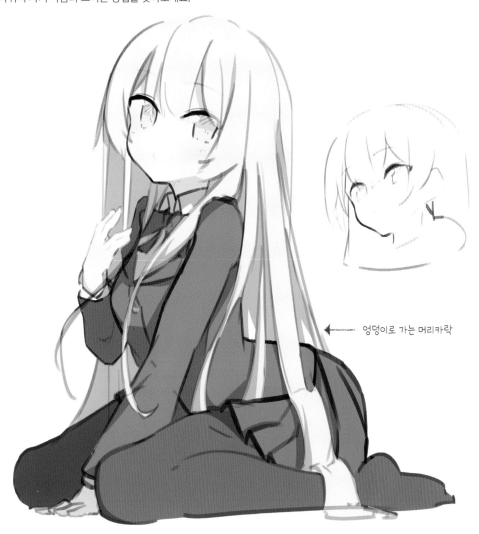

엉덩이로 가는 머리카락

눈을 가리는 머리카락

머리카락이 눈을 가리면서 요염하거나 미스테리어스한 느낌을 줍니다. 여기서는 몇 가지 패턴을 보겠습니다.

가운데나 M자 가르기 등

머리카락이 눈꼬리 등에 걸치는 패턴입니다. 살짝 미스테리어스한 분위기가 강해집니다. 그 대신 눈꼬리가 안 보이기 때문에, 날카로운 느낌은 줄여줄 수 있습니다.

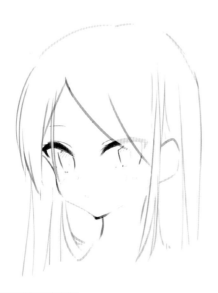

위쪽 절반 가리기

눈 위쪽에 머리카락이 걸쳐서, 눈 아래쪽 부분만 보이는 패턴. 만화 등에서 자주 사용하는데, 주로 머리카락을 걷어보면 미인이라는 패턴으로 사용하는 경우가 많습니다. 일러스트로 봤을 때는 임팩트가 약한 인상입니다.

한쪽 눈 가리기

양쪽 중에 한쪽 눈만 가리는 패턴. 가운데 가르기나 M자 가르기 등과 비교하면 귀여운 느낌이 더해지거나 미스테리어스한 느낌이 더 강해집니다. 한쪽 눈만 보이는 상태는 언밸런스한 형태라서, 옷이나 머리 장식으로 균형을 잡아주면 더 좋아지는 머리 모양입니다.

앞머리가 아주 긴 패턴

앞머리가 엄청나게 길어서 눈이 완전히 가려지는 패턴. 어두운 이미지가 강해지고, 머리카락 손질을 안 해서 위생적이지 않다는 이미지도 강합니다. 머리카락을 자른다든지 해서 이미지를 바꿔주면 정말 귀여워집니다. 그대로 가운데 가르기를 하거나 머리카락을 묶어줄 수도 있는, 응용성이 큰 머리 모양입니다.

머리카락 한 가닥만 눈에 걸친다

가는 가닥이 한쪽 눈에 걸치는 패턴. 가는 가닥은 옆머리에서 내려온 것 같은 연출이 가능한, 옆머리만 있으면 어떤 머리 모양에서도 사용할 수 있는 표현입니다. 기본적으로 동공에는 겹치지 않고, 다른 부분에 걸치는 모양입니다. 악센트를 주고 싶을 때, 머리카락이 젖었거나 살짝 흐트러졌을 때도 사용할 수 있습니다.

M자 가르기 좌우 머리카락을 살짝 걸쳐준다

머리카락 한 가닥만 눈에 걸친 모양과 다르게, 가운데 부분 앞머리에서 갈라져 나온 머리카락이 좌우로 내려오는 패턴. 이것도 머리카락이 동공을 가리는 건 추천하지 않습니다. 옆머리에서 억지로 끌어오는 게 아니다 보니 자연스런 느낌이 강한 표현입니다. 머리카락이 조금 긴 캐릭터에서 자주 사용하는 방법입니다.

눈에 걸치는 머리카락을 잘라준다

원래는 눈을 가리는 머리카락을, 아이라인에 맞춰 잘라서 눈을 강조하는 방법. 머리카락보다 눈을 강조해서 보여주고 싶을 때 사용합니다. 종종 보여주면 좋은 표현입니다. 다른 방법보다 조금 더 특징적인 느낌이 됩니다.

긴 머리카락의 한 가닥만 걸쳐준다

왼쪽 눈을 머리카락이 조금 많이 가리고 있습니다. 이것도 동공은 가리지 않는 게 바람직합니다. 어른스런 느낌을 주고, 살짝 미스테리어스한 분위기가 커집니다. 어두운 느낌이나 강자(強者)라는 느낌도 줍니다. 얼핏 보면 특이한 느낌을 줄 때도 좋은 연출입니다.

바닥에 닿은 머리카락

바닥에 닿은 머리카락 표현 방법을 보겠습니다. 오른쪽 그림은 바닥에 닿은 머리카락을 수평에서 대각선 시점으로 이동하면서 본 것입니다. 각도에 따라 다르게 보인다는 걸 알 수 있습니다.

아래 그림은 바닥에 머리카락을 늘어트리고 있는 여자아이 일러스트입니다.

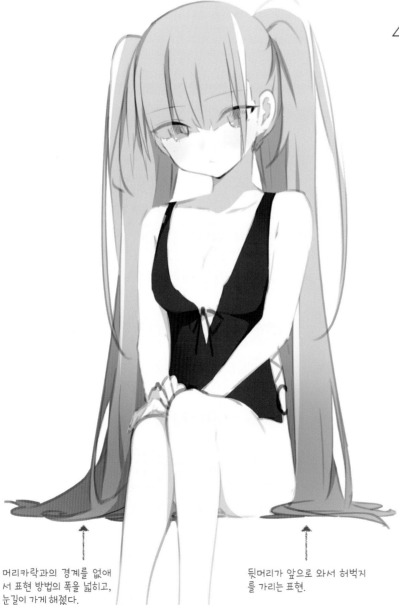

머리카락과의 경계를 없애서 표현 방법의 폭을 넓히고, 눈길이 가게 해줬다.

뒷머리가 앞으로 와서 허벅지를 가리는 표현.

흩어지는 머리카락 표현

바닥에 닿은 머리카락을 흐트러트리는 방법도 중요합니다. 다소 차이는 있지만 알파벳 Y자처럼 갈라지면서 끝부분은 둥글게 말린 모양으로 표현해주면 정말 귀엽게 보입니다. 딱딱해 보이는 표현보다는 부드러운 표현이 인상이 강해집니다. 또한 부드러운 표현의 메리트는, 중력을 거스르지 않는 만큼 자유도가 커집니다.

물에 젖은 머리카락

물에 젖은 머리카락의 표현을 몇 가지 보겠습니다.

▽모양이 되는 패턴

아래 그림 왼쪽은 물에 젖지 않은 보통 머리카락입니다. 오른쪽은 그것을 단순히 적셔본 패턴입니다. 기본적으로는 끝부분이 ▽ 모양으로 모입니다.

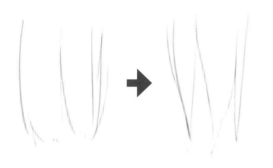

특수한 패턴

머리카락에 틈새를 줘서, 왼쪽은 끝으로 갈수록 가닥이 굵어지는 표현, 오른쪽은 가늘어지는 표현입니다.

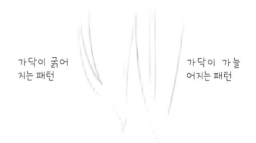

가닥이 굵어
지는 패턴

가닥이 가늘
어지는 패턴

응용

위의 두 패턴을 참고해서 일러스트를 그려봤습니다. 끝부분을 가늘게 그리고 모이게 해주는 패턴을 많이 사용했습니다. 늘어진 머리카락도 물에 젖으면 모이게 됩니다.

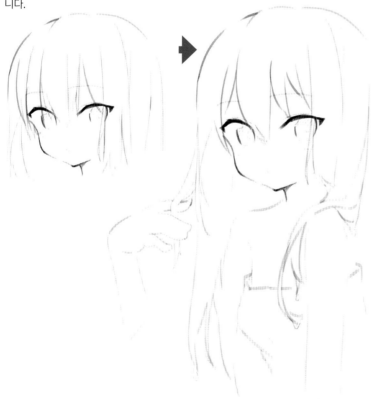

POINT

왼쪽 일러스트보다 머리카락이 모여 있는 패턴. 가로 폭을 넓게 잡을 때는, 특히 주의하지 않으면 부자연스런 느낌이 두드러집니다.

POINT

물방울 표현도 매력 연출에 중요한 부분입니다.

물방울

입에 문 머리카락

머리카락을 입에 무는 연출은, 요염한 느낌을 강조합니다.

옆머리를 문 패턴

아래 그림은 바닥에 머리카락을 늘어트리고 있는 여자아이 일러스트입니다. 자연스레 물기 쉬운 머리카락은 옆머리입니다. 요염한 인상을 줍니다. 그릴 때는 길이에 주의하세요. 오른쪽 그림처럼 고개를 갸웃거리는 경우가 특히 입에 물기 쉬운 구도입니다.

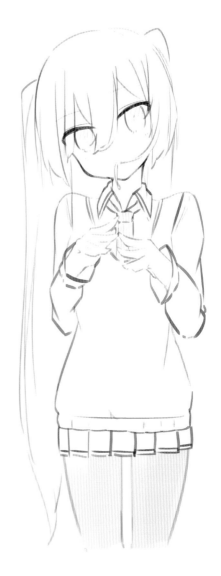

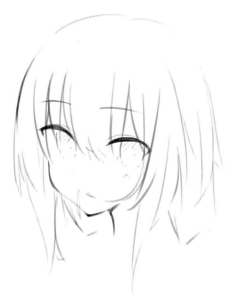

뒷머리를 문 패턴

뒷머리를 자연스럽게 무는 일은 거의 없기 때문에, 의도적이라는 인상을 줍니다. 그래서 미스테리어스한 느낌은 줄어들지만, 보여주기에 따라서는 요염하고 아름다운 인상을 연출할 수 있습니다.

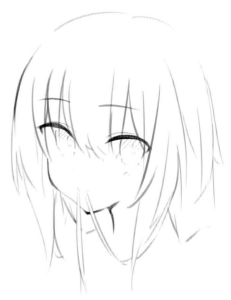

머리카락 쳐내기

머리카락을 의도적으로 쳐서 날리는 동작은, 머리카락을 사용하는 대표적 연출입니다. 그릴 때의 포인트를 보겠습니다.

머리카락을 쳐낸다

머리카락을 쳐내는 동작은 거만한 캐릭터가 자주 사용한다는 이미지입니다.

머리카락을 쳐낼 때, 제일 바깥쪽에 있는 머리카락은 화살표 같은 라인을 그리고, 원래 머리카락 위치로 돌아오려고 하는 움직임이 작용합니다. 거기에 맞춰서 안쪽에 있는 머리카락일수록 커브가 눈에 띌 정도로 달라진다는 걸 알 수 있습니다. 이것은 손으로 쳐내는 동작과 상관없이, 머리카락이 바람에 날릴 때도 마찬가지입니다.

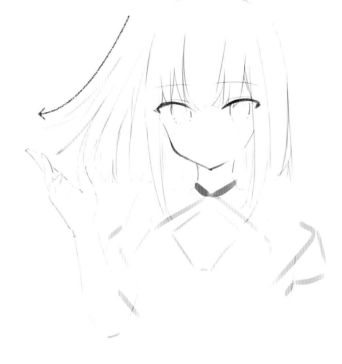

쳐냈을 때 머리카락의 흐름을 알기 쉽게 정리한 그림. 오른쪽으로 갈수록 원래 모양으로 돌아간다. 그림의 화살표 라인을 기준으로 그리면 아주 귀여워진다.

뒷머리를 쳐낸다

뒷머리를 손으로 쳐내는 동작은, 뒷머리를 정리하거나 기분을 정리하는 장면 등에서 자주 사용합니다.

화살표의 라인을 보면, 머리의 라인과 쳐내서 퍼지는 라인에 요철이 있는데, 이것이 중요한 포인트입니다.

또한 머리카락을 쳐내는 강도에 따라서 퍼지는 모양도 달라집니다. 살짝 쳐낼 경우에는 오른쪽 일러스트처럼 손에 머리카락이 살짝 감긴 것처럼 보입니다. 세게 쳐낼 때는 아래 그림처럼 많이 감겨 들어갑니다.

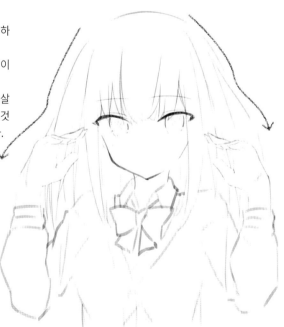

세게 쳐냈을 때

03 그 밖의 연출

그 밖에 머리카락을 사용한 다양한 연출 방법을 보겠습니다. 상상력에 따라 다양한 표현이 가능한 것이 머리카락의 매력입니다.

머리카락의 흐름으로 시선 유도

머리카락의 부드러운 흐름을 일러스트의 시선 유도 도구로 사용하는 예입니다. 오른쪽 그림은 트윈 테일을 좌우 양쪽이 똑같이 움직이고 발끝에서 마주치는 구도의 일러스트입니다. 머리카락이 몸보다 앞쪽으로 오면서 깊이감이 표현되고, 그곳으로 시선을 유도합니다. 시선을 유도하는 순서는 얼굴→가슴팍→트윈 테일의 역 S자→바지라는 느낌입니다. 물론 복장에 디테일을 늘려주면 옷 쪽으로 시선을 강하게 유도할 수 있습니다. 그런 경우에는 옷의 디테일에 비례해서 머리카락도 디테일하게 그려주면 균형을 잡아줄 수 있습니다.

나비 리본보다 끈 리본이 어울리는 복장. 가는 끈 리본은 가늘고 긴 트윈 테일에도 어울린다.

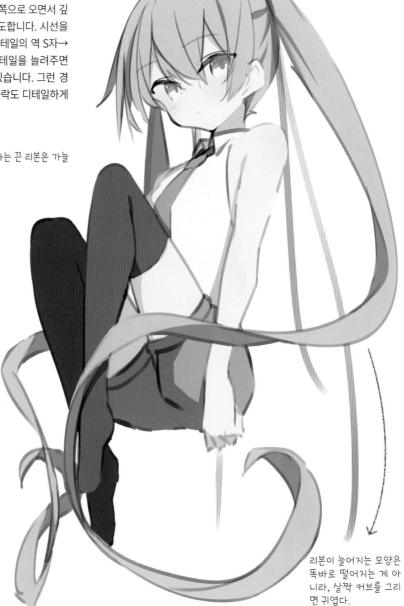

리본이 늘어지는 모양은 똑바로 떨어지는 게 아니라, 살짝 커브를 그리면 귀엽다.

POINT

이 일러스트는 지금 상태에서는 왼쪽 위와 오른쪽 아래가 허전하다는 인상입니다. 화면 전체를 #모양 이미지로 구분해보고, 허전한 부분에는 뭔가를 배치하면 좋습니다. 허전한 부분을 ○로 표시했습니다.

컬 어레인지

컬은 다양하게 어레인지 할 수 있습니다.
아래 그림은 컬이 들어간 머리카락의 여자아이가 웅크리고 앉은 일러스트입니다. 이번에는 전체적으로 컬이 세게 들어간 롱 헤어로 그렸습니다. 컬은 다양한 패턴으로 그렸는데, 기본적으로는 오른쪽 위의 두 종류(빙글 감긴 머리나 나선을 그리는 모양)입니다. 머리카락이 바닥에 닿은 것도 포인트입니다.

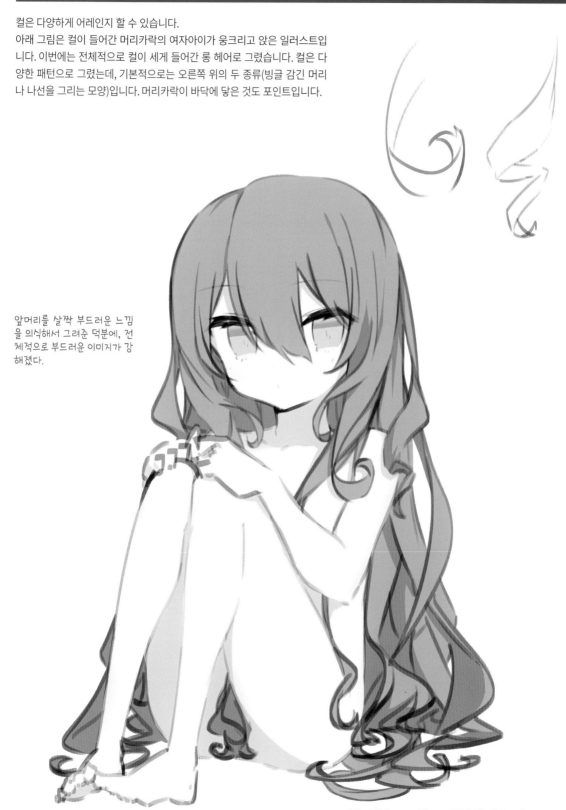

앞머리를 살짝 부드러운 느낌을 의식해서 그려준 덕분에, 전체적으로 부드러운 이미지가 강해졌다.

바닥에 닿은 머리카락에도 컬을 주면 정말 귀엽다.

일부만 긴 머리카락

이 일러스트는 뒷머리 일부가 길고, 그것을 아래쪽에서 묶은 트윈 테일입니다. 밥 헤어 스타일이면서 롱 헤어의 장점도 표현할 수 있는, 장점투성이 디자인입니다. 머리카락을 묶은 부분이 위쪽일 때는 보통 트윈 테일로 해도 좋고, 포니테일이나 사이드 테일, 하프 트윈 테일 등, 범용성이 높다는 것이 특징입니다.

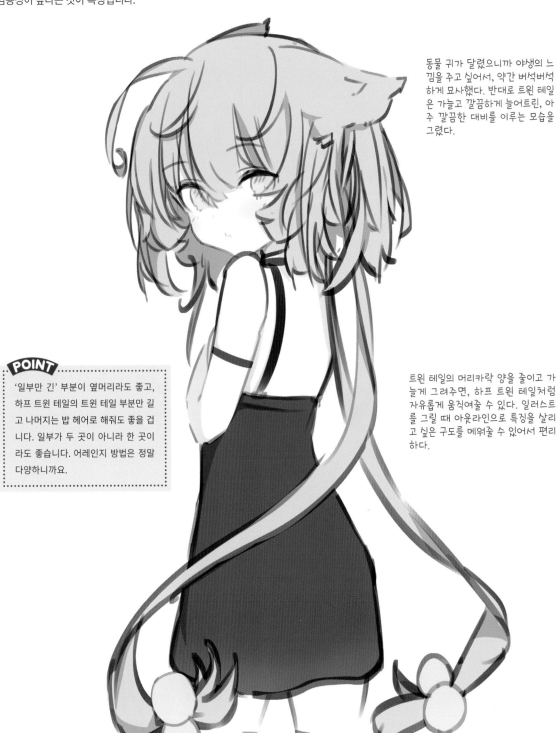

동물 귀가 달렸으니까 야생의 느낌을 주고 싶어서, 약간 버석버석하게 묘사했다. 반대로 트윈 테일은 가늘고 깔끔하게 늘어뜨린, 아주 깔끔한 대비를 이루는 모습을 그렸다.

POINT

'일부만 긴' 부분이 옆머리라도 좋고, 하프 트윈 테일의 트윈 테일 부분만 길고 나머지는 밥 헤어로 해줘도 좋을 겁니다. 일부가 두 곳이 아니라 한 곳이라도 좋습니다. 어레인지 방법은 정말 다양하니까요.

트윈 테일의 머리카락 양을 줄이고 가늘게 그려주면, 하프 트윈 테일처럼 자유롭게 움직여줄 수 있다. 일러스트를 그릴 때 아웃라인으로 특징을 살리고 싶은 구도를 메워줄 수 있어서 편리하다.

뺨으로 들어오는 머리카락

머리카락이 말리면서 뺨 쪽으로 들어오는 머리 모양. 귀여운, 아름다운 캐릭터 양쪽 모두 사용할 수 있습니다. 얼굴이라는 정보량이 많은 부분에 머리카락이 추가되면서, 얼굴에 대한 주목도가 더욱 커집니다. 세 가지 패턴을 소개하겠습니다.

바깥쪽에서 안쪽으로 커브를 그리는 모양의 패턴. 아주 간단하게 귀여운 느낌을 준다. 익숙해지기 전에는 굵기를 위쪽부터 가늘게, 굵게, 굵게 순서로 해주면 그리기 쉽다.

중간까지는 머리카락의 흐름을 따라가는 것처럼 내려주고, 안쪽에 있는 머리카락이 살짝 뺨 쪽으로 커브를 그리는 패턴. 크게 주장하지 않고, 얼굴이 아닌 곳에 인상을 주고 싶은 일러스트 등에 사용.

앞쪽에 가는 머리카락이 있고, 거기에 교차하는 것처럼 바깥쪽에서 머리카락 또 한 가닥이 안쪽으로 들어오는 패턴. 머리카락을 교차시키면서 인상이 더 깊어졌다.

POINT

아래 그림처럼 머리카락을 메인으로 그리는 일러스트일 때는, 뺨으로 들어오는 머리카락이 효과적입니다. 버석버석한 머리카락을 그릴 때도 도움이 됩니다.

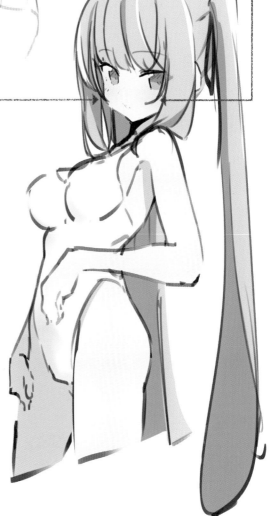

걸린 머리카락

머리카락을 뭔가에 걸어주는 연출입니다. 두 가지 패턴을 소개하겠습니다.

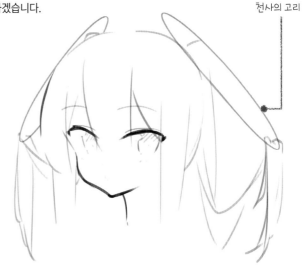

천사의 고리

천사의 고리

오른쪽 그림은 머리 위에 천사의 고리를 두 개 띄우고, 거기에 머리카락을 걸어서 늘어트린 일러스트입니다. 저는 천사의 고리가 그냥 떠 있는 게 아니라, 머리카락을 걸어놓는 곳이라고 생각합니다. 비쳐 보이거나, 빛이나 입자에도 머리카락을 걸 수 있다고 인식의 폭을 넓히면, 캐릭터 디자인의 폭도 넓어집니다.

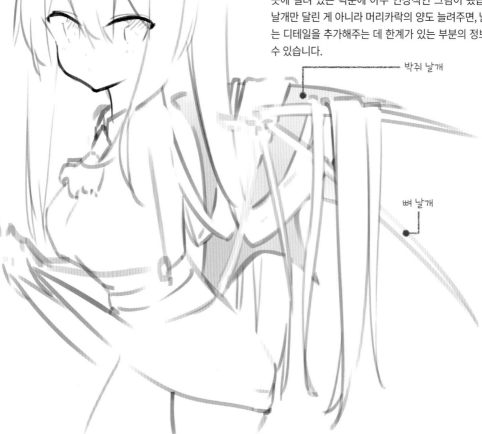

날개

왼쪽 그림에서는 앞쪽에 뼈 날개, 안쪽에 박쥐 날개를 그렸고, 거기에 머리카락을 걸어봤습니다. 머리카락이 평소에 걸리지 않는 곳에 걸려 있는 덕분에 아주 인상적인 그림이 됐습니다. 그리고 날개만 달린 게 아니라 머리카락의 양도 늘려주면, 날개만 가지고는 디테일을 추가해주는 데 한계가 있는 부분의 정보량을 늘려줄 수 있습니다.

박쥐 날개

뼈 날개

수면에 달라붙은 머리카락

물속에 있는 캐릭터의 긴 머리카락이 수면에 달라붙은 것 같은 표현입니다. 일러스트로서 아름답게 보이는 표현이지만, 현실에서는 이렇게 되지 않습니다. 일러스트에서는 사용하기 편한 표현 중에 하나입니다.

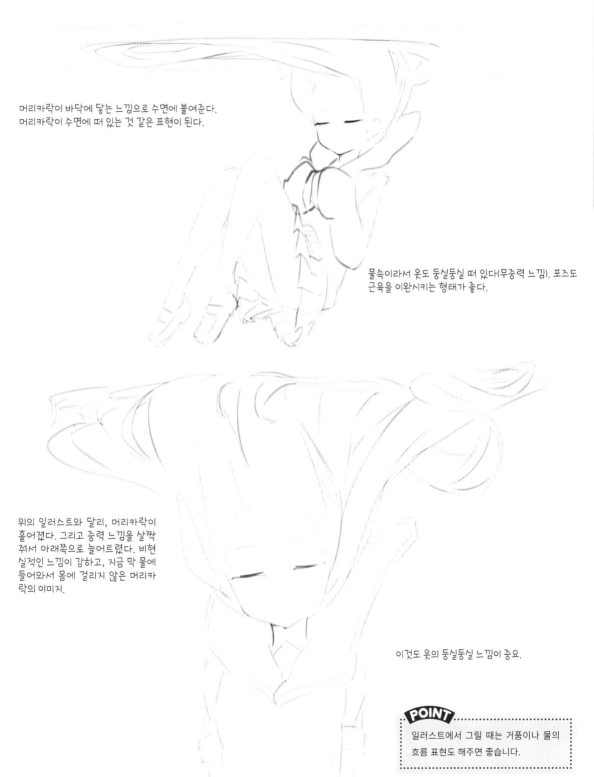

머리카락이 바닥에 닿는 느낌으로 수면에 붙여준다.
머리카락이 수면에 떠 있는 것 같은 표현이 된다.

물속이라서 옷도 둥실둥실 떠 있다(무중력 느낌). 포즈도
근육을 이완시키는 형태가 좋다.

위의 일러스트와 달리, 머리카락이
흩어졌다. 그리고 중력 느낌을 살짝
줘서 아래쪽으로 늘어트렸다. 비현
실적인 느낌이 강하고, 지금 막 물에
들어와서 몸에 걸리지 않은 머리카
락의 이미지.

이것도 옷의 둥실둥실 느낌이 중요.

POINT

일러스트에서 그릴 때는 거품이나 물의
흐름 표현도 해주면 좋습니다.

머리카락에 속성을 부여하자

머리카락으로 속성을 표현할 수도 있습니다. 여기서 말하는 속성이란 불, 물, 땅, 식물(꽃), 벼락, 빛, 어둠 같은 것을 말합니다. 캐릭터 디자인의 일환으로, 머리카락을 이용해서 그런 속성을 표현해보세요. 이번에는 불 속성을 부여한 머리카락의 예를 두 가지 소개하겠습니다.

끝부분에 속성을 부여

오른쪽 그림은 머리카락 끝부분만 속성에 맞춰서 활활 타오르는 표현을 했습니다. 속성 부여 정도는 약 20%인 이미지입니다. 머리카락에 큰 움직임이 없는 경우, 복장을 디테일하게 그려주면 균형이 잡힙니다.

머리카락 대부분에 속성을 부여

아래 그림은 머리카락 대부분에 속성을 부여한 예입니다. 머리카락의 50~80%를 불꽃으로 표현했습니다. 불꽃의 비율이 많기 때문에 선화를 그려야 하는 부분이 늘어납니다. 그래서 옷이나 얼굴을 심플하게 해주면 머리카락을 더 강조할 수 있습니다.

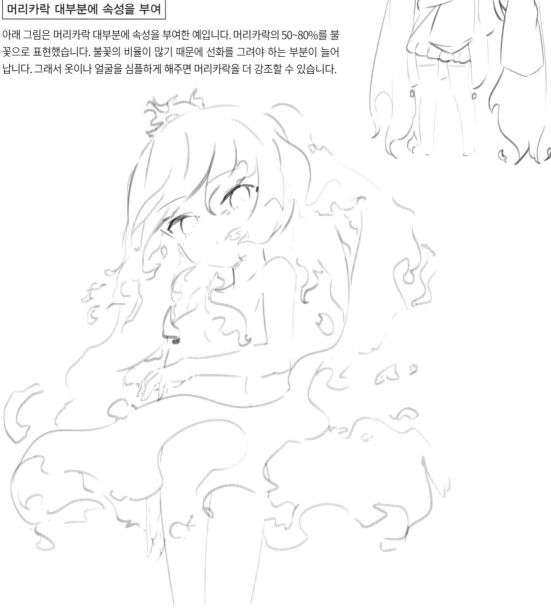

머리카락으로 종족을 표현하자

머리카락을 깃털이나 동물 귀처럼 보이게 해서, 다양한 종족을 표현할 수 있습니다.

머리카락으로 날개를 표현

오른쪽 그림은 머리카락을 날개처럼 표현했습니다. 종족적으로 새 인간이라는 이미지입니다. 웅크리고 앉은 포즈인데, 머리카락이 휘날리는 상태라는 이미지로 날개를 펼쳐주면 정말 매력적입니다. 머리카락에 브리지나 포인트 컬러를 넣어서 특징을 줄 수도 있습니다.

머리카락으로 동물 귀를 표현

오른쪽 그림은 머리카락으로 동물 귀를 표현했습니다. 화살표 부분의 옆머리와 뒷머리 사이의 머리카락이 있는데, 이걸 동물 귀로 표현했습니다.
동물 귀 표현은 각종 머리 모양에서도 다뤘는데, 트윈 테일로 동물 귀 등을 표현해도 좋습니다.

머리카락을 변형 / 장비하자

이세계 캐릭터에서 머리카락의 형태를 변형시키는 표현입니다. 변형한 머리카락으로 공격이나 방어를 하거나, 하늘을 날기도 하고 몸을 떠받치기도 하는 캐릭터로 설정해도 좋습니다. 머리카락이라는 느낌을 얼마나 살려주는지에 따라, 일러스트의 포인트가 달라집니다.

머리카락을 변형

이번에는 머리카락을 데포르메가 크게 들어간 코브라로 그려봤습니다. 머리카락이라는 느낌이 강하게 남았고, 아주 귀엽습니다.

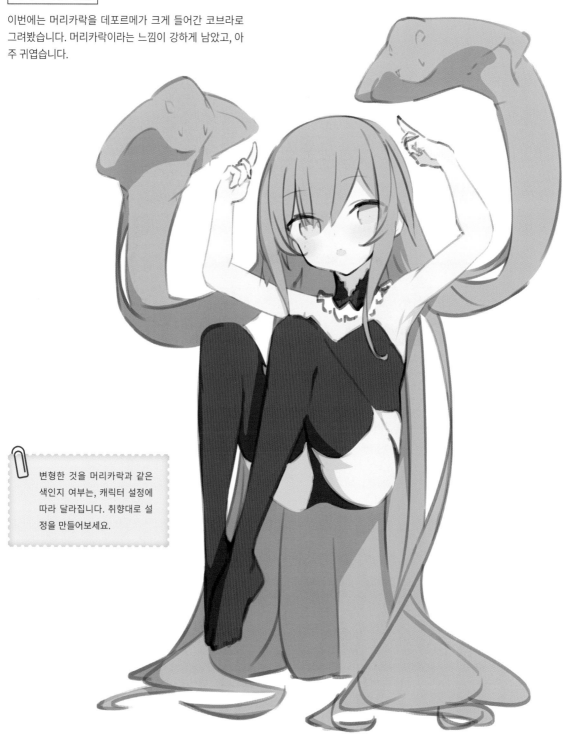

변형한 것을 머리카락과 같은 색인지 여부는, 캐릭터 설정에 따라 달라집니다. 취향대로 설정을 만들어보세요.

머리카락을 장비

머리카락을 장비하고, 그것으로 신체 조작을 보조하는 표현. 머리카락으로 팔다리를 감싸고, 그걸 움직여서 몸을 움직이는 이미지입니다. 원래 있는 근육 외에 다른 힘으로 몸을 움직이니까, 무리한 움직임도 가능하다는 설정입니다. 또한 갑옷처럼 몸을 감싸서 방어를 강화해줄 수도 있습니다.

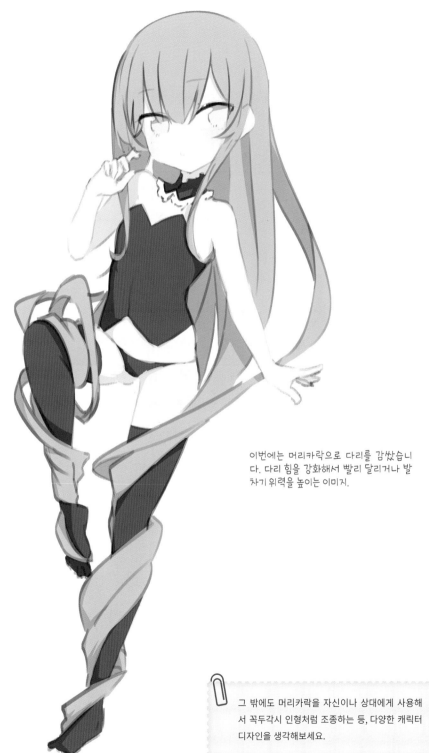

이번에는 머리카락으로 다리를 감쌌습니다. 다리 힘을 강화해서 빨리 달리거나 발차기 위력을 높이는 이미지.

그 밖에도 머리카락을 자신이나 상대에게 사용해서 꼭두각시 인형처럼 조종하는 등, 다양한 캐릭터 디자인을 생각해보세요.

COLUMN

특수한 머리카락 어레인지

특수한 머리카락 어레인지를 A와 B로 나눠서 소개하겠습니다. 이것도 캐릭터에게 특징을 주기 위한 악센트로 사용하면 인상이 크게 달라지는, 추천하는 머리카락 사용 방법입니다.

A 표현

좌우에 있는 가느다란 머리카락. 정면에 봤을 때는 좌우 폭의 아웃라인을 잡아주고, 대각선에서 봐도 귀여운 최강의 삐친 머리 표현입니다. 머리카락 덕분에 가로 폭이 넓어지고 얼굴이 동그랗게 보이면서 백은비에 가까워지고, 귀여운 느낌이 커집니다.

B 표현

앞머리에서 옆머리로 흐르는 표현. 옆머리보다 위에 있다는 것이 특징입니다. 주장이 강해지면서 머리카락이 교차하는 부분이 증가해서, 얼굴의 인상이 강해집니다. 제 경우에는 좌우에 사용하는 경우는 거의 없고, 한쪽에만 사용하는 비대칭 표현으로 어레인지하고 있습니다.
머리카락은 앞머리보다 길지만, 이것은 옆머리에서 어느 정도 볼륨을 잡아주고 있기 때문이니까, 끝부분은 가늘게 해주세요. 현실을 의식할 경우에는, 중간까지는 굵게 그려도 문제 없습니다.

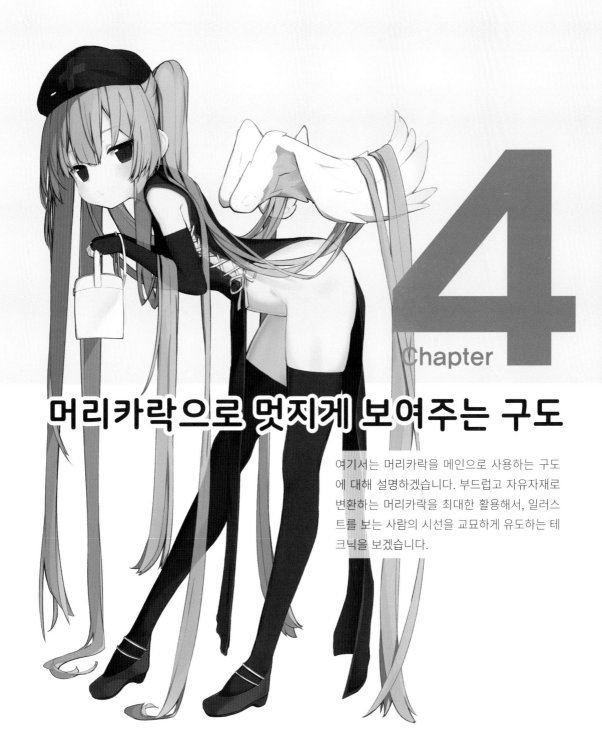

머리카락으로 멋지게 보여주는 구도

여기서는 머리카락을 메인으로 사용하는 구도에 대해 설명하겠습니다. 부드럽고 자유자재로 변환하는 머리카락을 최대한 활용해서, 일러스트를 보는 사람의 시선을 교묘하게 유도하는 테크닉을 보겠습니다.

01 머리카락을 사용한 구도를 생각하자

그 밖에 머리카락을 사용한 다양한 연출 방법을 보겠습니다. 상상력에 따라 다양한 표현이 가능한 것이 머리카락의 매력입니다.

간호사+천사 캐릭터

간호사+천사 캐릭터의 구도와 시선 유도 등을 보겠습니다.

러프에서는 대략적인 이미지지만, 이 단계에서 그리고 싶은 구도가 머릿속에 완성돼 있어서, 이대로 계속 그려나갔습니다.

러프에 부품(팔, 다리, 날개, 머리카락) 등을 추가했습니다.
천사 이미지가 된 건, 구도 오른쪽 윗부분이 허전해서 꼬리나 날개를 넣어주고 싶었기 때문입니다. 날개가 더 귀여워서 이쪽으로 그렸습니다. 구도에 맞춰서 캐릭터성을 주거나, 캐릭터에 맞춰서 포즈를 조정하는 것이 러프와 밑그림의 포인트입니다.

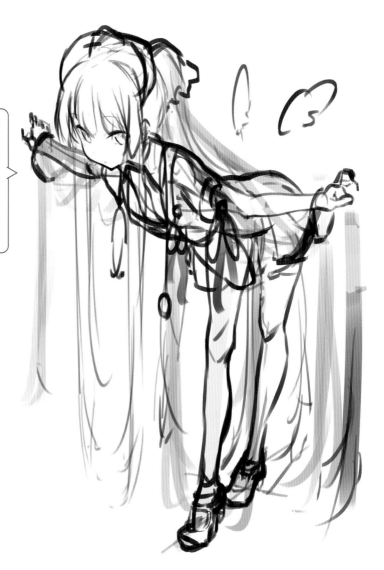

얼굴에서 손으로 가는 라인은, 눈이 오른쪽을 보고 있는 데다 팔에 머리카락의 선화가 많아서, 손으로 시선이 간 뒤에 날개에서 다리, 다리에서 손으로 잡은 줄자의 커브 라인으로 흘러갑니다. 이렇게 한 바퀴 돌게 됩니다. 보여주고 싶은 부분을 너무 많지 않게 잡아주면서도 시선을 한 바퀴 이동시켜서 전하고 싶은 포인트, 그리고 일러스트 전체를 보게 합니다. SNS에서 일러스트를 봤을 때, 정보량이 너무 많으면 제대로 안 보는 일도 있어서 조심하고 있습니다.

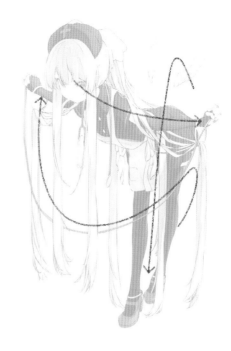

 밑그림 단계에서 시선 유도를 어느 정도 정하고서 선화나 채색, 색으로 디테일을 조정하면서 그리려고 의식하고 있습니다.

시선을 유도하기 위해 날개를 여기에 달았다.

처음엔 날개를 허리에 달려 있는 이미지였다. 하지만 너무 크면 방해만 되고 예쁘지도 않을 것 같아서, 작고 귀여운 인상의 방해되지 않는 모양으로 그렸다.

트윈 테일 머리카락을 팔과 허리 외에 엉덩이에도 걸쳐줘서, 상대에게 보여주는 인상이 또 하나 늘어났다.

저는 일러스트에 채색하거나 캐릭터 디자인을 할 때는 너무 컬러풀하게 해주지 않고, 색 숫자를 줄이는 쪽으로 인상을 조작합니다. 이 일러스트를 보면 검정과 흰색이 베이스 컬러, 주목색인 빨강을 포인트로 넣어줬습니다. 이렇게 해서 시선을 유도할 수도 있습니다.

차이나복 간호사+천사 캐릭터

앞 페이지와 또 다른 간호사+천사 캐릭터 일러스트의 구도와 시선 유도 등을 보겠습니다.

간이 러프를 그립니다. 기본은 막대 인간이고, 포즈를 신경 쓰면서 테마를 정해갑니다. 간호사+천사, 머리카락을 늘어트릴 부분은 많지만, 날개에서 늘어트리는 형태를 중시해서 생각했습니다.

대략적인 구도를 정했으면, 틀에 맞춰줍니다. 어떻게 보여주고 싶은지, 어디서 자를지 등을 정해갑니다. 틀에 맞춰보니 세로로 가늘고 길어서 허전한 느낌이 들었기 때문에, 왼쪽 아래와 오른쪽 천체에 뭔가를 추가하고 싶어졌습니다.

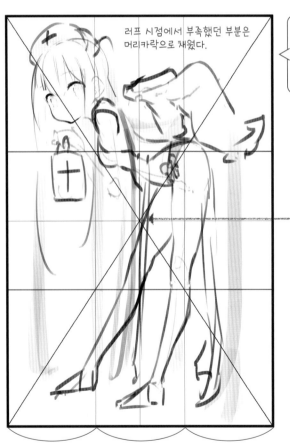

러프 시점에서 부족했던 부분은 머리카락으로 채웠다.

옷은 차이나복. 배를 보여주고 싶어서 옷자락을 늘어트렸다.

이번에는 3분할법을 사용해서 세세한 요소를 채워나가는 동시에 시선이 자연스럽게 흐르게 하기 위해, 왼쪽 아래에는 디테일을 줄였습니다.

기본적인 시선 유도는 일방통행이나 여러 곳으로 흩어지는 것보다 한 바퀴 돌게 하는 이미지를 메인으로 생각하며 그렸습니다. 그리고 한 바퀴 돌 때에 전체를 볼 수 있도록 디테일을 조정합니다. 그렇게 해주면 보는 사람에게 강한 인상을 주는 일러스트가 된다고 생각합니다.

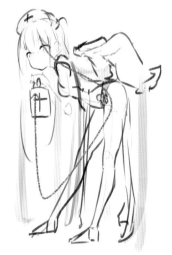

3분할법이란 가로와 세로를 3분할해서 화면을 9칸으로 나누고서 나눈 선, 또는 선이 교차하는 곳에 일러스트의 중요한 요소를 배치해서 균형 잡힌 구도를 만드는 방법입니다.

 로 표시한 부분은 머리카락을 비치게 해서, 머리카락만 눈에 띄지 않도록 조정.

전체적으로 아래로 흐르는 일러스트.

보는 사람의 시선은 얼굴 다음으로 피부가 많은 부분으로 흐르니까 신경 써서.

허리를 펴면 바닥에 닿지만, 일부러 일러스트적 거짓말을 해서 인상을 조작.

 머리카락이 날개에 걸려 있어서, 머리카락이 바닥에 닿지 않는 길이.

옆머리의 길이를 다르게 해서 언밸런스한 느낌을 주면서 질리지 않게 한다.

머리카락이 아래로 흐르기면 하면 재미가 없으니까, 다리를 비스듬하게 해줘서 단조로운 느낌을 줄였다.

실루엣으로 보겠습니다. 이렇게 보면 늘어진 모양도 굵기도 제각각이라는 걸 알 수 있습니다. 좌우의 밀도도 적당히 빈틈이 있어서 볼 만한 일러스트가 됐습니다.

동물 귀 캐릭터

앞 페이지동물 귀 캐릭터의 구도와 시선 유도 등을 보겠습니다. 이 일러스트는 러프 없이, 바로 밑그림을 그렸습니다.와 또 다른 간호사+천사 캐릭터 일러스트의 구도와 시선 유도 등을 보겠습니다.

밑그림 중간 단계. 오른쪽 위쪽 공간을 메우기 위해서 꼬리를 크게 그렸습니다. 옷의 선을 줄인 이유는 머리카락의 움직임을 보여주기 위해서입니다. 그대로 아래로 늘어트리는 머리카락과 허리에 닿아서 커브를 그리는 머리카락이 알기 쉽게 대비를 이룹니다. 이번에는 동물 귀의 털도 머리카락처럼 묘사하고 싶어서, 솜털을 길게 설정했습니다. 귀에 있는 것도 복슬복슬한 머리카락이니까, 머리카락과 다른 표현으로 그리는 것도 좋다고 생각합니다.

그대로 떨어지는 머리카락

허리에 닿아서 커브를 그린다.

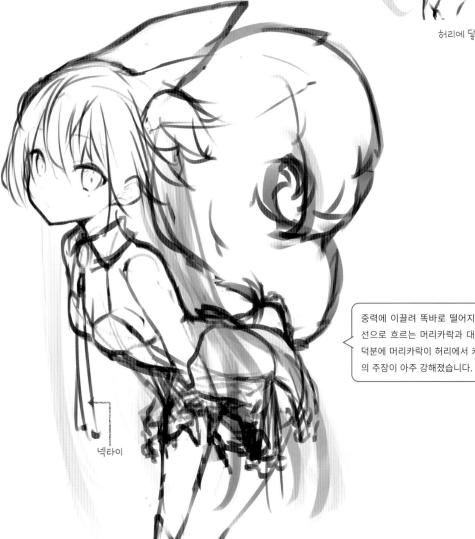

중력에 이끌려 똑바로 떨어지는 넥타이는, 대각선으로 흐르는 머리카락과 대비를 주기 위해서. 덕분에 머리카락이 허리에서 커브를 그리는 부분의 주장이 아주 강해졌습니다.

넥타이

화살표 라인으로 시선을 유도하는 것을 의식하고 그렸습니다.
또한 검정색이 베이스다 보니 피부색을 너무 흰색이 아니라 노란색을 강하게 해줘서 피부색의 인상이 강해졌고 얼굴, 허리, 다리, 꼬리 순서로 시선이 흘러가도록 조정했습니다. 허리의 인상을 강하게 해주고 싶어서 주름을 자잘하게 해주고, 면적상 꼬리의 인상이 너무 강해 보여서, 채색을 심플하게 해서 정보량을 조작했습니다. 마찬가지로 시선이 한 바퀴 도는 흐름을 만들었습니다.

◯로 표시한 부분이 채색으로 복슬복슬한 느낌을 준 부분.

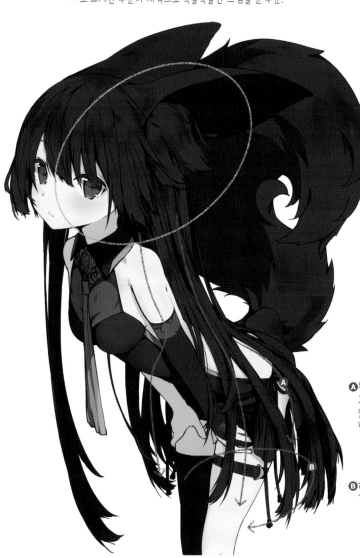

귀털과 머리카락은 채색으로 약간 복슬복슬한 느낌을 줬습니다.
귀털은 선화를 머리카락보다 줄이고 채색을 중시해서 차이를 줬습니다. 꼬리 채색은 아주 단조롭게 했습니다.

Ⓐ원래는 머리카락이 허리에 닿는 게 아니라 아래로 흐른다. 그래서 커브를 주지 않고 흐르는 머리카락이 있는데, 커브를 그리고 싶어서 일러스트적 거짓말을 했다.

Ⓑ허리에 닿아서 흩어지는 머리카락으로 원을 그리는 건 개인적인 취향.

앉아 있는 간호사+천사 캐릭터

앉아 있는 간호사+천사 캐릭터의 구도와 시선 유도 등을 보겠습니다. 바닥에 퍼지는 머리카락이 포인트입니다.

○는 단순히 머리카락을 늘어트리는 게 아니라, 구도적인 틈새를 메우기 위해 머리카락이 위치하도록 의식. 물론 소품 등으로 구도를 메워도 좋지만, 머리카락으로 처리해서 머리카락의 인상을 강하게 해줬다.

머리카락을 왼쪽 위에 있는 날개에 걸치게 해서, 심플한 날개만 있는 일러스트의 허전함을 머리카락으로 줄여줬습니다. 개인적으로는 아주 좋다고 생각하는 포인트입니다.

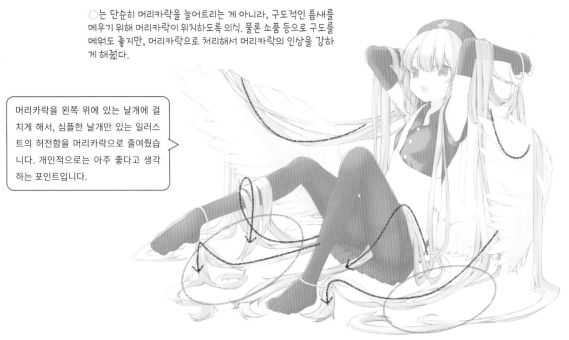

화살표가 여러 개 있는데, 어딘가에 걸쳐 있거나 바닥에 닿은 것을 알기 쉽게 그렸다. 머리카락이 날개, 다리, 사타구니, 팔에 걸쳐서 늘어져 있는데, 이런 것들은 평범하게 늘어져서 바닥에 닿은 머리카락보다 인상을 강하게 해주는 것을 노렸다.

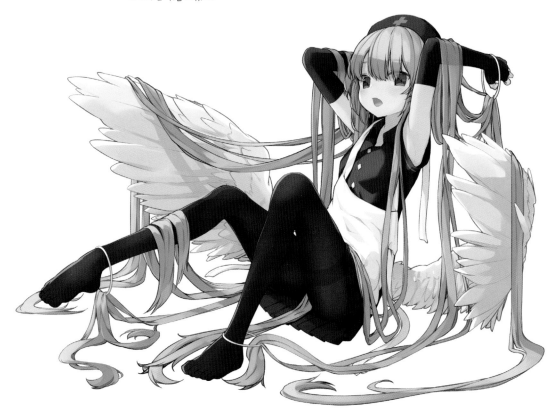

꼬마 캐릭터

간호사+천사 캐릭터를 더 데포르메해서 꼬마 캐릭터로 그렸습니다. 이쪽의 구도와 시선 유도 등을 보겠습니다.

> 트윈 테일의 머리카락이 팔찌에 걸치도록 그렸습니다. 이렇게 해주면 포즈와 머리카락이 조합되면서 매력이 더 커집니다. 이 캐릭터는 차분한 캐릭터라서, 안쪽으로 늘어트린 머리카락에 삐치는 부분이 없게 그려서, 활발한 캐릭터가 아니라 차분한 인상으로 만들었습니다.

머리카락이 안쪽을 향해 흐르면서 차분한 인상을 주고 있다.

> 꼬마 캐릭터를 그릴 때 등신대에 비례해서 머리카락 데포르메도 강하게 해주면, SD 캐릭터의 장점을 끌어낼 수 있습니다. 제 꼬마 캐릭터의 채색 방법은 앞쪽은 밝게, 안쪽은 어둡다는 이미지로 그리고 있습니다.

머리카락을 사용해서 속옷을 자연스럽게 가려줬다. 안 보이기 때문에 보는 사람의 상상력을 자극한다는 장점도 있다.

COLUMN

선화 디테일에 의한 차이

같은 일러스트에서 선화의 디테일에 따라 어떤 차이가 생기는지 보겠습니다.

디테일 적음

디테일의 비중이 왼쪽으로 치우쳤다는 걸 알 수 있습니다. 또한 선화의 굵기가 다양합니다. 채색을 단조롭게 해주고 싶지만 디테일이 너무 적기 때문에, 선화 디테일을 더 그려서 균형을 잡아주겠습니다.

디테일 많음

균형을 잡아주기 위해서 더 그려봤습니다. 덕분에 인상이 강해졌습니다. 선화 굵기를 조정해서 정리해줬습니다. 굵기가 균일하게 분산되면서, 깔끔하게 정리됐습니다.

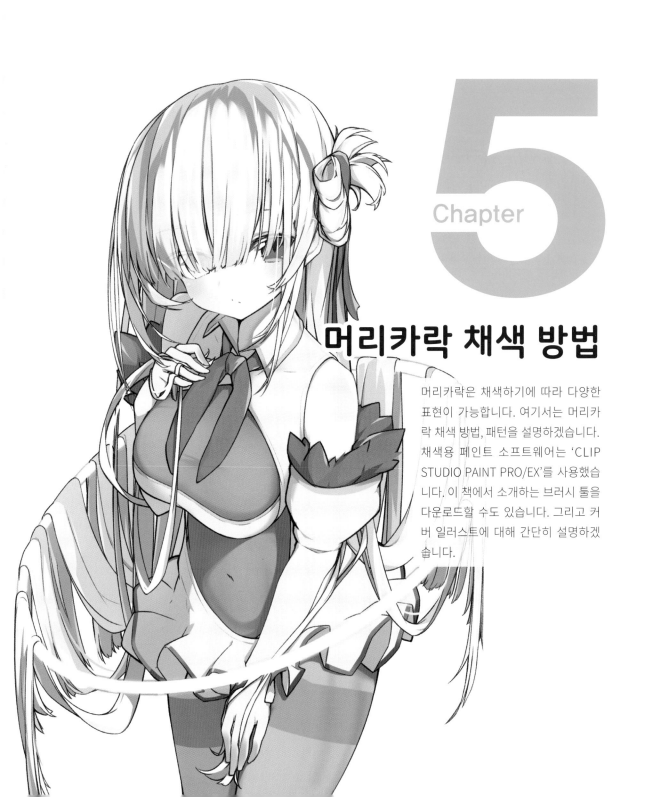

5

Chapter

머리카락 채색 방법

머리카락은 채색하기에 따라 다양한 표현이 가능합니다. 여기서는 머리카락 채색 방법, 패턴을 설명하겠습니다. 채색용 페인트 소프트웨어는 'CLIP STUDIO PAINT PRO/EX'를 사용했습니다. 이 책에서 소개하는 브러시 툴을 다운로드할 수도 있습니다. 그리고 커버 일러스트에 대해 간단히 설명하겠습니다.

01 머리카락 채색에 도움이 되는 브러시 툴

채색 설명을 시작하기 전에, CLIP STUDIO PAINT PRO/EX에서 사용하는 브러시 툴을
소개하겠습니다.

브러시 툴(커스텀 브러시)

CLIP STUDIO PAINT PRO/EX에서 머리카락 채색할 때 도움이 되는 브러시 툴을 소개삽니다.

Paryi_a

흐리기가 전혀 없는 브러시. 또렷한 채색이 가능합니다. 채색은 물
론이고 지우개도 사용해도 좋습니다. '손떨림 보정'은 자기한테
맞게 설정하세요. 저는 '6'으로 설정합니다.

'손떨림 보정' 설정

POINT

브러시를 지우개로 사용하거나 블투명하게
그릴 때는, 컬러 팔레트에서 체크무늬 부분
을 선택하세요.

Paryi_b

흐리기 효과를 위한 브러시입니다. 그은 부분에 흐리기 효과를 줍
니다. 오른쪽 그림을 보면 연한 파란색 부분이 이 브러시를 사용
한 부분입니다. 'Paryi_a' 브러시 같은 깔끔한 브러시와 조합해서
사용하는 경우가 아주 많습니다.

페인트 소프트웨어는 'CLIP STUDIO PAINT PRO/EX'를
사용합니다. CLIP STUDIO PAINT PRO/EX는 공식 홈페이
지(https://www.clipstudio.net)에서 무료 체험판을 다
운로드 할 수 있습니다. 무료 체험판은 사용 기간이 제한됩
니다.

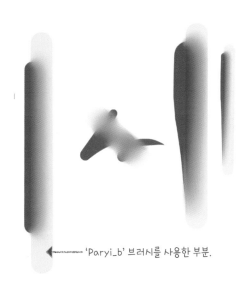

← 'Paryi_b' 브러시를 사용한 부분.

Paryi_c

살짝 흐리기를 주면서 그리는 수채 브러시입니다. 채색 방법이나
그림체에 따라 사용하는 장면을 바꿔줍니다.

Paryi_d

흐리기를 많이 주면서 그리는 수채 브러시입니다. 이 버러시의 크
기를 크게 해주면 이상적인 에어브러시가 됩니다. 또한 수채 브러
시답게 딱딱한 느낌이 아니라서, 일러스트와 잘 어우러집니다.

Paryi_e

상당히 또렷한 브러시입니다만, 필압을 약하게 해주면 흐리기를 강하게 줄 수도 있는 브러시.
여러모로 사용할 수 있습니다.

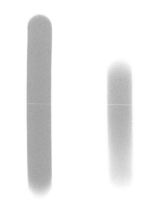

 POINT

흐리기가 강한 수채 브러시는, 브러시 크기를 작게 해주면 또렷한 느낌이 커집니다. 채색 방
법을 조금 바꾸고 싶을 때는, 흐리기 정도가 다른 브러시를 여러 개 사용하면서 임기응변으로
브러시 사이즈를 바꿔주면, 마음에 드는 흐리기 효과를 낼 수 있습니다.

필압 강하게 필압 약하게

 여기서 소개한 브러시 툴과 p.149에서 소개할 커버 일러스트의 CLIP 데이터는, 이 책의 특전으로 다운로드할 수
있습니다. 이 책의 서포트 페이지에 접속해서 '서포트 정보'의 '다운로드' 링크에서 다운로드해 주세요.

서포트 페이지 : http://imageframe.kr/dl/paryi_omake_kr.zip

패스워드 : kamino152

02 기본적인 채색 방법

기본적인 채색 방법을 설명합니다. 다른 브러시를 사용해서 몇 가지 패턴을 소개하겠습니다.

바탕에 밝은색을 겹쳐 칠하는 방법

바탕색에 밝은 색을 겹쳐 칠해가는 방법. 여기서는 'Paryi_a'와 'Paryi_c' 브러시를 사용해서 칠했습니다.

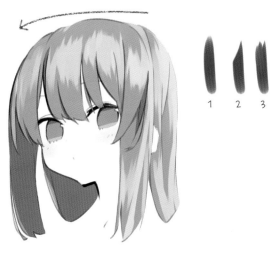

1 'Paryi_a' 브러시로 전체를 칠해주고, 빛이 닿는 부분을 대략적으로 정했습니다. 여기에 맞춰서 세세한 채색을 합니다.

2 'Paryi_c' 브러시로 밝은 부분에 들쭉날쭉하게 그려줍니다. 위의 1, 2, 3처럼 1에서 2처럼 깎아주고 3을 더해가면서 그리는 경우가 많습니다. 화살표가 왼쪽으로 뻗어 있는데, 오른쪽의 빛이 강하고 왼쪽으로 갈수록 색이 옅어진다는 걸 알 수 있습니다. 강한 하이라이트로 차이를 주면 아주 인상적인 느낌이 됩니다.

POINT

왼쪽부터 순서대로 칠한 부분을 깎거나 덧칠한 그림입니다. 전부 'Paryi_c' 브러시를 사용해서 위화감이 없습니다.

3 약간 어두운 빛을 넣어줍니다. 이걸 추가하면 채색이 단조로운 느낌이 줄어듭니다. 또한 머리카락의 입체감이 강해집니다. 반사광이나 림 라이트 같은 채색을 의식했습니다.

4 순서 2와 3을 합쳐서 완성입니다. 합치면서 밋밋한 느낌이 줄고 입체감이 강해졌습니다. 또한 디테일이 늘어나면서 머리카락의 자기주장도 강해졌습니다. 흩어지는 머리카락도 네 개 추가해줬습니다.(옆머리에 세 개, 앞머리에서 옆머리에 걸쳐서 하나). 이런 채색 방법은 정보량이 세밀하기 때문에, 색의 정보량도 늘려주면 조화가 잡힙니다.

빛이 닿는 부분은 머리카락이 부풀어 오른 정점을 의식하면서 맞춰졌다.

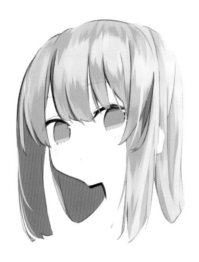

브러시 조합으로 채색의 인상을 바꾸자

같은 브러시라도 다른 브러시와 조합하면 채색의 인상이 크게 달라집니다. 아래 일러스트의 A, B, C의 채색을 보겠습니다. 'Paryi_e' 브러시와 다른 브러시를 조합해보겠습니다.

A는 'Paryi_e' 브러시로 칠하고, 같은 브러시를 지우개로 사용.

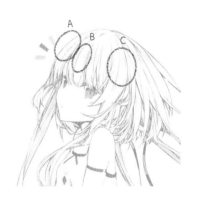

B는 'Paryi_e' 브러시로 칠하고, 같은 브러시를 지우개로 써서 깎아준다. 이때 왼쪽을 조금만 남겨준다. 아래쪽을 'Paryi_d' 브러시로 슬쩍 깎아준다.

C는 'Paryi_e' 브러시로 칠하고, 'Paryi_c' 브러시를 지우개로 써서 흐리기를 주면서 지우고, 아래쪽을 'Paryi_d' 브러시로 슬쩍 깎아준다.

그림자와 하이라이트를 넣는 채색

밝은 바탕에 그림자가 되는 어두운 부분과 더 밝은 하이라이트를 넣어서 채색하는 방법입니다. 먼저 큰 그림자를 두 종류 그려줍니다. 옆머리가 옅은 그림자, 앞머리 위쪽은 진한 그림자입니다. 이런 그림자는 흐리기를 살짝 주는 'Paryi_c' 브러시로 칠했습니다. 그 위에 베이스컬러나 살짝 밝은색을 넣어서 광택 느낌을 줍니다. 하이라이트는 또렷한 'Paryi_a' 브러시로 그려서, 흐리기를 준 그림자와 조화를 이루게 해줬습니다.

어두운 그림자 레이어는 표시하지 않았음.

1 바탕색 위에 어두운색으로 그림자를 그렸습니다. 빛은 다른 레이어에 바탕색과 같은 색으로 칠했습니다. 지우개로 깎아낼 때 브러시 크기는, 그림자를 칠할 때보다 살짝 작게 해줬습니다.

2 약간 허전해서 그림자를 추가했습니다. 옅은 그림자를 넣었더니 정보량이 늘어났습니다.

어두운 그림자 레이어는 표시하지 않았음.

3 바탕색보다 밝은색으로 하이라이트를 추가했습니다. 그림자에는 흐리기를 준 대신 하이라이트는 또렷하게 넣어줘서 인상을 강하게 해줬습니다. 살짝 흐리기를 줘도 좋습니다.

4 순서 1~3을 합쳐서 완성했습니다. 눈과 피부를 덜 칠해서 머리카락 쪽으로 시선이 갑니다. 광택 느낌도 있으면서 너무 밝지 않은 인상적인 채색이 됐습니다.

그 밖의 채색 방법

그 밖의 머리카락 채색 패턴을 보겠습니다.

Ⓐ 머리카락의 커브 정점에 빛을 넣는 채색 방법

머리카락의 커브 정점에 빛을 넣는 채색 방법입니다. 흔히 볼 수 있는 방법입니다. 또렷한 선으로 칠합니다. 디테일이 적지만, 그만큼 빛의 모양을 잘 연구하면 단조롭지 않고 예쁜 일러스트가 됩니다.

머리카락 커브 정점

Ⓑ 옅은 그림자 위에 빛을 추가하는 채색 방법

옅은 그림자를 크게 넣어주고, 그 위에 빛의 선을 추가하는 채색 방법입니다. 머리카락 커브 정점에 가는 선을 여러 개 추가한 일러스트가 됩니다. 전체적으로 어두운 머리카락에 밝은 선을 넣어주면, 전체적으로 밝은 인상을 줍니다.

Ⓒ 빛을 추가하지 않는 채색 방법

빛이 없는 채색 방법입니다. 일러스트로서의 완성도는 부족해 보이지만, 그만큼 그림자에 회색을 섞어줘서 보다 광택이 없는 인상을 줍니다. 선화의 인상이 강한 일러스트에는 이런 채색 방법도 좋습니다. 머리카락에 빛이 없는 경우에는 피부와 옷에도 빛을 넣지 않아야 통일된 느낌이 들어서 좋습니다.

COLUMN

사용하는 수채 브러시 알아보는 방법

수채화풍 채색은 하고 싶지만, 사용하는 수채 브러시가 어떤 건지 모르는 경우가 있습니다. 번지게 해서 흐리기를 주거나 하면 비슷하게 표현할 수 있지만, 또렷한 느낌은 모르겠다는 분이 많은 것 같습니다. 그럴 때 브러시를 알아보는 방법을 소개합니다.

참고하고 싶은 일러스트를 준비

취향에 맞는 참고하고 싶은 일러스트를 준비하고 A4, 350dpi의 캔버스에 복사&붙여넣기를 해서 크기를 늘려줍니다(화질이 너무 나빠지지 않게 주의).
여기서 자기가 사용하는 브러시와 참고할 일러스트의 브러시 차이를 알아보겠습니다.

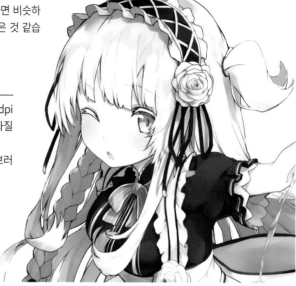

색은 스포이트 툴로 추출

칠하면서 브러시를 찾아본다

여기서는 같은 선화를 'Paryi_c' 브러시로 칠하면서, 원래 일러스트와 비교해서 브러시의 설정을 찾아보겠습니다. 위에 있는 일러스트와 비교하면 앞머리 채색 방법이 달라졌는데, 위화감은 그리 크지 않습니다. 이건 흐리기를 어느 정도 줬는지 관찰하며 칠했기 때문입니다.
원래 일러스트는 또렷한 부분도 있으면서 흐리기를 준 부분도 있는 채색입니다. 참고하기에는 참 짓궂은 일러스트고, 양쪽 모두 칠하려면 브러시를 두 종류 만들면 되는데, 흐리기를 설정해놓은 브러시의 사이즈를 줄여서 또렷하게 칠하는 방법도 있습니다.
이 일러스트에서 사용한 브러시는 'Paryi_c' 브러시보다 또렷하면서도 흐리기가 아예 없는 것도 아니라서, 툴의 '경도' 설정을 변경해서 비슷하게 해봤습니다.

경도 ▮▮▮▮▮ ＞ →　클릭하면 더 자세한 설정이 가능.

이렇게 설정과 비슷한 브러시가 완성됐습니다.

그밖에도 취향에 따라 여러모로 설정을 조정하면서, 자기가 쓰기 편한 브러시를 만들어보세요.

테일은 'Paryi_d' 브러쉬로 칠했습니다만, 실패했습니다. 적당히 깔끔하고 귀여웠던 부분이 과하게 흐려져서 위화감이 강해졌습니다. 이 경우 어떤 부분에서 문제가 발생했는지 생각하고 브러시를 조정합니다.

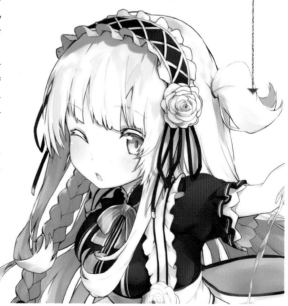

이 방법은 머리카락은 물론이고 옷, 피부 채색 등 다양한 연구에 사용할 수 있습니다. 주의할 점은 브러시가 같아도 선화의 밸런스 차이나 채색 방법, 배색 등은 본가 일러스트를 따라가지 못한다는 점입니다. 어디까지나 공부한다는 생각으로 해보세요. 그림체는 억지로 만드는 게 아니고, 자연스럽게 나오는 버릇이 당신의 멋진 그림체가 됩니다. 초조한 기분이 들 수도 있겠지만, 천천히 노력해보세요.

COLUMN

채색에서 선화 추출하기

뒷머리 등에서 자주 사용하는 방법입니다.

순서 1

끝이 뾰족한 브러시로 머리카락 이미지의 실루엣을 그립니다.

순서 2

레이어 속성의 '경계 효과'라는 항목을 클릭해서 테두리의 선을 검은색으로 정합니다.

핑크색으로 칠한 부분은 흰색으로 바꿔줍니다. 그 뒤의 처리를 위해 신규 레이어와 결합합니다.

순서 3

[편집] 메뉴→ [휘도를 투명도로 변환]을 클릭하면 흰색이었던 부분이 투명해집니다. 이걸로 머리카락 테두리가 완성됐습니다.

순서 4

이제 디테일을 그려주기만 하면 되는데, 브러시에 따라서는 보통 선화와 비교했을 때 위화감이 들 수도 있습니다. 그럴 경우에는 투명도를 낮추고 다시 그려주면 됩니다. 특수한 브러시를 사용한 선화의 경우에는 차이가 나기도 하지만, 경계 효과로 추출한 선은 강약도 없고 기계적인 선이라서, 저는 자주 다시 그려줍니다. 머리카락과 피부 칠하는 방법이 겹쳐 칠하는 채색과 애니메이션 채색으로 다르게 해주면 위화감이 드는 것과 같은 이유입니다.

브러시가 다르면 위화감이 든다.

03 커버 일러스트에 대하여

여기서는 커버 일러스트 제작에서 의식했던 점을 설명하겠습니다.

커버 일러스트의 포인트

러프부터 그립니다. 액자 같은 테두리가 있는 것은, 완성된 모습을 쉽게 상정하기 위해서입니다. 이번에는 머리카락을 아주 중요시하는 서적이라서, 머리카락 어레인지를 얼마나 많이 해줄지에 중점을 두고 그렸습니다. 러프 시점에서 머리카락의 80%가 눈을 가리는 모습을 상정했고, 이 단계에서 전체적으로 어레인지가 들어갔다는 걸 알 수 있습니다. 오른쪽 위, 외쪽 위가 너무 허전한 느낌이 들지만, 책 제목이 들어갈 걸 상정하고 글자를 추가했더니 신경 쓰지지 않았습니다.

러프에서는 앞머리 디테일이 적다는 것도 알 수 있습니다. 이런 것들은 선화 단계에서 그려주면 머리카락의 자연스러운 인상을 더욱 강하게 해줄 수 있습니다. 러프의 선을 따라가려고 하면 선이 딱딱해지기 쉽고, 러프 단계에서 선이 너무 많으면 선을 어디다 그어줘야 좋을지 고민하는 경우가 있다는 이유 때문이기도 합니다.

아래 일러스트가 완성 일러스트인데, 어떤 점을 의식하면서 그렸는지 소개하겠습니다.

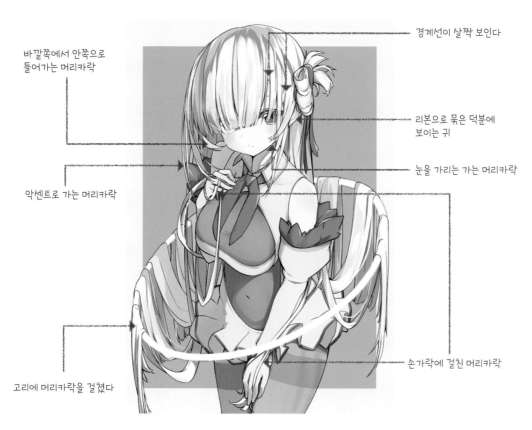

경계선이 살짝 보인다

바깥쪽에서 안쪽으로 들어가는 머리카락

리본으로 묶은 덕분에 보이는 귀

눈을 가리는 가는 머리카락

악센트로 가는 머리카락

손가락에 걸친 머리카락

고리에 머리카락을 걸쳤다

커버 일러스트 그리는 방법 / 채색 방법

커버 일러스트를 어떻게 그렸는지 설명하겠습니다.

그리는 방법

머리카락을 중심으로 어떻게 그렸는지 보겠습니다.

머리카락이 하얗고 허전해서 빨간 리본으로 옆머리를 묶어줬다. 그래서 옆머리가 상당히 당겨지고 머리카락 양이 적어지면서 귀가 보이게 됐고, 경계선도 보이고 있다.

앞머리는 눈의 80%를 가리는 길이로. 이렇게 해주면 동공이 보이는 오른쪽 눈을 보여줄 때의 인상을 강하게 해줄 수 있다.

봤을 때 오른쪽의 빨간 눈은, 머리카락이 많이 가리지 않게 했다. 동공 중심은 절대로 가리지 않았다.

안쪽으로 들어오는 커브

천사의 고리에 걸쳐 있는 머리카락은 귀여운 포인트.

흔히 보기 힘든 머리 모양이라서 신선함이 추가됐다.

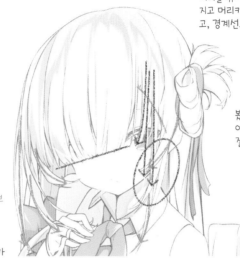

채색 방법

빛이 강한 일러스트로 그렸습니다. 커버 일러스트다 보니 강한 인상을 주기 위해, 마무리 단계에서 전체적으로 진한 색감으로 처리했습니다.

리본으로 묶어서 확산한 끝부분이 아주 귀엽다. 중력에 이끌려 아래로 늘어졌다.

채색으로 처리한 덕분이기도 한데, 시선을 끌고 싶었던 빨간색 오른쪽 눈은, 다른 쪽 눈이 가려진 것과 어우러지면서 더욱 시선을 끌기 쉬워졌다.

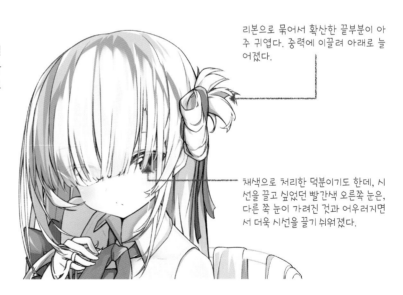

10시간 정도의 공정을 빠른 재생으로 정리한 메이킹 영상을 아래 URL에서 확인할 수 있습니다. 커버 일러스트의 작화 흐름을 알 수 있습니다. 또한 레이어가 포함된 커버 일러스트 데이터(CLIP 파일)는 p.141에서 설명한 방법으로 다운로드 할 수 있습니다.

• 동영상 URL : http://imageframe.kr/paryi.html

COLUMN
머리카락과 빛이 닿는 위치

기본적으로 머리카락은 커브를 그리고, 그 정점이 빛을 제일 많이 받습니다. 머리카락은 가는 털의 집합체니까, 채색으로 톱니 모양으로 표현하는 것은 그런 머리카락의 데포르메라는 인식입니다. 또한 둥근 그림자의 경우에도 머리카락의 데포르메를 강하게 표현한 것입니다. 그림체나 채색 방법에 따라 빛의 표현이 달라지는 건, 보고 있으면 재미있습니다.

오른쪽 그림에 빨간색과 보라색 원이 있는데, 광원의 위치를 표시한 것입니다. 높이, 각도에 따라서 빛이 닿는 모습이 달라집니다. 이것은 피부, 옷에서도 마찬가지니까 주의하세요.

빛이 어떻게 되는지 알고 싶은 분은 MMD(Miku Miku Dance)나 Unity, Unreal Engine 등으로 3D 캐릭터를 배치하고 빛을 설정해서 확인해보세요. 직접광, 반사광, 림 라이트 등, 광원에 대해 자세히 알고 싶은 분은 전문 서적을 구입하는 쪽을 추천합니다.

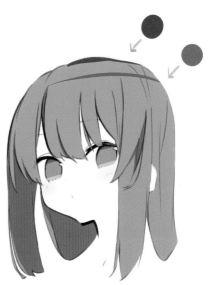

머리카락은 얼굴을 따라서 원형이 되는 경우가 많다. 빛도 거기에 맞춰서 그린다.

세로 라인 빛

머리카락에 세로 라인 빛을 넣는 패턴. 오른쪽부터 빛이 들어온다는 생각으로 그려서, 오른쪽이 빛이 많고 왼쪽으로 갈수록 빛이 적어졌습니다. 덕분에 빛이 어디서 비치는지 아주 알기 쉬워졌습니다.

역광일 경우에는 왼쪽에도 아웃라인을 따라서 빛을 넣어주는데, 이번에는 역광이 아니라서 오른쪽에만 넣어줬습니다.

가로 라인 빛

머리카락에 가로 라인으로 빛을 넣는 패턴. 오른쪽 위에서 빛이 들어온다는 생각으로, 머리카락 커브 정점에 빛의 라인을 그려줬습니다. 일러스트에 따라서는 정점 위치에서 다소 위아래로 움직이기도 합니다. 이걸 가늘게 해주거나 위아래로 톱니 모양으로 그리거나 점으로 표현하는 등, 그리는 방법에 따라서 인상이 달라집니다. 그림체에 맞는 방법을 찾아서 그려보세요.

머리카락 커브 정점

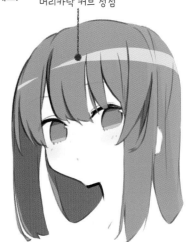

COLUMN
간단한 피부 채색 방법

몸 채색

오른쪽의 몸통은 위와 아래를 교차시킨 두 개의 막대로 만든 그림자라는 이미지입니다. 위에 있는 막대는 몸에서 떨어져 있기 때문에 흐릿하게 해줍니다. 아래 막대는 몸과 가까우니까 또렷하게 해줍니다. 칠할 때 브러시를 구분해서 사용하는 걸 추천합니다.

또한 윤곽이 부드럽고 둥그스름한 것에는 부드러운 그림자가 생깁니다. 몸의 근육 표현 등의 그림자가 부드럽고 둥그스름한 것은 그런 이유 때문입니다. 하반신에는 치마를 추가했습니다. 오른쪽은 치카와 피부가 가까워서 짙고 또렷하고, 왼쪽은 치마가 다리에서 떨어진 만큼 그림자가 흐릿하다는 걸 알 수 있습니다. 치마와의 거리감에 따라 그림자 표현을 바꿔봤습니다.

이것은 흐리기를 사용한 것이니까, 이렇게 채색한 경우에는 피부 등도 같은 방법으로 통일해서 칠해주지 않으면 치마와 몸의 채색에서 통일감이 없어지면서, 일러스트로서의 완성도가 떨어집니다. 칠하는 방법은 가능한 통일해주세요.

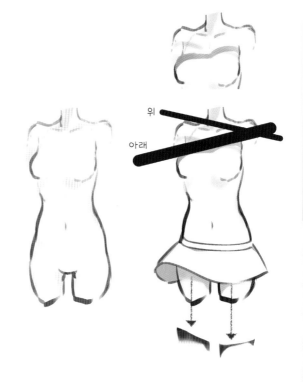

위

아래

얼굴 채색

얼굴 채색을 A, B, C 세 곳을 칠하는 방법으로 보겠습니다.

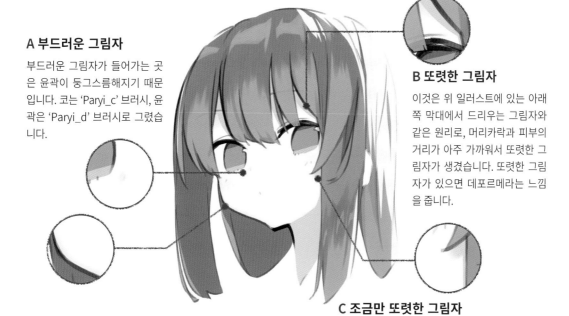

A 부드러운 그림자

부드러운 그림자가 들어가는 곳은 윤곽이 둥그스름해지기 때문입니다. 코는 'Paryi_c' 브러시, 윤곽은 'Paryi_d' 브러시로 그렸습니다.

B 또렷한 그림자

이것은 위 일러스트에 있는 아래쪽 막대에서 드리우는 그림자와 같은 원리로, 머리카락과 피부의 거리가 아주 가까워서 또렷한 그림자가 생겼습니다. 또렷한 그림자가 있으면 데포르메라는 느낌을 줍니다.

C 조금만 또렷한 그림자

이것은 'Paryi_c' 브러시로 그렸습니다. 피부와 머리카락의 거리가 조금 떨어져 있어서, 또렷한 느낌을 남기면서도 흐릿한 느낌도 주는 브러시를 사용했습니다.

이렇게 장소에 따라 칠하는 브러시를 구분하고 있습니다. 일부만 흐릿한 느낌을 주고 싶을 때는 'Paryi_b' 브러시 같은 흐리기 툴로 해결하기도 합니다.

저자 소개
Paryi(파리)

캐릭터 디자이너.
다양한 장르의 캐릭터를 디자인하고 있다.
Twitter에서 오리지널 캐릭터 등으로 1만 RT 이상을 기록한 트윗 다수.
Live2D를 사용한 GIF 일러스트가 특기.

Twitter : https://twitter.com/par1y
pixiv : https://www.pixiv.net/users/30816400
bilibili : https://space.bilibili.com/1576121

■Staff

커버 디자인	니시타루미 아츠시(krran)
본문 디자인·조판	히로타 마사야스
동영상 제작	이토 코이치
편집 보좌	아라이 치히로(주식회사 레미큐)
기획·편집	난바 토모히로(주식회사 레미큐)
	스기야마 사토시

■특전 관련

커버 일러스트의 CLIP 파일, CLIP STUDIO PAINT PRO/EX의 브러시 파일은, 이 책의 서포트 페이지에서 배포합니다. 자세한 내용은 p.141을 확인해주세요. 또한 메이킹 영상에 대해서는 p.149에서 소개합니다.

서포트 페이지
http://imageframe.kr/dl/paryi_omake_kr.zip

Paryi가 전력으로 가르쳐주는 「머리카락」 그리는 법
헤어스타일에 집중하는 작화스타일

2022년 6월 30일 초판 1쇄 발행
2023년 9월 30일 초판 2쇄 발행

저　자	Paryi
번　역	김정규
디자인	백진화
편　집	이열치매 정성학 김일철
발행인	원종우
발　행	(주)블루픽
	주소 [13814] 경기 과천시 뒷골로 26, 2층
	전화 02-6447-9000 팩스 02-6447-9009 메일 edit@bluepic.kr 웹 bluepic.kr

책　값	25,000원
I S B N	979-11-6769-135-4 16650